写给设计师的书

VI 与标志
设计手册

赵申申 编著

清华大学出版社
北京

内 容 简 介

本书是一本全面介绍VI与标志设计的图书，知识易懂、案例富有趣味、动手实践、发散思维。

本书从学习VI与标志设计的基础知识入手，循序渐进地为读者介绍相关设计理念与技巧。本书共分7章，内容分别为VI与标志设计的原理，VI与标志设计基础知识，VI与标志设计的基础色，VI与标志设计的视觉基本要素，VI与标志设计的应用系统，VI与标志设计的行业应用，VI与标志设计秘籍。其中在第4~6章的章尾安排了"设计实战"，详细为读者分析一个完整的综合设计的有关思路等。同时在多个章节中安排了案例解析、设计技巧、配色方案、设计欣赏、设计实战、设计秘籍等经典模块，在丰富本书结构的同时，也增强了实用性。

本书内容丰富、案例精彩、版式设计新颖，适合VI与标志设计师、平面设计师、广告设计师使用，既可以作为大中专院校平面设计专业及平面设计培训机构的教材，也可以作为喜爱平面设计和VI与标志设计的读者的参考用书。

本书封面贴有清华大学出版社防伪标签，无标签者不得销售。

版权所有，侵权必究。举报：010-62782989，beiqinquan@tup.tsinghua.edu.cn。

图书在版编目（CIP）数据

VI与标志设计手册/赵申申编著. —北京：清华大学出版社，2018（2022.8重印）

（写给设计师的书）

ISBN 978-7-302-50196-1

Ⅰ. ①V… Ⅱ. ①赵… Ⅲ. ①企业—标志—设计—手册 Ⅳ. ①J524.4-62

中国版本图书馆CIP数据核字（2018）第114543号

责任编辑：韩宜波
封面设计：杨玉兰
责任校对：吴春华
责任印制：朱雨萌

出版发行：清华大学出版社
网　　址：http://www.tup.com.cn, http://www.wqbook.com
地　　址：北京清华大学学研大厦A座　　邮　　编：100084
社 总 机：010-83470000　　邮　　购：010-62786544
投稿与读者服务：010-62776969, c-service@tup.tsinghua.edu.cn
质量反馈：010-62772015, zhiliang@tup.tsinghua.edu.cn

印 装 者：三河市铭诚印务有限公司
经　　销：全国新华书店
开　　本：190mm×260mm　　印　　张：12.25　　字　　数：297千字
版　　次：2018年7月第1版　　印　　次：2022年8月第6次印刷
定　　价：69.80元

产品编号：076678-01

本书是笔者对从事VI与标志设计工作多年的总结,是让读者少走弯路、寻找设计捷径的经典手册。书中包含了VI与标志设计的基础知识及经典技巧。本书不仅有丰富的理论,精彩的案例赏析,还有大量的设计实践模块。

希望读者在阅读本书后,不会说:"我看完了,挺好的,作品好看,分析也挺好的。"这不是编写本书的目的。而是说:"本书给我更多的是思路的启发,让我的思维更开阔,学会了举一反三,可以将知识通过吸收消化变成自己的。"这是笔者编写本书的初衷。

本书共分7章,具体安排如下

第1章 VI与标志设计的原理,包括VI与标志设计的概念,VI与标志设计的点、线、面,VI与标志设计的原则,VI和品牌关系,是最简单、最基础的原理部分。

第2章 VI与标志设计基础知识,包括VI与标志设计中的图形、VI与标志设计中的文字、VI与标志设计中的色彩。

第3章 VI与标志设计的基础色,根据红、橙、黄、绿、青、蓝、紫、黑、白、灰10种颜色,逐一分析讲解每种色彩在VI与标志设计中的应用规律。

第4章 VI与标志设计的视觉基本要素,包括标志、标准字、标准色以及图案。

第5章 VI与标志设计的应用系统,包括8种类型的VI与标志设计的详解。

第6章 VI与标志设计的应用行业,包括12种不同行业的VI与标志设计。

第7章 VI与标志设计秘籍,精选15个设计秘籍,对前面章节的知识点进行巩固。

本书特色如下

◎ 轻鉴赏，重实践。鉴赏类书只能看，看后还是设计不好，本书则增加了多个动手模块，可以边看边学边练。

◎ 结构合理。第1~3章主要讲解VI与标志设计的基础知识，第4~6章介绍VI与标志设计的视觉基本要素、应用系统、行业应用，第7章介绍15个设计秘籍。

◎ 设计师编写，设计师看。针对性强，满足读者需求。

◎ 模块丰富。案例解析、设计技巧、配色方案、设计欣赏、设计实战、设计秘籍面面俱到，满足读者的求知欲。

◎ 本书是系列书中的一本。在本系列书中读者不仅能系统学习VI与标志设计，而且还有更多的设计专业供读者了解。

本书通过对知识的归纳总结和趣味的模块讲解，希望打开读者的设计思路，推动读者进行多做尝试，提高动手能力，以此激发学习兴趣，开启设计大门，圆读者一个设计师的梦想！

本书由赵申申编著，其他参与本书编写的人员还有柳美余、苏晴、郑鹊、李木子、矫雪、胡娟、马鑫铭、王萍、董辅川、杨建超、马啸、孙雅娜、李路、于燕香、孙芳、丁仁雯、张建霞、马扬、王铁成、崔英迪、高歌。

由于编者水平所限，书中难免存在错误和不妥之处，敬请广大读者批评和指正。

编　者

目录

第1章 CHAPTER1
VI与标志设计的原理

1.1 VI与标志设计的概念 2
 1.1.1 什么是VI 3
 1.1.2 什么是标志 4
1.2 VI与标志设计的点、线、面 6
 1.2.1 点 7
 1.2.2 线 7
 1.2.3 面 8
1.3 VI与标志设计的原则 8
1.4 VI和品牌的关系 9

第2章 CHAPTER2
VI与标志设计基础知识

2.1 VI与标志设计中的图形 12
 2.1.1 直接表达方式 12
 2.1.2 间接表达方式 12
2.2 VI与标志设计中的文字 13
2.3 VI与标志设计中的色彩 14
 2.3.1 色相、明度、纯度 15
 2.3.2 主色、辅助色、点缀色 16
 2.3.3 邻近色、对比色、互补色 17
 2.3.4 色彩混合 18
 2.3.5 色彩和VI与标志设计的关系 20
 2.3.6 常用色彩搭配 21

第3章 CHAPTER3
VI与标志设计的基础色

3.1 红 24
 3.1.1 认识红色 24
 3.1.2 洋红 & 胭脂红 25
 3.1.3 玫瑰红 & 朱红 25
 3.1.4 鲜红 & 山茶红 26
 3.1.5 浅玫瑰红 & 火鹤红 26
 3.1.6 鲑红 & 壳黄红 27
 3.1.7 浅粉红 & 勃艮第酒红 27
 3.1.8 威尼斯红 & 宝石红 28
 3.1.9 灰玫红 & 优品紫红 28
3.2 橙色 29
 3.2.1 认识橙色 29
 3.2.2 橘红 & 橘色 30
 3.2.3 橙色 & 阳橙 30
 3.2.4 蜂蜜色 & 杏黄色 31
 3.2.5 沙棕色 & 米色 31
 3.2.6 咖啡色 & 驼色 32
 3.2.7 巧克力色 & 重褐色 32
 3.2.8 柿子橙 & 琥珀色 33
 3.2.9 橙黄 & 热带橙 33
3.3 黄 34
 3.3.1 认识黄色 34
 3.3.2 黄 & 铬黄 35

3.3.3	金 & 香蕉黄		35
3.3.4	鲜黄 & 月光黄		36
3.3.5	柠檬黄 & 万寿菊黄		36
3.3.6	香槟黄 & 奶黄		37
3.3.7	土著黄 & 黄褐色		37
3.3.8	卡其黄 & 含羞草黄		38
3.3.9	芥末黄 & 灰菊黄		38

3.4 绿39
- 3.4.1 认识绿色39
- 3.4.2 黄绿 & 苹果绿40
- 3.4.3 墨绿 & 叶绿40
- 3.4.4 苔藓绿 & 草绿41
- 3.4.5 芥末绿 & 橄榄绿41
- 3.4.6 枯叶绿 & 碧绿42
- 3.4.7 绿松石绿 & 青瓷绿42
- 3.4.8 孔雀石绿 & 铬绿43
- 3.4.9 孔雀绿 & 钴绿43

3.5 青44
- 3.5.1 认识青色44
- 3.5.2 青 & 铁青45
- 3.5.3 深青 & 天青色45
- 3.5.4 群青 & 石青色46
- 3.5.5 青绿色 & 青蓝色46
- 3.5.6 瓷青 & 淡青色47
- 3.5.7 白青色 & 青灰色47
- 3.5.8 水青色 & 藏青48
- 3.5.9 清漾青 & 浅葱青48

3.6 蓝49
- 3.6.1 认识蓝色49
- 3.6.2 蓝色 & 天蓝色50
- 3.6.3 蔚蓝色 & 普鲁士蓝50
- 3.6.4 矢车菊蓝 & 深蓝51
- 3.6.5 道奇蓝 & 宝石蓝51
- 3.6.6 午夜蓝 & 皇室蓝52
- 3.6.7 浓蓝色 & 蓝黑色52
- 3.6.8 爱丽丝蓝 & 水晶蓝53
- 3.6.9 孔雀蓝 & 水墨蓝53

3.7 紫54
- 3.7.1 认识紫色54
- 3.7.2 紫色 & 淡紫色55
- 3.7.3 靛青色 & 紫藤55
- 3.7.4 木槿紫 & 藕荷色56
- 3.7.5 丁香紫 & 水晶紫56
- 3.7.6 矿紫 & 三色堇紫57
- 3.7.7 锦葵紫 & 淡紫丁香57
- 3.7.8 浅灰紫 & 江户紫58
- 3.7.9 蝴蝶花紫 & 蔷薇紫58

3.8 黑白灰59
- 3.8.1 认识黑白灰59
- 3.8.2 白 & 月光白60
- 3.8.3 雪白 & 象牙白60
- 3.8.4 10% 亮灰 & 50% 灰61
- 3.8.5 80% 炭灰 & 黑61

第4章 VI与标志设计的视觉基本要素

4.1 标志63
- 4.1.1 标志的历史发展64
- 4.1.2 标志的地域性64
- 4.1.3 标志的内涵65
- 4.1.4 普通图案的标志设计66
- 4.1.5 变形图案的标志设计66
- 4.1.6 标志设计中图形的表现手法67
- 4.1.7 标志设计技巧——生动的图案设计69

4.2 标准字69
- 4.2.1 标准字的种类70
- 4.2.2 标准字设计的注意事项71
- 4.2.3 标准字的运用72
- 4.2.4 端庄典雅的标准字设计72
- 4.2.5 形态怡人的标准字设计73
- 4.2.6 标准字的功能74
- 4.2.7 标准字设计技巧——柔和字体增加亲和度75

4.3 标准色76
- 4.3.1 标准色的联想与常见行业分类77
- 4.3.2 标准色的搭配78
- 4.3.3 标准色的设定78
- 4.3.4 简约的标准色设计79
- 4.3.5 绚丽的标准色设计80
- 4.3.6 标准色的选择方法81
- 4.3.7 标准色的结构种类分析81
- 4.3.8 标准色设计技巧——运用色彩语言传达主题82

4.4 图案83
 4.4.1 图案构成形式分类84
 4.4.2 规则的图案设计86
 4.4.3 风趣的图案设计87
 4.4.4 图案的作用88
 4.4.5 图案的设计方法89
 4.4.6 图案设计注意事项89
 4.4.7 图案设计技巧——用抽象图案烘托产品氛围90
4.5 设计实战：不同风格的立体风格文字标志设计91
 4.5.1 设计说明91
 4.5.2 不同色彩的视觉印象92

第5章 CHAPTER 5 P/94
VI 与标志设计的应用系统

5.1 办公用品设计95
 5.1.1 名片95
 5.1.2 徽章96
 5.1.3 资料袋96
 5.1.4 信封97
 5.1.5 办公用品设计技巧——镂空元素缔造美感97
5.2 服饰用品设计98
 5.2.1 员工制服99
 5.2.2 工作帽99
 5.2.3 胸卡100
 5.2.4 文化衫100
 5.2.5 服饰用品设计技巧——巧妙融入企业元素101
5.3 产品包装设计101
 5.3.1 纸盒包装102
 5.3.2 纸袋包装103
 5.3.3 玻璃包装103
 5.3.4 塑料袋包装104
 5.3.5 产品包装设计技巧——线条抒发美感104
5.4 建筑外部环境设计105
 5.4.1 公司旗帜106
 5.4.2 企业门面106
 5.4.3 导视牌107
 5.4.4 霓虹灯广告107
 5.4.5 建筑外部环境设计技巧——运用颜色打造醒目视觉效果108
5.5 建筑内部环境设计108
 5.5.1 部门标识牌109
 5.5.2 楼层标识牌110
 5.5.3 企业形象牌110
 5.5.4 货架标牌111
 5.5.5 建筑内部环境设计技巧——利用标准字强化主体111
5.6 运输工具设计112
 5.6.1 汽车113
 5.6.2 飞机113
 5.6.3 大巴士114
 5.6.4 货车114
 5.6.5 运输工具设计技巧——利用明度体现效果115
5.7 公务礼品设计115
 5.7.1 打火机116
 5.7.2 钥匙牌117
 5.7.3 雨伞117
 5.7.4 礼品袋118
 5.7.5 公务礼品设计技巧——标志鲜明118
5.8 印刷品设计119
 5.8.1 年历120
 5.8.2 杂志120
 5.8.3 印刷品设计技巧——版式清晰121
5.9 设计实战：不同布局结构的健身馆业务宣传名片122

第6章 CHAPTER 6 P/125
VI 与标志设计的行业应用

6.1 房地产业 VI 与标志设计126

6.1.1	华丽精巧的房地产 VI 设计	126	6.9.3	家居业 VI 设计技巧——用不同手法展现相同效果157
6.1.2	质朴雅致的房地产 VI 设计	127	6.10	汽车业 VI 与标志设计157
6.1.3	房地产业设计技巧——方案展现内涵	128	6.10.1	激情狂野风格的汽车 VI 设计158

6.2 服装业 VI 与标志设计129

- 6.2.1 时尚风格服装 VI 设计130
- 6.2.2 运动风格服装 VI 设计131
- 6.2.3 服装业设计技巧——注重整体色调搭配132

6.3 餐饮业 VI 与标志设计132

- 6.3.1 低调抒情风格的餐饮 VI 设计133
- 6.3.2 激情四溢风格的餐饮 VI 设计134
- 6.3.3 餐饮业的设计技巧——打造良好的第一印象135

6.4 医疗保健 VI 与标志设计136

- 6.4.1 舒心自然风格的医疗保健 VI 设计137
- 6.4.2 简易风格的医疗保健 VI 设计138
- 6.4.3 医疗保健业 VI 设计技巧——注重整体色调搭配139

6.5 教育培训业 VI 与标志设计139

- 6.5.1 亮丽谦和风格的教育培训 VI 设计140
- 6.5.2 明朗风格的教育培训 VI 设计141
- 6.5.3 教育培训业设计技巧——建立独特符号142

6.6 互联网业 VI 与标志设计143

- 6.6.1 雅致风格的互联网 VI 设计144
- 6.6.2 明快风格的互联网 VI 设计145
- 6.6.3 互联网业 VI 设计技巧——增强视觉冲击力146

6.7 电子产业 VI 与标志设计146

- 6.7.1 简约高端的 VI 设计147
- 6.7.2 深邃沉稳的 VI 设计148
- 6.7.3 电子产业 VI 设计技巧——使人印象深刻的标准字149

6.8 食品业 VI 与标志设计150

- 6.8.1 雅致风格的食品 VI 设计151
- 6.8.2 甜美亮丽风格的食品 VI 设计152
- 6.8.3 食品业设计技巧——艳丽明快152

6.9 家居业 VI 与标志设计153

- 6.9.1 黑白简约风格的家居 VI 设计154
- 6.9.2 雅致风格的家居 VI 设计155

- 6.10.2 含蓄高贵风格的汽车 VI 设计159
- 6.10.3 汽车业 VI 设计技巧——色彩明快160

6.11 美妆业 VI 与标志设计161

- 6.11.1 婉约风格的美妆 VI 设计162
- 6.11.2 直爽风格的美妆 VI 设计163
- 6.11.3 美妆业 VI 设计技巧——主色鲜明164

6.12 奢侈品业 VI 与标志设计164

- 6.12.1 灵动精致风格的奢侈品 VI 设计165
- 6.12.2 优雅奢靡风格的奢侈品 VI 设计166
- 6.12.3 奢侈品业 VI 设计技巧——标志寓意深远167

6.13 设计实战：创意青春文化产业集团 VI 设计168

第7章 CHAPTER 7
VI 与标志设计秘籍

- 7.1 VI 与标志设计中的留白应用174
- 7.2 用扁平化风格展现 VI 设计内涵175
- 7.3 利用标准色加深视觉印象176
- 7.4 用线条展现 VI 设计空间感177
- 7.5 运用构图突出设计主旨178
- 7.6 巧妙将图案融入标志元素179
- 7.7 通过抽象设计风格建立品牌形象180
- 7.8 通过图案分割产生视觉差异181
- 7.9 运用不同字体风格展现企业性格182
- 7.10 利用渐变元素提高产品传播性183
- 7.11 汇入镂空设计展现应用部分特性184
- 7.12 利用黑白元素体现整体时尚感185
- 7.13 运用印刷技术宣传企业精神186
- 7.14 利用品牌代言人增强企业感染力187
- 7.15 标志与包装相互贯通188

第 1 章 VI 与标志设计的原理

随着科技的不断发展，大众消费水平也随着物质文化的演变而不断提高。VI 与标志设计的到来打开了市场新局面，并通过视觉形象体现企业特征，使企业形象更加统一化。

企业形象识别系统是由理念识别（Mind Identity，MI）、行为识别（Behavior Identity，BI）和视觉识别（Visual Identity，VI）三方面所构成的。这三个要素之间相互依存、相互联系，相辅相成，为企业树立独特的企业形象。

企业凝聚力是企业的无形资产，通过企业标志，可以吸引更多的人才为企业效力，并将员工紧密团结在一起，提高工作效率，可见企业标志在形象识别系统中的重要性。

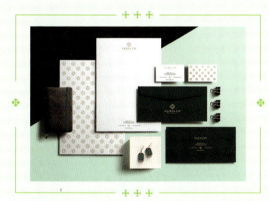

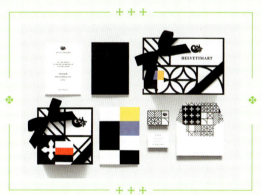

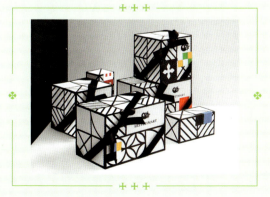

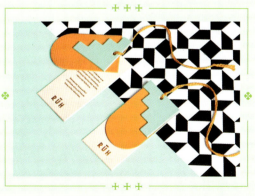

1.1 VI 与标志设计的概念

企业形象识别系统（Corporate Identity System，CIS）由理念识别（Mind Identity，MI）、行为识别（Behavior Identity，BI）和视觉识别（Visual Identity，VI）三方面所构成。MI 是企业的核心和原动力，是 CIS 的灵魂。BI 以完善企业理念为核心，是 CIS 的动态识别形式，主要规范企业内部管理、教育及对外的社会活动等，它能充分地美化企业形象，提高公司知名度。VI 是企业形象识别系统的外化和表现，是 CIS 的静态识别形式。相对于 MI 和 BI 而言，是最直观、最有感染力的部分。同时也最容易被消费者接受，并可在短期内获得最大影响力。

在 CIS 中，它的形成由社会背景和市场背景两部分组成。

1. 社会背景

经历了两次世界大战后，世界形成了新的格局，经济发展呈现出国际化趋势，各行各业的经营范围都在不断扩大，市场竞争愈加激烈。这时，企业的经营管理者就会发现，企业已经无法跟上时代的脚步，此时就必须建立一套具有高度识别效果，且具有统一性的形象识别系统，以顺应市场趋势，向着国际化、多元化发展。

2. 市场背景

由于科技的不断发展，生产力的不断提高，商品经济从规模、质量的竞争上升到形象的竞争，大企业走向集团化。此时，只针对商品或品牌的宣传已经不能让消费者对企业产生明确的记忆和对商品留下统一的感受。

1.1.1 什么是 VI

VIS 是 Visual Identity System 的英文简写，译为"视觉识别系统"。当需要了解某一事物或接受外部信息时都是通过视觉传递到大脑中，也就是说，视觉是人们接受外部信息的最重要和最主要的通道。VI是CIS中最具感染力和传播力的内容，它将MI、BI转化为视觉化的体现。VI以企业标志、标准字体、标准色彩为核心展开完整、系统的视觉传达体系。

1. VI 设计的功能

1) 与其他企业进行区分

VI 是 CIS 中最具传播力和感染力的内容，它可以很明显地将该企业与其他企业进行区分，这样既能体现出鲜明的行业特征，又能突出该企业的行业特点。

2) 树立企业形象

通过 VI 可以在视觉形式上传播企业的经营理念和企业文化，从而树立独特的、良好的企业形象。

3) 增强企业凝聚力

VI 设计可以提高企业员工的认同感，鼓舞员工士气，增强企业的凝聚力，从而提高工作效率。

4) 提高市场竞争力

一个企业若没有属于自己的 VI，将极易被淹没在茫茫的商海之中，无从辨别。通过 VI 可以吸引公众的注意力并留下记忆，进而提高对产品或服务的品牌忠诚度。

2. VI 设计的原则

1) 风格统一

风格统一要求形象识别中的各项内容在设计元素和设计风格上都要保持一致。

2) 易于识别

易于识别是 VI 设计的最根本要求，能让消费者更容易捕捉到品牌信息，从而增强企业的辨识度。

3) 系统规范

VI 系统的覆盖面较广，一旦建立就要严格遵循系统规范，不轻易改动，以此达到最佳传播效果。

4）时代特征

时代在进步，人们的审美也不断地变化。VI设计要及时更新换代，符合时代特征，以适应发展趋势和潮流。

5）文化追求

VI设计建立在企业文化基础上，应体现出民族特色，弘扬民族文化精神。同时这也是塑造国际化大企业的先决条件。

1.1.2 什么是标志

标志（Logo）与人们的生活越来越密切。一般来说，提到"标志"就会联想到各种商标，它能够传达特定的语言和信息，是企业及商品中特有的属性记号。

标志是以单纯、显著的物象、图形或文字为直观语言，用形和色贯穿整体，以表达企业特征，传达企业精神，比文字说明更严谨，也易于被人们接受。标志除表示什么、代替什么之外，同时还具有表达意义、情感和指令行动等作用。标志是一种精神文化的象征，随着商业全球化趋势的演进，标志的设计质量已经越来越被看重，因为标志折射出的是企业的抽象视觉形象。通常情况下，标志可分为商业标志、非商业标志和公共系统标志三种。

1. 标志的分类

1）商业标志

又称作"商标"，是人们对商品的第一印象，代表企业所生产的产品、服务质量等，在市场营销中占有重要地位。

2）非商业标志

包括学校、政府、公益机构等不以营利为目的的场所，此种标志大多受法律保护。

3）公共系统标志

应用于公共场所，如交通标识、安全标识、指示标识等。具有引导作用，能够直观地传达信息，标识性强且便于理解。

2. 标志设计的表现形式

现如今，标志设计呈多元化发展趋势，并被广泛运用在社会的各个阶层，大体分为七种表现形式。

1) 民族化

不同国家和民族具有各自的文化历史和发展趋势。将民族元素注入标志中，不仅不会与其他标志混淆，还会增强国家或民族的凝聚力，形成一体化。

2) 符号化

标志的符号化更趋于实际应用，具有便于理解、易于识别等特性，为人们生活及交往打开便捷之门。

3) 个性化

标志的个性化体现着企业的创新意识，通常设计者大多会选取无规则的图形及曲线线条等作为基本元素，用来提升品牌的视觉冲击力，树立良好的视觉形象。

4）时空化

面对人们日新月异的生活理念和意识形态，其标志必须有独特的魅力才能引人注目。时空化是标志由二维空间转向三维或多维的一种趋势变化，图案的透视、叠加、渐变将人们带到立体空间中，具有卓越的创造力和时尚感。

5）绿色生态化

绿色环保意识在当下已成为一种主要趋势。在标志设计中，融入节能、环保、健康元素，强调自然的原生态观念，不仅能树立良好的品牌形象，还能让受众群体在意识上更放心、更安心。

6）单纯化

单纯化的表现形式具有简洁明快的特征，以自然轻松的元素为主，通常在商业中出现的频率较高。

7）自然随意化

标志通常给人以严肃、庄重之感，而将随意、自然的形象特征呈现在标志中，能改变人们对标志的传统印象，更易于传播。

1.2 VI与标志设计的点、线、面

在VI与标志设计中，点、线、面是构成画面空间的最基本元素。点是画面的中心，是没有方向的，越小的点给人的视觉冲击力越强，也是组成线和面的基础；线具有延伸的作用，不同数量的线条所构成的形态和质感不同，可以较好地引导人们的视线；

面的面积较大，给人的视觉冲击力较强。

视觉特征

点：点属于注目性，单独的点没有连续性，只能成为视觉中心。在设计过程中需谨慎放置，偏上会产生不稳定感，偏下会因为不明显而被忽略。

线：线富有动感，具有很强的心理暗示作用，垂直线会使人联想到建筑业、农林业等，斜线则会想到汽车产业、互联网业等，具有一定的速度暗示性。

面：面的视觉感最为丰富，强硬的面给人以安定感和秩序感，柔和的面富有女性美、生动、无束缚感。

1.2.1 点

点无处不在，通常被默认为圆形，但实际上点的类型多种多样。在VI设计中点可以形成聚合扩散的状态，构成视觉中心感。

点的错觉

当两个点处于相同位置且大小相同时，明亮的点相对于灰暗的点偏大并位于灰暗点前方。

相同的点在不同的环境中会给人不同的视觉感受。

1.2.2 线

线是由点的运行所形成的轨迹，又是面的边界，具有方向、位置、性格等属性。线在视觉识别系统中是构成形体的框架，是不可缺少的元素。线通常分为直线和曲线两种类型，并具有不同的情感内涵，在设计中能够增强标志及VI设计的感染力。

直线情感：稳定、平和、寂静、坚毅、低调、文静、朴实。

曲线情感：丰满、圆滑、乐观、跃动、灵活、柔软、爽朗。

1.2.3 面

面是由线移动构成的结果，面只有长度和宽度，却没有厚度。在视觉识别系统中是空间的构成，可以表达不同情感，且可塑性较强，能为画面带来丰富的表现力。

面的构成形式：

几何形：规则、平稳、较为理性的图形。

自然形：不是人为组合的，不同形态的物体以不同面的形式表达。

有机形：柔和、抽象的形态。

人造形：掺杂人类情感，且具有人文特点，是较为理性的形态。

1.3 VI与标志设计的原则

VI与标志设计并不是异想天开和随心所欲的，因此在VI设计时，需把握四个原则：实用性原则、商业性原则、趣味性原则和艺术性原则。

实用性原则

实用性是VI设计的根基，应贴近于生活，能够产生积极效果，能更直观地向消费者传递商品的基本信息。

 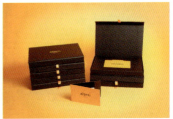

商业性原则

商业性是指有利于传播企业文化，提高员工对企业的认同感，建立企业特有的精

神面貌。通常以较规范的图案及色调呈现，强化品牌诉求，在一定程度上体现着企业的制度性和严肃性。

3. 趣味性原则

趣味性主要是针对设计方案的活跃性语言，它能为企业的交流和传播助力，与其他设计相比较，更具个性，为设计增添跃动性。通常运用漫画、手绘、渐变等方式突出品牌的个性，以赢得受众群体的青睐。

4. 艺术性原则

在 VI 设计中，构思立意是第一步，体现着设计者的思维活动和作品的核心理念，艺术性注重画面的美感与创新，通过视觉为人们传递艺术价值，展现企业风格。

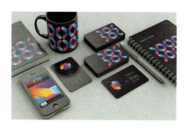
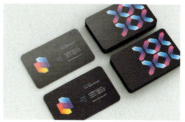

1.4 VI 和品牌的关系

VI 设计不是孤立的，更不是表面现象，每个设计方案都以品牌定位为核心，贯穿品牌整体，为其量身定做。例如，路虎品牌越野车的 VI 方案以高贵、冒险、激情为设计理念，与品牌主旨相辅相成，在传播中赋予了路虎车亮丽、舒适的视觉效果，增强了渲染力，得到广大车友们的喜爱。

品牌壮大的同时也离不开 VI 设计中的标志元素，标志影响着公司的整体性和品

牌影响力，是每个企业不可缺少的重要环节，倘若没有标志，人与人之间将难以沟通，交通、运输、服务、医疗等行业将面临巨大问题，导致混乱。

VI和品牌的主要关系如下。

◆ 具有统一的形式美感。

◆ 能很好地表达出品牌特性。

◆ 增强感染力，能较好地吸引受众，从而促进销售。

◆ 具备良好的独特性和识别性。

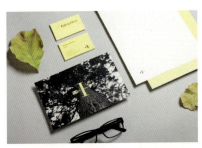
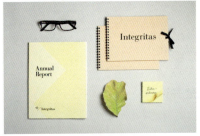

第2章 VI 与标志设计基础知识

　　VI 设计可以树立企业品牌形象,是企业的灵魂所在。在企业宣传中可通过视觉感受传播资源,并在人们心中塑造完美的企业形象。

　　标志在 VI 设计中占据主要位置,是企业的无形资产。大部分视觉识别系统是围绕标志展开设计的,它不仅出现频率高,还能强化产品个性,将企业趋于统一化。在企业竞争中,促进消费者对品牌的喜爱,并产生良好印象,是占领市场的关键因素之一。

　　在 VI 与标志设计中,将图形、文字、色彩进行合理组合,在编排中经过加工提升画面美感,可以充分展现企业的形象和个性。

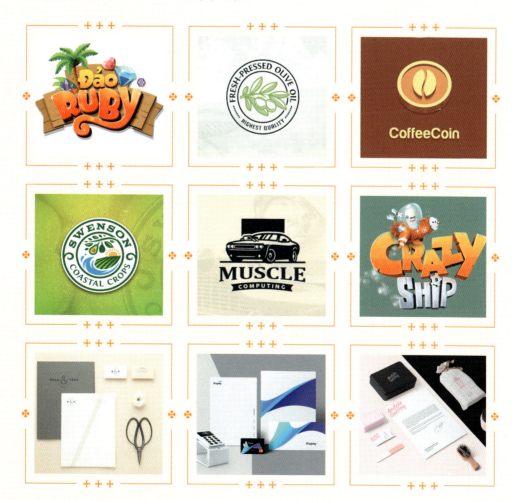

2.1 VI 与标志设计中的图形

在 VI 与标志设计中，图形可增强画面的生动性，具有烘托气氛的作用。没有图形的设计总会给人苍白无力之感，从而降低企业的识别度。

在设计过程中，设计者可自由发挥想象空间，最大限度地展现设计潜能，用图形来填补设计时因结构单一而产生的枯燥感，但切记图形不要与主体内容相分离，以保证品牌辨识的统一性。图形通常分为直接表达和间接表达两种方式，以此产生不同的视觉诱导。

2.1.1 直接表达方式

直接表达方式是一种"开门见山"的表现手法，能够更加直观、具象地传达出企业信息，烘托品牌内涵，让人们一目了然地体会到 VI 设计中图形的魅力所在，能有效拉近消费者与品牌的亲密度，从而增强视觉感染力。

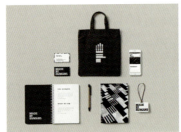
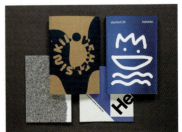

2.1.2 间接表达方式

间接表达方式在 VI 设计中多以艺术的表现形式为主，与方案中其他元素既产生对比又形成统一，令画面更加新颖且富有创造力，也可以称为是一种暗示的表现方式，以独特的手法来增强人们的好奇心，营造出深刻的视觉效果，使设计达到"传情达意"的效果，给受众留下深刻的印象。

2.2 VI与标志设计中的文字

在VI与标志设计中，字体大体可分为书法字体、手写字体、印刷字体和装饰字体四种。书法字体是汉字的主要表现形式之一，既能体现出艺术性，又能与标志间形成良好的互动；手写字体一般用于创意的表现和发挥，更具趣味性；印刷字体的文字则会显得更加规范，且易辨认；装饰字体在一定程度上会摆脱印刷字体所带来的局限性，具有极强的感染力。

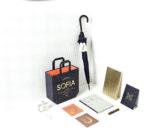

1. 书法字体

书法字体在VI设计中大多被应用于游戏品牌、茶品牌、红酒品牌、服饰品牌中，因为它能更深层次地抒发品牌的张力和个性，将品牌形象与特色呈现出来，另外还具有缓解紧张情绪和放松心态的作用，同时还可使VI设计整体更具原创风格。

2. 手写字体

在视觉识别系统中手写字体的巧妙运用，能够加深文化内涵和彰显出不同文化特色。它所形成的视觉冲击能够使画面极富表现力，增强作品的活力。

3. 印刷字体

　　为了准确鲜明地表达出 VI 设计应用系统的特点，一般采用印刷字体，它能够与产品内容相互呼应，以简单、醒目的形式引起人们的注意，使其达到简约高效的目的；印刷文字能更加凸显品牌气质，增强对品牌的信任感。

4. 装饰字体

　　装饰字体具有生动、活泼的特性。一般能充当画面图案，丰富画面内容，营造出强烈的艺术感，以跃动的线条彰显企业文化，表现力丰富。

2.3 VI 与标志设计中的色彩

　　色彩是十分重要的科学性表达方式，在主观上是一种行为反应；在客观上则是一种刺激现象和心理表达。有报告表明，93% 的人群在购物时最在乎商品的颜色及外观。把握好作品的整体色彩运用，再调和色彩的变化，才能做到和谐统一。色彩的重要来

源是光,可以说没有光就没有色彩。太阳光被分解为红、橙、黄、绿、青、蓝、紫,各种色光的波长是不同的。

红——750～620nm
橙——620～590nm
黄——590～570nm
绿——570～495nm
青——495～476nm
蓝——475～450nm
紫——450～380nm

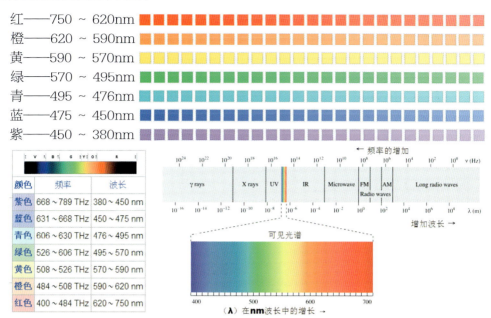

2.3.1 色相、明度、纯度

色彩是光引发的,有着先声夺人的力量。色彩的三要素是:色相、明度、纯度。

色相是色彩的首要特性,是区别于色彩的最精确准则。色相又是由原色、间色、复色组成的。色相由不同的波长来决定,即使是同一种颜色,也会分为不同的色相,

如红色可分为鲜红、大红、橘红等，蓝色可分为湖蓝、蔚蓝、钴蓝等，灰色可分红灰、蓝灰、紫灰等。

明度是指色彩的明暗程度，明度不仅表现物体照明程度，还表现反射程度的系数。明度可分为九个级别，最暗为1，最亮为9，并以此划分出三种基调。

1~3级为低明度的暗色调，给人以沉着、厚重、忠实的感觉。

4~6级为中明度色调，给人以安逸、柔和、高雅的感觉。

7~9级为高明度的亮色调，给人以清新、明快、华美的感觉。

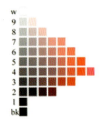

纯度是色彩的饱和程度，亦是色彩的纯净程度。纯度在色彩搭配上具有强化主题和意想不到的视觉效果。纯度较高的颜色会给人以强烈的刺激感，留下深刻的印象，但也容易造成疲倦感，如果能与一些低明度的颜色相配合，则会显得细腻舒适。纯度可分为三个阶段。

高纯度：8~10级为高纯度，可产生强烈、鲜明、生动的感觉。

中纯度：4~7级为中纯度，可产生适当、温和的平静感觉。

低纯度：1~3级为低纯度，可产生细腻、雅致、朦胧的感觉。

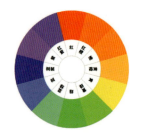 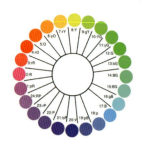

2.3.2 主色、辅助色、点缀色

主色

主色是色彩设计中的主体基调，起着主导作用，能够让设计的整体色彩看起来更为和谐，在整体造型设计中有着不可忽视的地位。一般来说，设计中占据面积最大的颜色即为主色。

 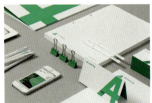

2. 辅助色

辅助色是在作品中起到补充或辅助作用的色彩。辅助色与主色可以是邻近色，也可以是互补色，不同的辅助色能体现出作品的不同情绪，可见辅助色的重要性。

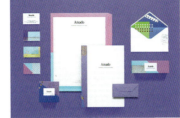
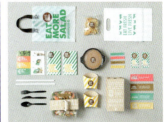

3. 点缀色

点缀色是作品中占有极小面积的色彩，灵活巧妙，易于变化，又能打破整体造型效果。合理地应用点缀色可以令作品具有不一样的魅力，也能够烘托整体风格，是 VI 设计中的亮点在。

2.3.3 邻近色、对比色、互补色

邻近色、对比色、互补色在 VI 与标志设计中经常出现，不同的搭配类型可以获得不同的视觉感受。邻近色搭配使作品更舒适、统一，对比色搭配使作品在视觉上更刺激、鲜明，互补色搭配使作品颜色更冲突，具有强烈的反差感。根据 VI 设计的类型和定位，选择不同的色彩搭配方式，让色彩为视觉识别系统搭建好的前景。

1. 邻近色

邻近色从美术角度来说，相邻的两个颜色可以看出彼此的存在，你中有我，我中

有你。在色环上两者之间相距90度，色彩冷暖性质相同，并且可以传递出相似的色彩情感。

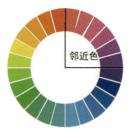

2. 对比色

对比色是反差明显的两种色彩，是在24色环上相距120度到180度之间的两种颜色。对比色可分为：冷暖对比、色相对比、明度对比、饱和度对比等。对比色拥有强烈分歧性，适当地运用能够增强空间感的对比，表现出特殊的视觉效果。

3. 互补色

互补色与对比色相比，范围较小，常见互补色有红与绿、蓝与橙、紫与黄，是在色环中180度所对应的颜色。在设计中，当一种颜色的面积大于另一种颜色时，会增强画面的对比效果，更为醒目，若使用不当，会产生炫目、烦躁之感。互补色较多用于食品和家居装饰方面，能给人带来愉悦感。

2.3.4　色彩混合

色彩的混合有加色混合、减色混合和中性混合三种形式。

1. 加色混合

在对已知光源色的研究过程中，发现色光的三原色与颜料色的三原色有所不同，色光的三原色为红（略带橙味儿）、绿、蓝（略带紫味儿），色光三原色混合后的间色（红紫、黄、绿青）相当于颜料色的三原色，色光会使混合后的色彩明度增加，使色彩明度增加的混合方法称为加法混合，也叫色光混合。例如：

（1）红光＋绿光＝黄光

（2）红光 + 蓝光 = 品红光

（3）蓝光 + 绿光 = 青光

（4）红光 + 绿光 + 蓝光 = 白光

2. 减色混合

当色料混合在一起时，呈现出另一种颜色效果，就是减色混合。色料的三原色分别是品红、青和黄色，因为一般三原色色料的颜色本身就不够纯正，因此混合以后的色彩也不是标准的红、绿和蓝色。三原色色料的混合有下列规律：

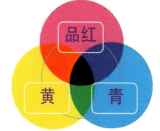

（1）青色 + 品红色 = 蓝色

（2）青色 + 黄色 = 绿色

（3）品红色 + 黄色 = 红色

（4）品红色 + 黄色 + 青色 = 黑色

3. 中性混合

中性混合是指混合色彩既没有提高，也没有降低的色彩混合。中性混合，主要有色盘旋转混合与空间视觉混合。把红、橙、黄、绿、蓝、紫等色料等量地涂在圆盘上，旋转时即呈浅灰色。把品红、黄、青涂上，或者把品红与绿、黄与蓝紫、橙与青等互补上色，只要比例适当，都能呈浅灰色。

1）色盘旋转混合

在圆形转盘上贴上两种或多种色纸，并使圆盘快速旋转，产生的色彩混合现象，称为色盘旋转混合。

2）空间视觉混合

空间视觉混合是指将两种以上颜色并置在一起，用不同的色相并置在一起，按不同的色相明度与色彩组合成相应的色点面，通过一定的空间距离，在人的视觉内产生

色彩空间幻觉感，所达成的混合。

2.3.5 色彩和 VI 与标志设计的关系

　　色彩可分为无彩色系和有彩色系两种，无彩色系的饱和度为 0，泛指黑、白、灰三种颜色，它只具有明度，不具备色相及纯度的变化。有彩色系是具有色彩倾向的，包括红、橙、黄、绿、青、蓝、紫等颜色。

　　色彩是一种情感表达方式，对人的心理和生理都会产生一定的影响。在 VI 设计中利用人对色彩的感知来创造富有艺术感的画面，从而会让作品效果更突出。色彩与视觉识别系统的结合不仅能够给人带来印象深刻的视觉感受，还能创造出画面的冷暖、远近及重量感等变化。

◆ 红、橙、黄等暖色系颜色可以产生暖的色彩感受，能够提升画面的温馨感，具有暖意；而青、蓝、紫以及黑白灰则会给人清凉爽朗的感觉。

◆ 远近感也与冷、暖色系相关联。暖色给人突出、前进的感觉，冷色给人后退、远离的感受。

◆ 色彩的重量感与明度有较大关联性，明度高的色彩感觉轻，而明度低的色彩感觉厚重。

2.3.6 常用色彩搭配

较协调的VI与标志色彩搭配推荐	较冲突的VI与标志色彩搭配推荐
RGB=135,136,130 CMYK=54,44,46,0	RGB=49,42,42 CMYK=77,77,74,52
RGB=242,236,226 CMYK=7,8,12,0	RGB=230,231,227 CMYK=12,8,11,0
RGB=24,24,24 CMYK=85,81,80,67	RGB=193,19,89 CMYK=31,99,49,0
	RGB=249,130,214 CMYK=14,59,0,0
	RGB=126,137,142 CMYK=58,43,40,0
RGB=144,149,129 CMYK=51,38,50,0	RGB=121,87,63 CMYK=57,67,78,17
RGB=87,68,56 CMYK=67,70,76,32	RGB=239,246,238 CMYK=9,2,9,0
RGB=234,225,201 CMYK=11,12,23,0	RGB=96,175,170 CMYK=64,17,38,0
RGB=167,116,65 CMYK=42,60,82,2	RGB=47,6,6 CMYK=70,94,93,68
	RGB=197,170,148 CMYK=28,36,41,0
RGB=210,209,204 CMYK=21,16,19,0	RGB=202,177,159 CMYK=25,33,36,0
RGB=79,51,37 CMYK=64,76,85,45	RGB=240,239,236 CMYK=7,6,8,0
RGB=229,220,213 CMYK=12,14,15,0	RGB=211,2,11 CMYK=22,100,100,0
RGB=144,145,140 CMYK=50,41,42,0	RGB=228,164,91 CMYK=14,43,68,0
RGB=75,82,90 CMYK=77,67,58,16	RGB=218,88,120 CMYK=18,78,36,0

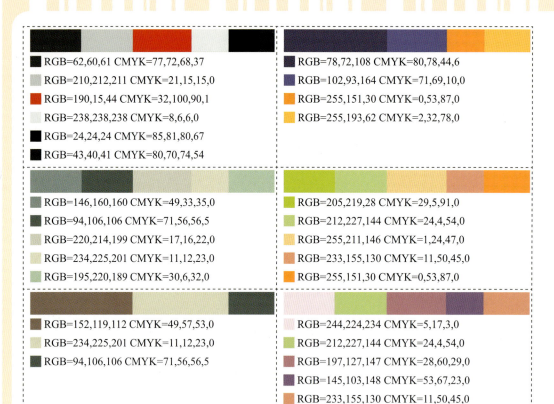

- RGB=62,60,61 CMYK=77,72,68,37
- RGB=210,212,211 CMYK=21,15,15,0
- RGB=190,15,44 CMYK=32,100,90,1
- RGB=238,238,238 CMYK=8,6,6,0
- RGB=24,24,24 CMYK=85,81,80,67
- RGB=43,40,41 CMYK=80,70,74,54

- RGB=78,72,108 CMYK=80,78,44,6
- RGB=102,93,164 CMYK=71,69,10,0
- RGB=255,151,30 CMYK=0,53,87,0
- RGB=255,193,62 CMYK=2,32,78,0

- RGB=146,160,160 CMYK=49,33,35,0
- RGB=94,106,106 CMYK=71,56,56,5
- RGB=220,214,199 CMYK=17,16,22,0
- RGB=234,225,201 CMYK=11,12,23,0
- RGB=195,220,189 CMYK=30,6,32,0

- RGB=205,219,28 CMYK=29,5,91,0
- RGB=212,227,144 CMYK=24,4,54,0
- RGB=255,211,146 CMYK=1,24,47,0
- RGB=233,155,130 CMYK=11,50,45,0
- RGB=255,151,30 CMYK=0,53,87,0

- RGB=152,119,112 CMYK=49,57,53,0
- RGB=234,225,201 CMYK=11,12,23,0
- RGB=94,106,106 CMYK=71,56,56,5

- RGB=244,224,234 CMYK=5,17,3,0
- RGB=212,227,144 CMYK=24,4,54,0
- RGB=197,127,147 CMYK=28,60,29,0
- RGB=145,103,148 CMYK=53,67,23,0
- RGB=233,155,130 CMYK=11,50,45,0

第3章 VI 与标志设计的基础色

红/橙/黄/绿/青/蓝/紫/黑/白/灰

VI 与标志设计的基础色包括：红、橙、黄、绿、青、蓝、紫、黑、白、灰。色彩能触动人们的视觉神经，富有感情，而不是虚无缥缈的抽象概念，不同颜色可给人们留下不同印象，有的会让人感到热情、有的会使人忧伤、有的使人有安全感，还有的会让人感到高雅神圣。

◆ 色彩分为冷色调和暖色调，冷色调给人以安静、沉稳、高冷、圣洁的感觉，暖色调则给人以富贵、愉悦、活泼、青春的感觉。

◆ 黑、白、灰属于无色系，可以让画面显得更加沉稳。

◆ 色彩的三大属性分别是色相、明度、纯度。

3.1 红

3.1.1 认识红色

红色： 红色有着双面的性格，一面是积极乐观，另一面是血腥残暴。在中国传统文化中，红色象征着吉祥与喜庆。红色的色彩饱和度较高，容易吸引人们的眼球。在 VI 设计中，红色通常应用在传统文化、百货、商业、服务业、餐饮业等行业中。例如麦当劳、新浪微博、如家酒店等企业就是以红色为企业标准色。

色彩情感： 热量、活力、意志力、火焰、震撼、幸福、力量、愤怒、奔放、恐惧、激动、浮躁、危害、激情四溢、精力充沛。

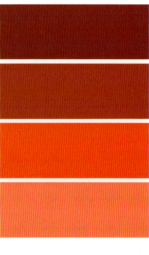

洋红 RGB=207,0,112 CMYK=24,98,29,0	胭脂红 RGB=215,0,64 CMYK=19,100,69,0	玫瑰红 RGB=30,28,100 CMYK=11,94,40,0	朱红 RGB=233,71,41 CMYK=9,85,86,0
鲜红 RGB=216,0,15 CMYK=19,100,100,0	山茶红 RGB=220,91,111 CMYK=17,77,43,0	浅玫瑰红 RGB=238,134,154 CMYK=8,60,24,0	火鹤红 RGB=245,178,178 CMYK=4,41,22,0
鲑红 RGB=242,155,135 CMYK=5,51,41,0	壳黄红 RGB=248,198,181 CMYK=3,31,26,0	浅粉红 RGB=252,229,223 CMYK=1,15,11,0	勃艮第酒红 RGB=102,25,45 CMYK=56,98,75,37
威尼斯红 RGB=200,8,21 CMYK=28,100,100,0	宝石红 RGB=200,8,82 CMYK=28,100,54,0	灰玫红 RGB=194,115,127 CMYK=30,65,39,0	优品紫红 RGB=225,152,192 CMYK=14,51,5,0

3.1.2 洋红 & 胭脂红

① 画面主要由曲线线条组成，具有活跃性和层次感，简约而不失奢华，具有丰厚的韵味感和高雅性。
② 画面以洋红色为主，白色为背景色，彰显出轻盈、亮丽的感觉，利用线条的转折和粗细变换更加体现出清新脱俗、高贵典雅之感。
③ 洋红色象征妩媚、前卫、典雅、奢华，通常是女性的代表颜色。

① 本案例为网站的首页设计作品，画面整体以胭脂红为主，表现出充沛的活力，简约而不呆板。
② 此VI设计作品采用胭脂红，用蓝紫色作点缀，和谐且美妙，使画面看起来张力十足。
③ 胭脂红是女性的象征，给人一种成熟感，大气而不失娇艳。

3.1.3 玫瑰红 & 朱红

① 这是甜品店VI设计方案中的一款包装盒设计部分。整体VI设计方案都是由蓝紫色和玫瑰红等主色构成。玫瑰红颜色明亮透彻，寓意青春活力，使用它做甜品包装主色，给人一种甜美且极具诱惑力的感觉。
② 玫瑰红与蓝紫色搭配别有一番风味，既和谐又尊贵，流露出一种青春、骄纵的感觉。
③ 画面通过线条排列，空间感强烈。两种颜色线条相呼应，营造出和谐画面的感觉。

① 画面中人物与文字相结合，标志设计大胆超前，呈现出一种语言视觉化的效果，动感十足，底色大面积应用朱红色，在众多设计中脱颖而出。
② 朱红色是介于红与橙之间的颜色，展现出一种精力充沛，热情洋溢的色彩情感。
③ 画面以黄色和绿色作为点缀，加上人物姿态与动作不同，展现出充沛的活力和强烈的艺术气息。

25

3.1.4 鲜红 & 山茶红

① 这是一款口香糖平面广告，鲜红色运用在女性身上再合适不过，VI 设计方案创意新颖，利用颜色与人物的互动能更加突出要表达的主体。
② 鲜红色火热强烈，在红色系中纯度最高。口香糖的形状与背景图案完美融合。
③ 以鲜红色为主的设计经典又舒适，避免了沉闷枯燥感。

① 本作品是系列女性产品的 VI 设计方案，虽以浅粉色为底，山茶红为少量主色块，但利用方格式设计不显单调平庸，反而有种清新感，有让人接近的欲望。
② 山茶红温和甜美，代表了小女孩的娇羞和婉约。
③ 山茶红在化妆品店比较常见，温柔淡雅，同时具有一定的视觉享受性。

3.1.5 浅玫瑰红 & 火鹤红

① 这是一款以婚礼电影为主营项目的影视公司的标志设计。从标志的主体不难看出是以大树作为基本形态，意为遮风挡雨，让女生在视觉上有一定的安全感，以浅玫瑰红为主色，使人具有梦幻、甜美的感觉。
② 浅玫瑰红纯度低，给人的感觉更亲切温和。
③ 此标志设计简单不花哨，形成干净典雅的画风，整体感觉较舒适。

① 本画册是 VI 设计方案中的一部分，这一系列 VI 设计方案都是以墨绿色和火鹤红为主色，赋予了画册童话般的梦想与渴望。
② 火鹤红比较受女孩欢迎,舒心而不失恬静,是她们的心灵寄托。
③ 画面虽没有太多颜色修饰，但干净利落，简单大方，协调性好。

3.1.6 鲑红 & 壳黄红

① 本套VI设计方案中的信封使用鲑红为背景色，暗喻情意绵绵，此种信封通常用于正在交往中的情侣或关系甚好的闺蜜。
② 鲑红浪漫深情，像棉花一样柔软细腻。
③ 构图清晰明了，版式简洁，易于表达情感，效果强烈。

① 用樱花作为VI设计方案的主要元素，能使人感受到此样本设计的温和淡雅，虽不及牡丹高贵惹眼，但清新脱俗，使人具有归属感。
② 壳黄红明度低，给人以平易近人的感觉。
③ 壳黄红与深咖色相结合端庄耐看，仿佛想让人仔细去端详，并慢慢品读它。

3.1.7 浅粉红 & 勃艮第酒红

① 这是一款护理品的品牌标志，运用线条与文字的结合，产生强烈的艺术感，表达方向明确，整体效果明显。
② 浅粉红色温和舒适，给人以柔软、放松的感受。
③ 标志中飞舞的女性姿态优美，仿佛很享受这一刻的感觉，突出产品的特征美。

① 这是一款协会的标志，画面采用三角式构图，坚毅有力，颜色对比反差大，但整体感觉舒适，传达能力强。
② 此标志字体醒目，易于识别，标志造型庄重、单纯有力，具有很强的感染力。
③ 勃艮第酒红颜色浓厚，与绿色搭配，使人具有年代悠久感和德高望重的感觉。

3.1.8 威尼斯红 & 宝石红

① 这是一家酒吧的标志设计，用威尼斯红作为主色汇成一头霸道的牛，既鲜明又耐人寻味，具有视觉心理作用。
② 威尼斯红明度高，能给人带来温暖感和食欲，多用于商业、餐饮业和娱乐业。
③ 威尼斯红给公众的印象最为深刻，此标志加上字体的设计，充满了动感与活力。

① 用宝石红作为办公用品的主色，在高频工作的氛围里夹杂一丝放松。宝石红视觉冲击力强，但不会造成炫目效果。
② 用黑色和白色去协调文字和背景，加上不同纯度的宝石红做主色，条理清晰，巧妙地避开了杂乱俗气的效果。
③ 主色调左右轻重关系不等，反而增加了时尚感，非对称形式具有独特性。

3.1.9 灰玫红 & 优品紫红

① 这是一款艺术字标志，独特新颖，结构严谨，重心稳定，图形中间镂空设计，增加了立体感。
② 灰玫红明度较低，与黄色搭配，既贴切又醒目。
③ 灰玫红淡雅、妩媚，富有现代文化特征并受现代女性所青睐。

① 本套VI设计作品以优品紫红为主色，整体简练，以花朵为点缀元素，散发出神秘优雅的韵味。
② 纸质手提袋相对塑料袋更加低碳环保，底色白色加上优品紫红的衬托，毫无廉价之感。
③ 以优品紫红为主的设计精致、华丽，深受女性欢迎，通常适用于夏天。

3.2 橙色

3.2.1 认识橙色

橙色：橙色温暖明亮，想到橙色就能想到欢乐、动感、阳光，仿佛回到童年。橙色给人印象美好，视觉冲击力强，多用于食品业、建筑业、石化业等。

色彩情感：阳光、明快、丰硕、祥和、愉悦、明朗、随和、和蔼、活力、坚定。

橘色 RGB=235,97,3 CMYK=9,75,98,0	柿子橙 RGB=237,108,61 CMYK=7,71,75,0	橙色 RGB=235,85,32 CMYK=8,80,90,0	阳橙 RGB=242,141,0 CMYK=6,56,94,0
橘红 RGB=238,114,0 CMYK=7,68,97,0	热带橙 RGB=242,142,56 CMYK=6,56,80,0	橙黄 RGB=255,165,1 CMYK=0,46,91,0	杏黄 RGB=229,169,107 CMYK=14,41,60,0
米色 RGB=228,204,169 CMYK=14,23,36,0	驼色 RGB=181,133,84 CMYK=37,53,71,0	琥珀色 RGB=203,106,37 CMYK=26,69,93,0	咖啡色 RGB=106,75,32 CMYK=59,69,98,28
蜂蜜色 RGB=250,194,112 CMYK=4,31,60,0	沙棕色 RGB=244,164,96 CMYK=5,46,64,0	巧克力色 RGB=85,37,0 CMYK=60,84,100,49	重褐色 RGB=139,69,19 CMYK=49,79,100,18

3.2.2 橘红 & 橘色

① 这是全球食品饮料餐厅的标志，核心部分的图案是个杯子，表达意义明确，杯子下半部以白色为底，暗指食品干净卫生，可放心食用。
② 标志下方文字采用黑色字体，既不抢眼主体又格外庄重，图文搭配恰到好处。
③ 橘红色给人以健康的视觉感受，用在食品上表示放心，值得信赖。加上橘红中红色偏多，因此较醒目，能吸引人们的目光。

① 这是一款航空运输标志，此标志大部分以橘色为主，具有时代感，暗示在运输中会高度警惕，绝无懈怠。
② 橘色与蓝色搭配，科技又不失温暖，创造出值得信赖的效果。
③ 标志运用圆形构图，饱和有张力，视点明确，颜色对比鲜明，且有良好的空间性。

3.2.3 橙色 & 阳橙

① 此标志整体明亮醒目，散发着青春与活力的味道。中间图案由正方形拼凑而成，既有变化又统一格局，富有运动感。
② 橙色明度高，用橙色作背景，能很好地展现画面的主体形象。
③ 画面采用对称式构图，节奏一致，均衡性强，给人印象深刻。

① 图中标志为美国的"老乡村店"，它是一个双业兼营的上市公司，简称"CB"。标志中人物与艺术字相结合，关联性强，既美观又不失内在联系。
② 阳橙与咖啡色搭配，有强烈的厚重感，体现出品牌的悠久与稳固感。
③ 此标志用色简单，但字体有趣，打破传统的单一格局。

3.2.4 蜂蜜色 & 杏黄色

① 本标志中用蜂蜜色贯穿整体，给人的感觉是，这是一家充满活力、热血澎湃的商铺。
② 提到蜂蜜色会想到蜂蜜的香甜和诱人，给人以兴奋、甜美的感觉。标志虽构图居中，设计简洁，但毫无枯燥之感。
③ 相对于橙色，蜂蜜色更温和，更想让人接近。

① 此款名片设计采用复古款式，典雅大气，名片与盒子都运用杏黄色，提升了名片本身的气质和柔美感。
② 名片是交流沟通的桥梁，太花哨会让人感觉低端俗气，所以通常采用淡雅温和的颜色。
③ 杏黄色是黄色系中较浅的颜色，一般在家具、地板中应用较多，温馨又不炫目。

3.2.5 沙棕色 & 米色

① 这是一家服务公司的标志设计，沙棕色非常柔和，能让人解除警惕与防备。服务业选用沙棕色，能巧妙吸引顾客，在视觉上领先从而占据优势。
② 沙棕色与黄色搭配过于偏暖，整体色调偏浅，所以字体选用蓝色，以突出明暗关系，压重底部。

① 这是一款欧美复古风格的女士服装标签，标签颜色是衣服的类型和款式的潜在标志。其主色调为米色，清雅脱俗，舒心明快，休闲类服饰一般也会用到米色。
② 标签中只用到米色、棕色两种颜色，通过明度的对比，使信息得到快速传递。
③ 米色平淡，易让人怀旧，具有复古特征。

3.2.6 咖啡色 & 驼色

① 想到咖啡色就不难想到咖啡店，这是一套咖啡店的 VI 设计方案，选用咖啡色为主色，实际用意是在于吸引顾客，让顾客看见咖啡色包装就想起香浓的咖啡和醇厚的味道，相当于一种售卖手段。
② 产品运用邻近色关系，柔和、典雅，情调和韵味感十足。
③ 咖啡色多用于正式场合，视觉感庄重严谨。

① 这是一款蜂蜜包装的标志设计，看见驼色就会想起大自然，感受到大自然的气息，无添加剂，无加工勾兑，使人们信赖此产品。
② 包装整体干净利落，图中标志用同心圆形绘制，中间蜜蜂图案醒目，对称展开，生动形象，让人过目不忘，印象深刻。
③ 驼色相比咖啡色更平和，是一种较沉稳的色调。

3.2.7 巧克力色 & 重褐色

① 这是一款咖啡店 VI 设计方案中的杯垫设计，以米色为底色，巧克力色为主色，完美融合，放在茶几上或办公室内，富有品位且上档次。
② 杯垫主要以各种形式的字母组成，拉伸了整体造型深度，韵味十足。
③ 巧克力色浓厚，有坚实正义之感，通常受到广大男士喜爱。

① 这是咖啡店品牌推广的系列VI设计作品，以重褐色为主，时尚、健康，能隐约感受到咖啡的香浓在身边环绕。
② 咖啡杯体与皮包等一系列物品都采用褐色，做工精致，给人一种品位十足的感觉，再加上摆放在中间的标志，高调又不失典雅。
③ 褐色是成熟、有品位的标志，通过褐色能看到一个人的岁月痕迹和艰辛经历。

3.2.8 柿子橙 & 琥珀色

① 这是采用几何形状绘制而成的动物标志，利用渐变传达立体感，好似一只奔跑的斗牛，执着又有斗志。
② 画面以橙色铺盖，简洁中掺杂细致，形成强烈的视觉冲击力。
③ 柿子橙明度较低，是一种阳光、明快的色调。

① 此款标志结合圆角矩形，有种顺滑的圆润感。标志内部采用波纹状图形及由浅到深的色调，厚重感十足，具有很强的透气性。
② 标志整体结构简单，颜色变换幅度小，但可读性强，能很好地传达企业相关信息。
③ 琥珀色给人一种安定的感觉，同时也能传达出温馨、热情的情感。

3.2.9 橙黄 & 热带橙

① 这是一款广播电台的标志，橙黄醒目而不刺眼，加上用同心圆绘制，侧面烘托收音效果好，收听率高，给人更直观的视觉感受。
② 标志以形状与文字结合，且文字在图案内，清晰有条理，层次感分明。
③ 橙黄爽朗、新鲜，代表每天都有新内容。

① 这是一款手表的名片设计，条理清晰，列出联系方式及地址，版式不花哨，很有品位。
② 热带橙与蓝色搭配温暖率直，卡片版式较为古典，侧面展现了手表的耐用以及不失体面。
③ 热带橙较阳橙颜色相似但明度较低，更洒脱，无娇气之感，用在名片设计上更为合适。

3.3 黄

3.3.1 认识黄色

黄色：黄色明快，富有强烈的感染力和视觉冲击力。不同纯度的黄色向人们传达的情感也各不相同，有些让人欢快，有些让人压抑。

色彩情感：阳光、精致、富贵、香甜、美味、开朗、神圣、轻盈、收获、风趣。

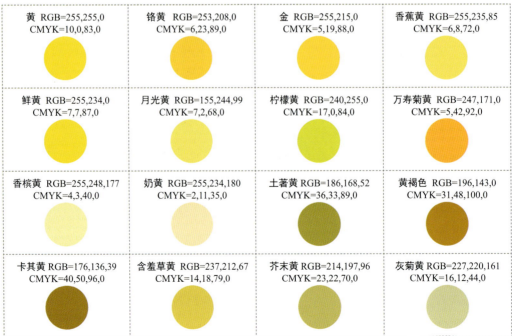

黄 RGB=255,255,0 CMYK=10,0,83,0

铬黄 RGB=253,208,0 CMYK=6,23,89,0

金 RGB=255,215,0 CMYK=5,19,88,0

香蕉黄 RGB=255,235,85 CMYK=6,8,72,0

鲜黄 RGB=255,234,0 CMYK=7,7,87,0

月光黄 RGB=155,244,99 CMYK=7,2,68,0

柠檬黄 RGB=240,255,0 CMYK=17,0,84,0

万寿菊黄 RGB=247,171,0 CMYK=5,42,92,0

香槟黄 RGB=255,248,177 CMYK=4,3,40,0

奶黄 RGB=255,234,180 CMYK=2,11,35,0

土著黄 RGB=186,168,52 CMYK=36,33,89,0

黄褐色 RGB=196,143,0 CMYK=31,48,100,0

卡其黄 RGB=176,136,39 CMYK=40,50,96,0

含羞草黄 RGB=237,212,67 CMYK=14,18,79,0

芥末黄 RGB=214,197,96 CMYK=23,22,70,0

灰菊黄 RGB=227,220,161 CMYK=16,12,44,0

3.3.2 黄&铬黄

① 本套VI设计方案色彩跳跃性强,整体给人明快、愉悦的视觉感受,用高明度黄作为主色与黑色搭配,不论是衣物还是办公用品都让人眼前一亮。
② 通过设计中结构和颜色搭配,确保此行业的企业形象,给商品贴上明显标签,便于识别。
③ 黄色代表光芒、明亮,极易捕捉人们的眼球。

① 这是一家汉堡餐厅的VI设计作品,从企业标志到食材,到最后的衣帽设计,很好地诠释了VI设计方案的统一性与延伸性,既便于识别又规范了企业风格。
② 用高明度的铬黄作为西餐厅主色,让消费者下意识里想起汉堡、炸鸡等食物,挑逗味蕾,诱发食欲。
③ 以铬黄为主打色的系列VI作品,通常运用在餐饮业,符合受众视觉需要。

3.3.3 金&香蕉黄

① 本套VI设计方案用金色铺满画面整体,增添活力与热情,激发上班族斗志,让人以饱满的热情去迎接工作。
② 以金色作为品牌设计精髓,视觉感强烈醒目,广受大众喜爱。

① 此系列是一所健身工作室的设计方案,香蕉黄象征青春、能量、活力,应用于健身中,能激发个人潜力,具有良好的效果。
② 画册运用奔跑的女子作为主图,使用香蕉黄色文字加以修饰,在蓬勃的气息下促使人向往运动。
③ 香蕉黄与金色相近,但比金色更年轻、清新。如果说金色代表中年成功人士,那么香蕉黄代表精力充沛的青年人群。

3.3.4 鲜黄 & 月光黄

1. 此公司标志用鲜黄与红绘制成太阳花形状，让人脑海中呈现出金灿灿的太阳，温暖而明亮。
2. 标志以花朵形式出现，形式感强，巧妙运用简单图形制作出精美标志，别具一格。
3. 选用明度高的颜色作主色，虽视觉效果强，但要注意搭配妥当，避免炫目杂乱。鲜黄一般给人光辉、亮丽之感。

1. 此系列 VI 设计方案中运用月光黄与黑、白进行搭配，分布巧妙，设计新颖，具有运动气息。
2. 用月光黄作标志主色，识别性强，文字造型不呆板，具有极高的艺术价值。企业通常运用自己的视觉符号系统吸引受众，从而获取关注量。
3. 月光黄通常给人们以舒适、明朗之感。

3.3.5 柠檬黄 & 万寿菊黄

1. 这是系列 VI 设计方案中的公交车广告宣传设计，车体四周围绕柠檬黄，在夜晚行驶时极为醒目，提升安全系数。黄色标志覆盖在灰色车身上，格外柔和，使刺眼的柠檬黄毫无炫目感。
2. 柠檬黄运用在交通标志中，既能产生警惕性，又能体现出生机勃勃。

1. 这是一家餐厅 VI 设计方案中的外卖餐盒设计，餐厅内部以暖色调为主，因此外卖餐盒采用万寿菊黄作为主色，并搭配深蓝色字体，健康又时尚，吸引消费者眼球。
2. 万寿菊黄会让人增强食欲，刺激消费者味蕾。
3. 万寿菊黄纯度高，通常给人带来急促、光芒、耀眼的感觉。

3.3.6 香槟黄 & 奶黄

① 这是一个卡通标志设计图,图中物品虽多,但利用物品大小、摆放位置及整体颜色关系,很好地将物品罗列出来,主次关系分明,巧妙地避开凌乱感,增添了几分俏皮。
② Logo边缘用不同形状的线条及形状勾勒,再配上底色香槟黄,动感性好,层次感十足。
③ 香槟黄纯度低,给人一种柔和、温顺的感觉。

① 这是饮品设计方案中的包装瓶设计,用奶黄作为背景色,给人一种丝滑香甜的视觉冲击力,再加上饮品同样是奶黄,让消费者有一种迫切想喝的冲动,既有蛋糕的口感又有奶制品的浓醇,有效掌控了消费者心理特征。
② 画面整体呈灰色调,和谐宁静,给人一种健康、可放心食用的感觉。
③ 奶黄被广泛应用于食品行业,纯度低,视觉感受舒适,不显奢华,也不低俗廉价。

3.3.7 土著黄 & 黄褐色

① 这是食品饮料餐厅的标志设计,图中的牛昂首挺胸,霸气十足,好像要从标志中走出来,画面生动,韵味十足。
② 画面虽由多种颜色组成,但明度相似,色彩感觉统一,能突出主体,具有极高的创意感和艺术性。
③ 海报运用了明度与纯度都较低的颜色,营造出一种沉闷的效果,但也有一丝的光明,直击人们的内心。

① 这是一款卡通宠物标志图,用形状构建动物形象,赋予动物良好的抽象感,利用不同颜色及饱和度的变化形成极佳的层次感,狗狗仿佛从画面里跳出来一样。
② 动物身体为黄褐色,还原动物本身颜色,展现出生动性,增强美感。此标志用黄色作主色,明亮又欢快,视觉效果强烈。
③ 黄褐色沉稳、朴素,有很强的稳定性。

3.3.8 卡其黄 & 含羞草黄

① 这是一款财富管理品牌的 VI 设计作品，图案与文字搭配得既正式又上档次，高贵而又不失内涵，颜色的配合也体现出该公司的诚信所在。
② 此 VI 设计作品中的标志设计形似一只展翅翱翔的雄鹰，搭配卡其色，更具有雄伟的意志和执着的干劲。
③ 卡其色给人一种平静、安心、可靠的感觉。

① 这是一款宠物店的标志，图文结合，具备可读性，生动有趣。狗狗昂首挺胸，仿佛在跟你对视聊天，促使人们看见此标志就想进去逛一逛。
② 标志中字体夸张，艺术效果强，选择含羞草黄为底色，沉稳而不张扬，且突出主体，视觉上清晰明了。
③ 该标志很好地传达了企业精神，企业识别性强。

3.3.9 芥末黄 & 灰菊黄

① 此款明信片大面积使用芥末黄，能侧面表达出笔者对人的尊敬，体现出庄重、亲切之感。
② 画面整体纯度低，颜色变换微弱，用白色线条汇成字母，具有一定的想象空间，使画面整体增加美感和透气性。
③ 芥末黄儒雅、不夸张，具有一定的时尚韵味。

① 这是一款土耳其城市形象重塑 VI 设计中的标签设计。整体构造和谐、淡雅，仿佛置身于大自然，给人一种舒适、幽静的感觉。
② 标签中的文字是位于土耳其西部的一个城市，在灰菊黄背景下显得格外突出，字体独特，艺术感强。
③ 在黄色系中，灰菊黄是明度和饱和度较低的颜色，给人一种亲切的舒适感。

3.4 绿

3.4.1 认识绿色

绿色：绿色是植物的代表色，是大自然的标签，也是春天的象征。绿色能放松心情，解除焦虑，较多应用于林木、运输、医药等行业。

色彩情感：自然、青春、和平、理想、安全、环保、森林、清新、希望、清脆、幽静。

黄绿 RGB=216,230,0 CMYK=25,0,90,0	苹果绿 RGB=158,189,25 CMYK=47,14,98,0	墨绿 RGB=0,64,0 CMYK=90,61,100,44	叶绿 RGB=135,162,86 CMYK=55,28,78,0
苔藓绿 RGB=136,134,55 CMYK=46,45,93,1	草绿 RGB=170,196,104 CMYK=42,13,70,0	芥末绿 RGB=183,186,107 CMYK=36,22,66,0	橄榄绿 RGB=98,90,5 CMYK=66,60,100,22
枯叶绿 RGB=174,186,127 CMYK=39,21,57,0	碧绿 RGB=21,174,105 CMYK=75,8,75,0	绿松石绿 RGB=66,171,145 CMYK=71,15,52,0	青瓷绿 RGB=123,185,155 CMYK=56,13,47,0
孔雀石绿 RGB=0,142,87 CMYK=82,29,82,0	铬绿 RGB=0,101,80 CMYK=89,51,77,13	孔雀绿 RGB=0,128,119 CMYK=85,40,58,1	钴绿 RGB=106,189,120 CMYK=62,6,66,0

3.4.2 黄绿 & 苹果绿

① 这是绿茶包装的VI设计作品，一片绿叶，一丝温馨，看见产品包装仿佛就能感受到茶夫采茶的情景和茶叶鲜嫩的味道，很好地突出了产品本质。
② 黄绿有一种春天的韵味，简单的装饰图案和鲜亮的绿色给人一种清新畅爽的视觉感受。
③ 黄绿是一种高纯度、高饱和度的颜色，在VI设计作品中识别性极强。

① 这是一款快餐店的标志设计，在视觉语言上简洁明快，用嵌入式青苹果作为标志主体，在苹果中心巧妙运用橙色作点缀，不会因与背景色相似而融入其中不易辨别，具有独特的艺术气息。
② 标志中颜色的搭配赋予人们心灵与感情上的共鸣，体现了物象的精髓和形式的内核。
③ 绿色象征健康、快捷，给人一种效率高、行动快的感觉，这也是快餐店大面积应用苹果绿的巧妙之处。

3.4.3 墨绿 & 叶绿

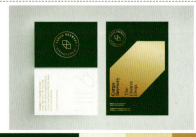

① 这是一款啤酒VI设计，啤酒瓶采用墨绿色，因为啤酒对日光非常敏感，绿色可以减少阳光中紫外线的辐射，消除光线对啤酒质量的影响，因此选用了与产品同色的墨绿色作为主色。
② 标签中的标志以黄色六边形为主体，搭配墨绿背景，厚重有力，既简练又能表达豪爽与活力。墨绿色富有生机，使人想到新生、青春；而金色是华贵的象征。墨绿色搭配金色，是奢华中的小清新。

① 这是一款关于香水的VI设计作品，形状高挑，宛如美女，搭配叶绿色，有一种林中仙子的韵味，颇有几分古典姿色。
② 产品款式简洁，利用斜切形圆柱作为香水包装，精致且一目了然，艺术性强。
③ 叶绿色端庄、高雅，与大自然完美接合。

3.4.4 苔藓绿 & 草绿

① 这是一款国际性公司的标志，用一片树叶铺满整个画面，代表对此公司的寄托与希望。树叶的飘逸在一定程度上也彰显了公司的热情与活力。

② 画面内容简洁，将企业理念很好地传达出去，可读性强。

③ 苔藓绿没有其他绿色显眼，给人一种内向、沉闷、内敛的感觉。

① 这是一款运动型泡腾片的VI设计产品，用草绿作为底色，黄色作为辅色，墨绿作为点缀色，富有动感和活力，与消费者产生情感共鸣，突出产品特性。

② 包装主要利用横排文字和竖排文字的大小、字体及颜色变换来展现清凉、透彻的感觉，版式简单但毫无乏味单一感。

③ 草绿是一种明朗、健康、较为活跃的色调。

3.4.5 芥末绿 & 橄榄绿

① 此创意图片趣味浓厚，用眼珠、翅膀等素材拼凑成一个极具想象力的卡通图案。思想超前，构思大胆，艺术感强。

② 海报设计新颖、独特。利用颜色的搭配和图案的动势来稳定画面整体，由里到外，层次分明，选择芥末绿作为背景，稳定又不抢眼主体，使整个画面关系清晰，透气性好。

③ 芥末绿精巧耐看，是一种平静、舒缓、优雅的色调。

① 这是一款特色餐厅VI设计方案中的海报设计，画面以西红柿、香葱和辣椒作为主体，橄榄绿作为主色，红色和黄色作为点缀色，很好地诠释了餐厅的特色，不仅有特点，而且健康独特，让人回味无穷。

② 海报利用图文结合的手法，幽默风趣地夸大了蔬菜的形象，艺术感十足，亮点突出，吸引了消费者目光。

③ 橄榄绿给人一种厚重、安定、平稳之感。

3.4.6 枯叶绿 & 碧绿

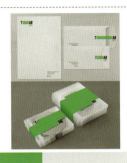

① 这是一系列诗集册的VI设计作品，图片与文字结合构成封面，利用疏与密、淡与浓的方式进行对比，在整体上呈现出高雅、圣洁感，寄托诗人高尚的情怀。
② 诗集用邻近色搭配，整体给人以放松、儒雅的视觉感受，陶冶情操，给读者带来心灵的寄托。
③ 枯叶绿明度低，是和平、幽静的象征。使用枯叶绿作背景颜色，呈现出一种素雅之感。

① 此款包装设计整体素雅，传达了产业文化特色，在造型方面具有同一性，这也是VI设计作品的亮点所在。
② 碧绿作为画面中的点缀色，具有画龙点睛的作用，可以瞬间提升整体画面感觉，吸引受众的注意力。
③ 碧绿色轻快且明亮，符合大众审美心态，高雅却不显奢华，是一种神秘、柔美的色调。

3.4.7 绿松石绿 & 青瓷绿

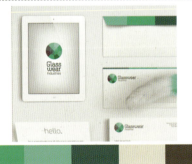

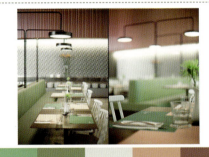

① 这是关于光学镜片的一系列VI设计作品，想法独特，形式感强。标志形似一颗闪亮的钻石，能把镜片和钻石相对比，暗示镜片不仅清晰透彻而且坚硬耐磨，很好地诠释了镜片的实用性。
② 在设计过程中，绿色作为主导色掌控画面整体，利用邻近色来丰富画面层次感，展现出其过渡效果。
③ 绿松石绿鲜亮、明快，能使人联想到大海，视野广阔，既舒适又享受。

① 在餐饮行业中，越来越多地利用对比色进行装饰，墙壁采用灰度偏高的红色修饰，给消费者带来温馨愉悦的感觉，沙发及餐垫纸则选用青瓷绿，颇有几分韵味，呈现一种平和、明亮的心理感受。
② 餐厅大面积采用红和绿，增强屋内整体效果，给消费者带来一种明丽鲜艳的视觉感受，整体协调，时尚感强。
③ 青瓷绿与绿松石绿相似度高，多用于家装，平和且洁净。

3.4.8 孔雀石绿 & 铬绿

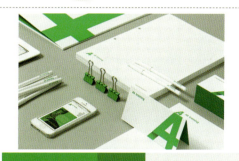

1. 此套VI设计方案中,以白色为背景,用线条来延伸美感,不花哨炫目,能打造高度紧张的工作氛围,激发斗志与竞争力,从而提升工作效率。孔雀石绿颜色艳丽,比铬绿饱满,给人愉快的感觉。
2. 此设计排版整齐、现代,是很好的办公用品,高档有内涵。
3. 孔雀石绿沉着冷静,俊朗中掺杂严肃的味道。

1. 这是一款酸奶VI设计方案中的海报设计,大面积使用铬绿,给消费者的心理暗示是健康有活力,能很快想到肠道蠕动和益生菌,多喝酸奶能降低胆固醇,改善消化功能,防止便秘。
2. 画面利用黄色线条调整背景与主体主次关系,压暗背景,提高主体亮度,使得黑白灰层次明显,渐变色调把酸奶诠释得更加立体、饱满。
3. 铬绿色调偏暗,具有新鲜、神秘的感觉,与产品功能相符合。

3.4.9 孔雀绿 & 钴绿

1. 这是房地产公司的品牌宣传设计画册,画册中没有涉及图案修饰,反而显得格外庄重,利用三折页方式增加整体层次感,让人们看到画册宣传就能感受到该公司的昌盛和业绩的蓬勃。
2. 孔雀绿从字面上可以理解为它是孔雀羽毛的颜色,优美而华丽。用孔雀绿作背景,能与该企业内容相呼应,传达企业精神。
3. 孔雀绿是一种经典、幽暗、庄重的色调。

1. 这是一款丹斯联合国贾尔丁的标志,标志中用花篮作主体,寓意和平、快乐。使用大小不同的蓝色字体衬托,醒目且有威严。整体色调既和谐又统一。
2. 标志采用图文结合的形式,识别性高,既独具一格,又有很强的视觉冲击力,雅致且不庸俗。
3. 钴绿清新、淡雅、不耀眼、不阴暗,能给人带来正能量。

3.5 青

3.5.1 认识青色

青色：青色在色环中是绿色和蓝色的过渡色，是天空的颜色，象征着祥和与希望。又如海风拂面般舒适，让人感到凉爽。

色彩情感：清秀、开阔、冷静、严寒、明朗、平凡、坚定、忧郁、庄重、信任。

青 RGB=0,255,255 CMYK=55,0,18,0

铁青 RGB=82,64,105 CMYK=89,83,44,8

深青 RGB=0,78,120 CMYK=96,74,40,3

天青色 RGB=135,196,237 CMYK=50,13,3,0

群青 RGB=0,61,153 CMYK=99,84,10,0

石青色 RGB=0,121,186 CMYK=84,48,11,0

青绿色 RGB=0,255,192 CMYK=58,0,44,0

青蓝色 RGB=40,131,176 CMYK=80,42,22,0

瓷青 RGB=175,224,224 CMYK=37,1,17,0

淡青色 RGB=225,255,255 CMYK=14,0,5,0

白青色 RGB=228,244,245 CMYK=14,1,6,0

青灰色 RGB=116,149,166 CMYK=61,36,30,0

水青色 RGB=88,195,224 CMYK=62,7,15,0

藏青 RGB=0,25,84 CMYK=100,100,59,22

清漾青 RGB=55,105,86 CMYK=81,52,72,10

浅葱青 RGB=210,239,232 CMYK=22,0,13,0

3.5.2 青&铁青

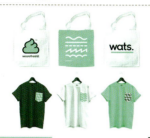
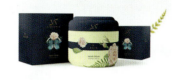

① 这是一款服饰品的VI设计作品，该服饰以棉麻料为主，时尚、轻松、休闲，用波纹作为该系列标志性图案，在酷热的夏日，带来清凉、畅快的感受。
② 服装风格整体偏文艺，用明度极高的青色作为主色块，再用白色、黑色加以衬托，瞬间彰显出年轻活力，视觉效果极其强烈。
③ 青色作为现代社会的主流颜色，既清新又融合着亲切，是青少年所喜欢的色调。

① 这是一系列化妆品的VI设计作品，包装图案采用蝴蝶和玫瑰，用此产品好似方圆百里就能闻到身上玫瑰的芳香，低纯度青搭配低纯度的绿，神秘而典雅，富有高冷气息。
② 用玫瑰围绕产品本身，既柔美又妩媚，运用独特的语言传达此护肤品为玫瑰香型，具有一定的注目性。
③ 铁青色严肃、端庄，具有一定的威严性。

3.5.3 深青&天青色

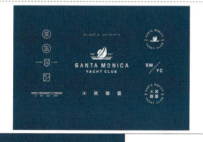

① 这是一款游艇俱乐部VI设计方案中的指示图设计，用小船作为俱乐部的标志，便于识别，画面两侧用图案和文字标注了一些重要事项和规则，很好地传播了企业经营理念，促使公众形成对企业的整体感受。
② 画面虽涉及符号内容多，但利用位置和图案大小把主次关系分离开来，即使没有高明度颜色的搭配，画面也能很好地传达信息，深青饱和度较低，侧面透露出此俱乐部安全系数较高，让游客放心。

① 这是VI设计方案中的汽车设计部分。此车选择白色车体，标志设计简洁时尚，运用该方式宣传，流动性大，提高受众对该品牌的认知度，同时也表现出一个大的公司充满实力、稳健发展的向上精神和潜在实力。
② 天青色明度稍高，但纯度偏低，与天空颜色相似，具有与大自然接轨的暗喻，表达出其健康天然性，达到吸引消费者的目的。
③ 天青色阳光、健康，充分展现其自然性，清新却不单调。

3.5.4 群青&石青色

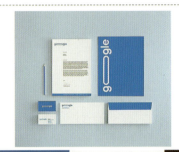

① 这是某建设公司的 VI 设计方案中的信签设计部分。
② 这是以海报形式呈现出来的信签设计，图中手套表示建设，双手奉上暗喻对客户的尊敬，充分表达出顾客就是上帝的寓意。
③ 群青纯度高，虽没红色、黄色耀眼，但不炫目艳俗，给人一种稳重而不失高雅的感觉。

① 众所周知，谷歌被公认为全球最大的搜索引擎公司。业务包括互联网搜索、云计算、广告技术等。本套谷歌 VI 设计方案选用新出炉的专属字体，既现代又富有亲和力。
② 新的 VI 设计方案比旧版更简洁，尺寸也有一定的更改。
③ 运用石青色作为 VI 的主色，象征科技、发达与快捷，符合谷歌企业定位。

3.5.5 青绿色&青蓝色

① 本套 VI 设计作品中，把天然和快乐作为核心理念，突破具象的束缚，在外观上发挥较大余地，产生强烈的视觉刺激，整体美感强。
② 青绿色能给人带来清凉感，可以让原本燥热的心情平静下来，此设计运用青绿色与蓝色的渐变，取得风趣、时尚感，从而突出形象和特点。
③ 用颜色提高内涵，丰富画面本身。选用青绿色作主色块，能给人朝气蓬勃的感觉。

① 这是一家花店 VI 设计方案的基础部分，利用简单的叠加把画面分出层次感，视觉效果明显，运用邻近色突出重点，拉伸整体感觉。
② 画面选用不同角度的四边形突出标志主体，香槟色的 Logo 搭配青蓝色，使整个花店略显神秘，有高贵典雅的气息。
③ 青蓝色一般能给人清凉、放松的感觉，是一种抒情的色调。

3.5.6 瓷青 & 淡青色

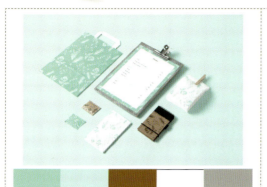

① 这是一系列茶餐厅VI设计方案中的手提袋、餐牌及茶包的设计。整体选用纸质材料，低碳环保，运用花草图案及颜色搭配，清新夺目，视觉感强，仿佛从中飘出淡淡花香，心情瞬间由此改善。

② 在茶餐厅设计中，选用过多修饰图案会适得其反，简洁亲和的版式更能体现出高雅、宁静氛围。

③ 瓷青纯度虽高，但不妖艳，能有效拉近消费者与产品的距离。

① 此款旅游业标志选用淡青色作底色，象征着雾霾，遮掩住了大树原本的颜色，使其明度变低，所以此标志命名为"雾林"，朦胧且神秘，源于自然，吸引驴友兴趣。

② 此标志结构清晰，图文结合，一目了然，淡雅且富有生机，侧面提升人们环保意识，让扎根于大地的树木茁壮成长。

③ 淡青色给人一种自然、舒适的感觉，清新而不奢华。

3.5.7 白青色 & 青灰色

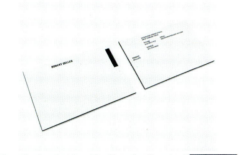

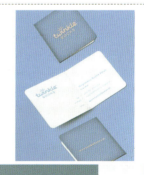

① 这是一款男士服装品牌的VI设计中的名片设计。简单、清晰的外表下给人带来温馨的视觉感受。

② 名片版式设计干练、逻辑清晰、整体居上，更显优雅风格，侧面表达出男性的品位和审美观。

① 这是相册的一系列VI设计作品，相册皮质感的纹理清晰，美观耐磨，易储存且没有时代标志，不易过时，符合消费者心理诉求。

② 画面整体素雅，利用不同的文字字体点缀画面，反而多了几分清新，用青灰色作主体颜色，视觉感舒服，与粉色文字搭配，形成鲜明和谐的色调。

3.5.8 水青色 & 藏青

① 这是一款零食包装的 VI 设计作品，运用卡通人物与对比色、互补色结合，使该食品更吸引儿童，不同颜色包装代表不同口味，想吃到口感不同的食品，就要多消费。

② 画面中颜色多，通过视觉符号传达的信息广，用花、草、树做点缀增强趣味性和童真感，主要针对儿童消费群体，让他们在玩中吃，也利于孩子们对颜色的学习与掌握，提升色彩认知度。

③ 水青色明度高，表现力强。将水青色用于 VI 设计中，能延伸消费者心理趋向，增添欢乐感。

① 这是一款珠宝 VI 设计方案中的信封设计。无论何时，一定不能忽视有价值的东西的细节，从一个信封设计中就能体现出一个公司的诚意与其价值，从小事着手，让客户认可企业。

② 信封中大面积应用藏青色，再加上浅蓝色网格线的点缀，配上珠宝 Logo，庄严且富有绅士内涵，流露出一种高贵、典雅的气质。

③ 藏青色是走在时尚尖端的颜色，给人以稳定感，易引起消费者兴趣及购买欲望。

3.5.9 清漾青 & 浅葱青

① 这是一款手机壳配件的 VI 设计作品，设计理念新颖、年轻，外表坚实且耐磨性好。

② 配件包装是 VI 设计作品中的细节部分，简洁的设计更能体现出产品的大气。

③ 清漾青明度低，通常运用在复古装饰或者小清新设计中，突出其柔美感。

① 这是一款男性剃须刀 VI 设计中的包装设计。独特的漫画形式表达，简洁且有说服力。包装背面二维码部分趣味浓厚，很好地诠释了此款剃须刀的性能，想象力丰富。

② 冷暖色调结合，视觉效果明显，美观且不花哨，广受男性喜爱。

③ 浅葱青明朗、清透，给人夏日般的凉爽感。

3.6 蓝

3.6.1 认识蓝色

蓝色：蓝色是三原色之一，是永恒的象征，每一种蓝赋予的意义不同，有些蓝色能使人心情愉悦，放松紧张的心情；有些蓝色阴暗、深沉，像乌云密布的阴雨天，让人瑟瑟发抖。

色彩情感：沉着、冷静、永恒、稳重、威严、诚实、凉爽、沉闷、忧郁、迷茫、坦率。

蓝色 RGB=0,0,255 CMYK=92,75,0,0	天蓝色 RGB=0,127,255 CMYK=80,50,0,0	蔚蓝色 RGB=4,70,166 CMYK=96,78,1,0	普鲁士蓝 RGB=0,49,83 CMYK=100,88,54,23
矢车菊蓝 RGB=100,149,237 CMYK=64,38,0,0	深蓝 RGB=1,1,114 CMYK=100,100,54,6	道奇蓝 RGB=30,144,255 CMYK=75,40,0,0	宝石蓝 RGB=31,57,153 CMYK=96,87,6,0
午夜蓝 RGB=0,51,102 CMYK=100,91,47,9	皇室蓝 RGB=65,105,225 CMYK=79,60,0,0	浓蓝色 RGB=0,90,120 CMYK=92,65,44,4	蓝黑色 RGB=0,14,42 CMYK=100,99,66,57
爱丽丝蓝 RGB=240,248,255 CMYK=8,2,0,0	水晶蓝 RGB=185,220,237 CMYK=32,6,7,0	孔雀蓝 RGB=0,123,167 CMYK=84,46,25,0	水墨蓝 RGB=73,90,128 CMYK=80,68,37,1

3.6.2 蓝色 & 天蓝色

① 这是一款关于书店视觉形象的VI设计作品。运用线条的修饰让原本单调的信笺生动起来，同时体现同一性，给人一种大气、整洁的视觉感受。
② 该设计方案采用单一的标志及标准字，侧面展现出企业推崇简洁大方的设计理念，在感官上给人带来正直、稳定感。
③ 蓝色象征执着、永恒，使画面氛围平和而不失华丽韵味。

① 这是VI设计方案中的文具部分设计。用棉花制作出云朵效果烘托气氛，具有独特的创意理念；运用对比色调增强视觉冲击力，吸引消费者眼球。
② 画面利用线条及不规则形状的装饰拉伸整体层次感，散发出一种青春、热情的精神状态。
③ 采用天蓝色为主色调，能给产品带来时尚、健康之感。

3.6.3 蔚蓝色 & 普鲁士蓝

① 这是动物保护组织VI设计方案中的服装设计。颜色简洁，不花哨。以标志作为服装主体图案，更直观展示设计者心声，同时呼吁大家爱护动物，保护动物，从身边做起。
② 标志选用蔚蓝色心形作为主体，内部嵌入动物轮廓，这种动画语言比枯燥的文字更清晰明了，富有艺术韵味。
③ 提到蔚蓝色，一般能想到坚守、信任、保护、慈爱等词语，是具有正义感的色调。

① 此款标志运用同心圆的形态，暗示企业蒸蒸日上，同时也是希望的象征。标志整体宛如习武少年，风度翩翩，洒脱自在，在心理上呈现出一种狂野之情。
② 标志中的字体运用明暗、增减笔画形象等手法，丰富视觉想象力，重新构成字体形状，丰富了标准字体的内涵，增强了艺术感。
③ 普鲁士蓝深邃、沉稳，是高贵且有品位的色调。

3.6.4 矢车菊蓝 & 深蓝

① 此设计为电子锁与门禁系统企业的名片设计部分。名片采用分割式构图，图文排列清晰。每款名片上放置不同类型的电子锁图片，用最简捷的手法赋予最直观的效果。

② 一款VI设计方案的小细节往往反映出一系列大问题。采用矢车菊蓝作名片主色调，高端且虔诚，使小巧的名片顿时饱满起来。

③ 矢车菊蓝饱和度及明度都相对平和，搭配白色有种清凉、舒心之感。

① 这是一款购物中心VI设计方案中的文具应用设计部分。在设计创作中运用到的这四种颜色甜美且极具时尚感。既像糖果又像彩虹，在视觉上使人欢快愉悦。

② 使用深蓝色作文具主色，沉稳且不张扬，能在学习、工作中有饱满的热情，用心去做每一件事。

③ 深蓝色是一种冷静、清幽的色调，搭配纯度较高的颜色时，能让画面整体呈现高贵、有档次的感觉。

3.6.5 道奇蓝 & 宝石蓝

① 这是一款以团结互助为主体的标志。标志中的图案双手交错，象征着友谊、和平。画面整体充满正能量。

② 图案与文字结合，宣传力强，主题表达清晰，艺术气息浓厚。标志整体虽纯度不高，但在白色背景下显得极其细致耐看。

③ 道奇蓝与天蓝相似，给人沉稳、亲切的视觉感受，明亮却不炫目。

① 本套VI设计方案中，涉及领域广泛，但具有统一性。画册、名片等都采用分割式构图，利用纯度及明度的对比，产生强烈的视觉效果。

② 整套作品中文字部分设计同样趣味十足，给画面带来艺术感，提升整体层次，散发出调皮可爱的特性。

③ 宝石蓝略显高调、夸张，起到画龙点睛的作用。

3.6.6 午夜蓝 & 皇室蓝

① 这是一系列餐厅设计作品，整体感觉环境优雅，风格独特。文字与标志比例适中，在企业中具有清晰易辨的视觉效果。

② 午夜蓝作为餐厅的标准色，高档且有格调，搭配黑白，更显厚重，符合消费者心理诉求。

① 本套画册设计利用圆与直线穿插，给画面带来独特的创意，色彩协调，构思精巧。搭配明度不同的色调，增强了整体美感，有较强的时代感。

② 用标准字作为画册标志，无特殊符号修饰，并单独放置在右上角位置，识别性强且丰富了画面。

③ 皇室蓝是一种较为活跃的颜色，给人带来明快、热闹的感觉。

3.6.7 浓蓝色 & 蓝黑色

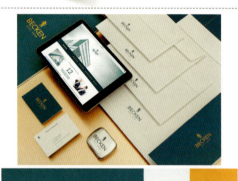

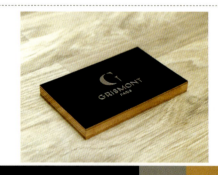

① 这是一系列房地产VI设计方案，画面中选用一个站立的狮子作为标志主体部分，沉稳且不失霸气，同时也能体现出该公司的威严所在，让人肃然起敬。

② 整体颜色由邻近色构成，舒适且显眼，选用标准字放于标志中间位置，既正式又填补了画面的空白。

③ 浓蓝色是忧郁、神秘的色调，能给人们带来美好的遐想。

① 这是一款高尔夫球杆VI设计中的名片设计。高尔夫是一款较高端的运动项目，能运动身上每一块肌肉，也会让人大汗淋漓，放松心情。

② 此名片颜色单一、结构简单，但标志采用烫金字体，时尚感强，具有清晰易辨的视觉效果。

③ 蓝黑色比黑色更透气，无沉闷、压抑之感。

3.6.8 爱丽丝蓝 & 水晶蓝

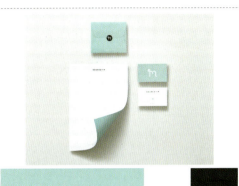

① 本套VI设计方案为泳衣形象设计的标志部分。整体感觉清新凉爽，有种置身于清泉间的舒适感。
② 标志中赋予了该卡通形象以人的体貌形态，增加艺术韵味，从而吸引消费者眼球。
③ 爱丽丝蓝清透无瑕，是一种滋润、细腻的色调。

① 这是一款精品营销机构VI设计方案中的信封、名片设计。画面整体设计简单，明亮的淡蓝，给人一种置身于沙滩中的感觉，在紧张的工作中释放压力，舒适且温馨。
② 只运用一个缠绕的字母作为标志，设计简洁，但不缺失艺术感，且易懂、易记，提高整体辨识性。
③ 水晶蓝具有神秘、清幽感，是女性喜爱的颜色。

3.6.9 孔雀蓝 & 水墨蓝

① 这是欧洲的一款保护环境的非政府组织的机构标志，主张生态优先，反对暴力，唤起人们的环境保护意识并开展行动。
② 画面以太阳花为主体，暗喻沉默的爱，象征着和平、阳光、无私奉献。又结合三种邻近色，把祥和、柔美的体态表现出来。既丰富了画面又突出了主题。
③ 孔雀蓝具有高明度、低饱和度的特性，能中和画面，使画面美感十足。

① 这是女性内衣品牌VI设计方案中的明信片设计部分。画面整体淡雅清秀，具有女性的柔美气质。
② 画面中选用饱满茂盛的花作为主体元素，以此比作年轻貌美的女子，用水墨蓝与浅粉色作为主体色调来衬托，把抽象的事物具象化，想法别出心裁。
③ 水墨蓝饱和度低，视觉感受不僵化，具有谦和之感。

3.7 紫

3.7.1 认识紫色

紫色：紫色位于色环中的蓝和红之间，代表高贵，通常为贵族所常用的颜色。低明度的紫色，优美且神秘，好似散发出一种薄薄的淡香味，受广大女性所青睐；相反，高明度的紫色通常充满高冷阴暗感，使人慌张，不敢接近。

色彩情感：神秘、高贵、奢华、忧郁、忐忑、焦虑、噩梦、诱惑、惊恐、雅韵、隐晦、浪漫。

紫 RGB=102,0,255 CMYK=81,79,0,0	淡紫色 RGB=227,209,254 CMYK=15,22,0,0	靛青色 RGB=75,0,130 CMYK=88,100,31,0	紫藤 RGB=141,74,187 CMYK=61,78,0,0
木槿紫 RGB=124,80,157 CMYK=63,77,8,0	藕荷色 RGB=216,191,206 CMYK=18,29,13,0	丁香紫 RGB=187,161,203 CMYK=32,41,4,0	水晶紫 RGB=126,73,133 CMYK=62,81,25,0
矿紫 RGB=172,135,164 CMYK=40,52,22,0	三色堇紫 RGB=139,0,98 CMYK=59,100,42,2	锦葵紫 RGB=211,105,164 CMYK=22,71,8,0	淡紫丁香 RGB=237,224,230 CMYK=8,15,6,0
浅灰紫 RGB=157,137,157 CMYK=46,49,28,0	江户紫 RGB=111,89,156 CMYK=68,71,14,0	蝴蝶花紫 RGB=166,1,116 CMYK=46,100,26,0	蔷薇紫 RGB=214,153,186 CMYK=20,49,10,0

3.7.2 紫色 & 淡紫色

① 这是一款益生菌饮料 VI 设计方案中的包装瓶设计。益生菌是对宿主有益的活性微生物，瓶体中的色条代表蠕动的肠胃。画面整体设计简洁，美观且具有视觉冲击力。
② 紫色象征健康和生命力，搭配几个同类色，产生美丽的渐变。
③ 作品右侧摆放椰子壳，诠释了饮料提取于椰子。

① 这是日本料理餐厅 VI 设计方案中的信封设计。以墨水笔触为元素，典雅大气。表现出与其他料理餐厅的不同之处。
② 越是简单的，画面冲击力越强，用最简单的元素诠释更多的内涵，冲击力直击内心。
③ 淡紫色纯度低，是一种高级灰颜色，作为底色更唯美、舒缓。

3.7.3 靛青色 & 紫藤

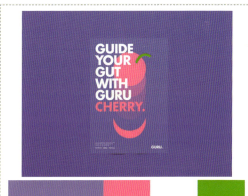

① 这是一款酸奶 VI 设计中的包装纸设计。给人第一印象就是色彩斑斓，色彩饱和度高，能诱发消费者食欲。
② 靛青色搭配几种邻近色产生层次感，绿色树叶在画面中略显清新，仿佛置身于大自然，烘托出酸奶的天然、纯正。多种颜色搭配在一起，更青春、活泼、年轻，也突出了消费者层次。

① 这是一款乳酸菌产品 VI 设计中的海报宣传部分，造型优美别致，文字与图案结合，透过视觉形象传达信息，层次感十足。
② 该海报选用明度较高的颜色组合，利用色调延伸品牌形象，具有极强的活力感，能吸引消费者眼球。
③ 紫藤色是女孩喜欢的一种颜色，美妙并散发着奇幻感。

3.7.4 木槿紫 & 藕荷色

1. 此标志以女性为主体，整体以不同色相的紫色系色彩搭配，更柔和唯美。画面中女子调皮可爱，具有轻柔之感。
2. 标志中字体夸张、俏皮，与主体形态相呼应。通过改变字体颜色与大小，丰富了整体内容，又能够突出主体，表现力丰富。
3. 此种颜色明度低，华丽中暗藏沉稳，是一种极其耐看的颜色。

1. 此标志由多边形与圆形组合构造而成，简单而直接。标志中心选用渐变色调，散发着一种神秘气息。
2. 以飞机为元素带动橙色线条划动，使标志空间感十足，不对称的构图形式更能增加整体视觉效果，让普通的标志瞬间提升一个档次。

3.7.5 丁香紫 & 水晶紫

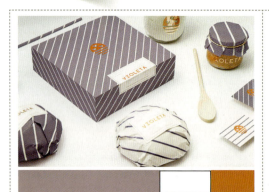

1. 这是一家面包店 VI 设计作品。淡淡的丁香紫色将食物环绕起来，像小女孩一样清纯洒脱，具有一种优雅气息。
2. 此设计作品利用倾斜线条展现整体 VI 风格，令人过目不忘。标志采用橙色，打破了只有斜线的简单感觉。
3. 丁香紫灰度较高，通常能使人放松心情，具有良好的视觉感受。

1. 这是一个住房指南的网站标志。外表形似一扇窗，使人们透过窗能看见晴朗的天气和美丽的风景。标志小巧但画面丰富，意在宣传本网站能给消费者带来好的方案和愉悦的心情。
2. 水晶紫搭配同一明度色调，使画面既舒适又和谐，具有安定、祥和的效果。
3. 作品采用类似版画雕刻设计，有很强的厚重感和痕迹感。

3.7.6 矿紫 & 三色堇紫

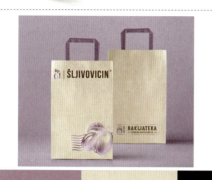

① 这是一款葡萄酒 VI 设计产品中的手提袋设计。
② 矿紫色的纯度稍低，明度也较低，搭配浅色牛皮纸袋，使整体更和谐。

① 此款标志设计新颖独特，结合人物和大自然，拼凑成标志形状，用独特的手法传播产品用途和信息量，具有强大的自我推销作用。
② 标志中放置四张摄影图片，传递出公司销售领域广的信息。标志中字体风格奇特，以三色堇紫为主色调，突出中间多彩的"7"字，这也是一个品牌店面行之有效的视觉广告形式。
③ 三色堇紫在紫色系中具有强烈的节奏韵律，能活跃思维，使人产生遐想。

3.7.7 锦葵紫 & 淡紫丁香

① 这是一套化妆品 VI 设计方案。作品运用女孩剪影与化妆品的结合，使人产生购买欲，增强企业识别性。
② 锦葵紫搭配同色系紫色，营造出一种优雅气氛，侧面烘托出化妆品的芬芳、典雅之气。
③ 这是一种低纯度的紫色，柔和、细腻，是高贵的象征。

① 这是一家咖啡馆的名片设计。淡紫丁香带有紫色的高贵，是受女性青睐的色彩，具有梦幻和缥缈的视觉特性，和淡粉色相似。
② 名片中的文字使用不同大小的字体作对比，版式采用非常规范的骨骼型。

3.7.8　浅灰紫 & 江户紫

① 这是美国曲棍球联盟的标志设计。运用左图右字的组合形式，直观表现出曲棍球联盟规模的壮大。
② 标志中通过标准字突出企业精神，强化企业形象。左边三维球体增强标志生动性，强化主体。
③ 浅灰紫明度低，灰度高，与蓝色搭配，给人一种沉稳、理智的感觉。

① 这是一款旅游标志设计。用江户紫色铸造树木，橙色铸造城堡，有种童话般的韵味，展现出风光优美、景色秀丽的景象。江户紫明度较高，给人一种清透、明亮的感觉。
② 标志的紫色和橙色搭配在一起产生较强的对比和层次感。
③ 标志将椰子树与文字融合，瞬间就可感受到浓浓的热带风情和旅游度假的喜悦感。

3.7.9　蝴蝶花紫 & 蔷薇紫

① 这是一款运动鞋的广告设计，用袜子形状独特地将运动鞋的舒适感表现出来，在视觉上有种只穿了袜子的感觉，轻盈且矫健。
② 在整体设计中，采用蝴蝶花紫作为鞋的主色，并覆盖一个黑色耐克标，利用线条组合渲染画面，吸引眼球。

① 这是一款女性产品的标志，造型新颖，构思巧妙，使人能够直观感受出圆形中间蕴藏着一位性感的女性，识别性强。
② 蔷薇紫是一种较为柔和典雅的颜色，不会因为时间的流逝而过时。

3.8 黑白灰

3.8.1 认识黑白灰

黑色：黑色代表严肃、崇高，是永不过时的颜色。黑色有时也是压抑的标志，穿着一身黑的女性，给人一种自我封闭、难以接近的感觉。

色彩情感：高雅、孤独、黑暗、性感、权力、死亡、严肃、静寂、神秘、稳定、距离。

白色：白色给人一种清爽、纯洁的感觉。白色像小女孩纯真的笑容，不掺杂任何色彩倾向，爽朗而明快。

色彩情感：洁白、善良、天真、明快、纯洁、端庄、优雅、干净、朴素、坦率、明朗。

灰色：灰色象征沉稳、谦和，位于黑白之间，浅灰色散发一种严谨氛围，深灰往往使人压抑，黯淡无光，让人捉摸不定。

色彩情感：忧郁、消极、沉闷、邋遢、沉重、忐忑、随意、悲哀、低调、庄重、严谨。

白 RGB=255,255,255 CMYK=0,0,0,0	月光白 RGB=253,253,239 CMYK=2,1,9,0	雪白 RGB=233,241,246 CMYK=11,4,3,0	象牙白 RGB=255,251,240 CMYK=1,3,8,0
10% 亮灰 RGB=230,230,230 CMYK=12,9,9,0	50% 灰 RGB=102,102,102 CMYK=67,59,56,6	80% 炭灰 RGB=51,51,51 CMYK=79,74,71,45	黑 RGB=0,0,0 CMYK=93,88,89,88

3.8.2 白 & 月光白

① 此款画册封面设计给人一种高雅感。版式干净，采用凹陷式的文字风格，简洁中散发一缕艺术清香。
② 在洁白封面上滑出一道灰色线条，瞬间提升整体黑白层次感，具有画龙点睛之功效。
③ 白色属于无色系，既能表现高傲之感，又具有简洁、概念、大气之感。

① 这是一系列VI设计中的画册宣传部分。使用折页式设计，条理清晰，便于观看，使整本画册具有层次感。
② 画册整体只使用两种颜色，素雅、高洁。给人一种清冷、秀丽的感觉。
③ 月光白偏冷，搭配明度低的颜色，具有高雅气息。

3.8.3 雪白 & 象牙白

① 这是一款名片设计，整体感觉素雅，内容直观清晰，品位浓厚。
② 名片中的文字部分设计极具美感，巧妙运用位置与字体的变换突显主次关系。
③ 相对于月光白，雪白更为偏冷，给人带来冷峻之感。

① 这是一款复古名片设计。画面内容丰富，可读性强，利用花卉的点缀增强整体艺术感。
② 象牙白搭配驼色具有奢华感，是贵族的象征，选用艺术字体传达文字信息，吸引眼球。

3.8.4　10% 亮灰 & 50% 灰

① 这是一款内衣品牌VI设计方案中的信封设计，给人一种隐秘、严谨的视觉感受。
② 此款VI设计方案中的标志形似内衣形状，思维独特，创新性强。画面整体感平静、稳定，与一般的内衣相比，更上档次。
③ 10% 亮灰色的明度稍高，是一种较为低调、安定的颜色。

① 这是一款服饰品牌VI设计中的画册设计部分。镂空的设计为画册添加浓厚的层次感，花纹样式精巧，烘托出此公司独特的品位。
② 同色系的灰搭配在一起，提升整体档次，感觉更高端，沉稳而不过时。
③ 50% 低明度灰色更为精致，给人一种踏实、沉稳的心理暗示感。

3.8.5　80% 炭灰 & 黑

① 这是一所博物馆的门牌标志设计。使用炭灰色铁质材料，彰显出博物馆的正式、庄严。
② 炭灰通常使人感到压抑、沉闷，但在此款设计中搭配白色和独特的门面标志，反而给人一种肃然起敬的感觉。
③ 深灰色虽没有浅灰活跃，但相对而言更成熟，品位性更强。

① 这是一家酒店VI设计方案中的提示牌设计部分。此款设计通过"X""○"区分，想法独特、艺术感强、设计醒目。
② 第一款"X"提示牌是过会儿再来，第二款"○"意为现在可以进来。选用黑白灰搭配线条设计，谦和且不庸俗。
③ 黑色用于不同情境表达的意味不同，是一种沉稳、高档次的色调。

第4章 VI 与标志设计的视觉基本要素

标志 / 标准字 / 标准色 / 图案

VI 设计的视觉基本要素包括标志、标准字、标准色和图案四部分。这四部分之间相辅相成、相互贯通，以其特点占据 VI 设计方案中的重要地位，是提高企业知名度、树立企业形象最便捷的途径。

在当今信息高速发展的时代，视觉基本要素不仅代表企业保障，更是企业与社会沟通的最直接桥梁，是价值的展现。人们可以通过视觉感受将信息转化为视觉符号，进而发挥作用，是整个视觉识别系统中最具感染力的部分，也是人们交往中融洽、和谐的象征。

视觉基本要素广泛应用于交通类、传媒类、服装类、食品类、运输类、汽车类、医疗类等行业。视觉基本要素便于人们的衣食住行，它成为人们生活中必不可少的一部分，也是当今视觉识别系统中的热点话题。

4.1 标志

标志是人们生活中常见的、用来表明事物属性的商标，属于企业的无形资产，同时也是 VI 设计中应用最广泛的要素之一。它以特殊的文字或图形符号作为视觉语言，用颜色来赋予标志以情感，以易记、易懂、单纯、显著等特点作为本质元素，是企业形象的核心。

随着社会的不断发展和企业的飞速运转，标志可以理解为现代经济的产物，是企业与外界沟通交流的良好媒介，代表企业的精神面貌、社会地位及经营方向，呈现出亲和力与凝聚力。

特点：

◆ 识别性：标志最显著的特点即是便于识别，以自身特点区别于其他企业，突出个性，避免雷同且具有强烈的视觉冲击力，使人过目不忘。

◆ 领导性：作为企业传达信息的主力干将，不仅贯穿企业的生产活动、经营理念，更是 VI 设计的核心内容。

◆ 同一性：只有企业标志与内容相互贯通，才能使企业文化更加显著，树立良好的企业形象，从而获取群众的一致认同。

◆ 造型性：拥有良好的形象才能吸引更多顾客，标志图形的外观不仅决定企业的效益，还在很大程度上影响受众对企业的认同感，具有极大的感染力。

◆ 时代性：标志一般以十年为一期，随着旧时代的消逝，新时代的到来，如果在相应时间里没有如期进行改进、创新，就极易被社会所抛弃，成为时代的垫脚石。

4.1.1 标志的历史发展

1. 起源

标志起源于上古时期，可追溯到上古时代的"图腾"。在那时，部落和氏族之间会将自己喜爱或有象征意义的动植物刻在洞穴、劳动工具或常见物品上作为特有标记，此标记是部落专属象征，是本族的标签，后被称为图腾。

在古代的社会生活和交往中，会因许多相似的事物而产生误解，人与人之间产生分歧。为避免此种现象发生，古人根据事物的种类或特征为它们添加标记。自标记产生后，不仅方便了人们的沟通，还大大节约了时间。在古埃及的墓穴中曾发现陶器、金属器具及手工制作品，其上面的标志各不相同，一般是用制造者的名字或自己设计的图案作为器具标志，具有良好的识别性。在唐代制造的纸张中已有暗纹使用，用暗纹作为纸张标志已成为当时造纸中的一个重要环节。随着标志的不断演变，于19世纪，商标在欧洲各国相继建立，并成为受法律权限保护的标志。

2. 发展

21世纪以来，国际标志、民族标志、社会标志、企业标志开始不断普及。通常以直接、显著的文字或图案作为标志语言，个人色彩较浓厚。例如，奔驰公司的标志源于创始人戴姆勒给妻子写的信，他认为这颗三叉星会为家庭带来好运和幸福。后来标志渐渐汇聚艺术性与识别性，呈现出不同风格、不同形式的作品，给人们带来独特的视觉感受，引领时代潮流，带动社会发展。

4.1.2 标志的地域性

在标志设计中，要根据国家、地域、民族的不同，正确合理地使用标志。例如，

三角形标志一般表示提醒或警示，但在韩国，三角形是消极的表现，他们在设计标志时通常选取正方形或圆形，以象征劲健、圆润。在土耳其地区，人们把绿色的三角标志作为免费产品，获取东西是不需要花费任何费用的。所以不同地区具有巨大差异性，给人不同的视觉效果和品牌形象。

分类：

- 针对不同国家、地域而设计的标志。
- 针对不同阶层、职业所设计的标志。
- 针对不同性别、年龄设计的标志。

4.1.3 标志的内涵

标志让世界的交流更加紧密、人们的沟通更加频繁。在远古时代就已经产生了标志，该时期的标志是对人或物拥有权力的象征，是荣耀的体现。经过演变，现已成为提供便捷桥梁的渠道，便于沟通感情和交流思想。

在商场、超市、餐厅、公共场所等处处都有标志的身影，它除了使用价值外，还能为消费者提供权益，为公司树立良好的形象，起着至关重要的决定性作用。

4.1.4 普通图案的标志设计

在 VI 与标志设计中，简洁有力的标志设计是最直观，最具感染力的，能够一目了然地展现公司整体形象，将企业文化通过标志展现给受众群体，侧面呈现出一种庄严、谨慎的企业精神，从而获得认同感。

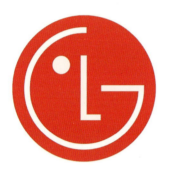

设计理念：LG 的标志以笑脸形式呈现，寓意友好、平易近人，变相拉近与受众群体之间的关系，表现出 LG 公司的经营理念。

色彩点评：该标志以红色系为主，示意青春、热情，搭配白色，提升整体识别性，既明亮又秀丽。

① 标志中的圆形象征地球，代表面向全世界，在未来的发展前景中有好的趋势。

② 右上角处空缺的四分之一圆带动整体艺术感，既突显"G"的文字效果又彰显企业的创造力。

③ 标志整体简洁，比例精确，趋于单纯化，给人舒适的视觉感受。

■ RGB=255,255,255 CMYK=0,0,0,0
■ RGB=195,0,60 CMYK=30,100,73,1

该公司标志以三角式构图为主，用蓝色作为背景，象征智慧与科技，设计新颖并突出空间感，增强渲染力。

■ RGB=52,106,188 CMYK=82,58,1,0
■ RGB=236,242,244 CMYK=9,4,4,0

此比萨餐厅标志给人一种偏于复古的即视感，对称式构图，整体倾向灰色调。使用简单大方的字体构造出雅致画面，表现餐厅形式与格调，达到与众共鸣的效果。

■ RGB=45,44,42 CMYK=80,75,75,52
■ RGB=255,255,255 CMYK=0,0,0,0
■ RGB=212,97,45 CMYK=21,74,87,0

4.1.5 变形图案的标志设计

标志作为视觉识别系统的躯干，起着主导性作用。在标志设计中，通常运用抽象

图案或将原有图案变形，从而得到夸张效果。不仅能使受众加深记忆，还可增强趣味性。

色彩点评：在设计时打破常规，用黑白色调诠释熊猫抱竹的画面，设计理念独特，形式夸张。

🍀 该图形标志以抽象的方式展现出来，将动物形象简化，将标志进一步升华。

🍀 经典的黑白色调永不过时，二者之间相辅相成、相互支撑，象征着时尚。

🍀 熊猫的黑白设计，应用了减缺图形的设计方式，仿佛熊猫抱在柱子上。

RGB=255,255,255 CMYK=0,0,0,0
RGB=24,24,24 CMYK=85,81,80,67

设计理念：此款标志个性新颖，以熊猫的形象呈现出来，极具艺术价值且人过目不忘。

这是一家种马品牌的标志设计，用线条勾勒出疾驰的骏马，增强画面生动性，紧扣主题，造型夸张，为标志添加艺术色彩。

该标志设计大胆，以顺滑的线条描绘出森林之王狮子的形象特点，用金色色调及皇冠诠释出狮子的威严与尊贵，点亮此标志所传达的企业精神。

RGB=232,232,232，CMYK=11,8,8,0
RGB=80,76,70 CMYK=72,67,69,26

RGB=79,18,29 CMYK=60,69,82,52
RGB=229,165,90 CMYK=14,43,68,0

4.1.6 标志设计中图形的表现手法

◆ 图形设计

在标志设计中，图形是重要的表现形式，因为图形具有千变万化的特性，而且是一种世界通用的艺术语言，是最具延展性的设计手法。在标志设计中，大体将图形的表现手法分为具象与抽象两种。

1. 具象表现

通过对客观事物自然形态的提炼、概括和变形，并保持其完整性、辨识性和真实性。具象标志图形极易识别。

2. 抽象表现

对图像、图形、文字等元素进行抽象化设计。对其进行高度化提炼、夸张，使其产生更强的趣味性和艺术性。

◆ 文字设计

文字是标志设计中最常见的元素，文字不仅能将标志的说服力增强，还能利用变形或夸张手法彰显文字效果，丰富品牌内涵。一般情况下，文字标志可分为汉字标志设计、字母标志设计和数字标志设计三种。

1. 汉字标志设计

在中国，汉字文化博大精深且字体众多。不仅能让人们记忆深刻，相比于其他标志更便于传达，且识别性强，能体现出企业的悠久历史和文化内涵。

2. 字母标志设计

字母相对于汉字来说，设计手法简洁，便于加工，可塑性强。一般分为字母全写和缩写两种。可根据企业自身特点适当变换字母风格，突出企业个性。

3. 数字标志设计

阿拉伯数字为世界通用数字，将数字融入标志中，能增强标志整体时尚感，方便各区域之间的语言沟通，并延长标志在人们脑海中的记忆时间，具有直观性的特点。

4.1.7 标志设计技巧——生动的图案设计

潮流、奇特的标志,其创意新颖的图案能进一步升华企业形象,进而成为品牌的领跑者,在众多企业中脱颖而出,既能获得广泛关注又贴合品牌主旨。

该标志设计理念新颖,利用五角星的大小及颜色拼凑成抽象的夸张骏马,奇幻而富有激情,给人眼前一亮的感觉。

此服饰以羽毛为品牌主打特色,将羽毛运用在标志中并用王冠作为点缀元素,营造出一种帝王感。紧扣主题,突出品牌主旨。

配色方案

双色配色　　　三色配色　　　四色配色

标志作品赏析

4.2 标准字

标准字是视觉形象系统中重要的组成部分,是指经过设计后专门用于表达企业名称或形象的字体。企业标准字和标志同样能够表达丰富的企业内容,因应用广泛、种类繁多,出现频率较高。企业标准字根据品牌形象精心设计,传达出企业的精神和理念。标准字通常与品牌标志同时使用,可以强化企业的形象和品牌诉求力,对

品牌标志有补充说明的作用。当受众看到品牌标准字时，同样会联想到该品牌。

特点：

- 易读性：标准字传达信息明确，说服力强，能取得增强视觉冲击力的效果。
- 系统性：在进行字体设计时，搭配视觉识别系统内的其他元素，并相互贯通，使整个VI设计方案既和谐又统一。

4.2.1 标准字的种类

标准字能够表达企业理念、产品特性，出现频率较高。企业根据产品的不同用途，可将标准字分为四种形式。

1. 企业名称标准字

企业名称标准字用于表现企业理念、传递企业精神、树立企业良好形象，以此提升企业信誉，增强信任感。

 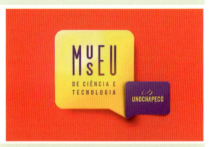

2. 产品或商标名称标准字

为了迎合市场，面对激烈的市场竞争，制作产品或商标的标准字可以让品牌更具识别性，使人们更直观地了解产品信息。

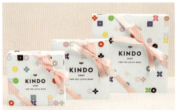

3. 特有名称标准字

随着企业产品内容的不断增加，特有名称标准字主要是强化产品的特性、区别产品间的形象特征。

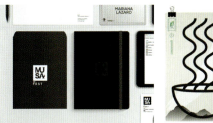

4. 广告活动标准字

广告活动标准字通常是为了展示新品的推出、纪念会、庆典等活动。

4.2.2 标准字设计的注意事项

1. 标准字要与标志相匹配

标准字与标志密切相连，在设计时注意标准字与标志的形态，要与标志趋于同一风格，稍有不当会使整体失去协调性，不仅不能凸显企业文化、阐明企业主旨，还将破坏整体VI设计方案效果，失去美感。

2. 标准字造型要彰显企业特性

企业名称或产品名称经设计处理后将产生个性化效果，形成企业特有符号。不同标准字造型代表着不同的商品个性。例如在交通标志中，如果将标准字以圆滑的弧线字体设计，周围用装饰图案点缀，呈现灵动、俏皮之感，虽增加了美感，但会在驾驶中扰乱驾驶员视线，降低安全系数，产生不易辨别、烦躁之感。所以，恰当运用标准字，在适当的行业打造出合适的标准字尤为重要。

3. 标准字的创意要与企业战略相吻合

不少企业在企业形象识别系统中想让企业别具一格，展露风采，会将原有的标准字或多或少地做些调整。殊不知，标准字经过长期传播和使用，已得到受众的信赖和认可，如突然改变形象，反而会适得其反，降低辨识度，导致人们对商品的不认可，影响企业发展前景。

4.2.3 标准字的运用

标准字是对企业经营理念的准确传递，由于受到外界因素制约，在设计标准字时还要考虑材料、质感、施工等因素，打下良好基础后，才能以更好的方式展现其特性。

1. 标准字的变形设计

为了使本企业形象在众多企业中脱颖而出，在VI方案中会将企业标准字的线条、形状、字体等适度放大或缩小、加深或延展等。在设计时一定要考虑印刷问题，避免因字体设计过于稠密、细小而导致印刷效果模糊不清。

2. 标准字的衍生造型

为了避免标准字在视觉识别系统中单独出现形成尴尬、独立局面，一些设计师将其变形、抽象化，得到类似图案的效果，既增强画面灵动感，又激发标准字本身的感染力，起到很好的装饰作用。

4.2.4 端庄典雅的标准字设计

标准字本身具有明确的说明性，而普通、简洁的标准字设计通常会给人亲切、严谨、端庄的感觉，具有强化品牌形象诉求力的作用，给人以舒适感。

设计理念：在品牌形象系统中，标准字与标志相辅相成，具有共同传递企业信息的作用。在该作品中，标准字是重要的视觉要素，这样的设计一方面具有说明作用，另一方面增加了品牌的识别度。

色彩点评：该作品属于中明度的色彩基调，绿色的文字在灰色的背景衬托下显得格外突出。

① 在该品牌中，绿色代表着诚信、自然。

② 该作品中，标准字体艺术、时尚，并在排版上下了功夫，能够给人留下深刻的印象。

③ 该品牌中的辅助图案精巧、复杂、多样化，能够产生联想。

RGB=219,221,232 CMYK=17,12,6,0
RGB=113,109,115 CMYK=64,58,50,2
RGB=68,127,63 CMYK=78,41,94,2

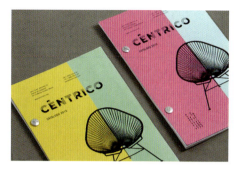

该办公用品VI设计简洁严谨，标准字的设计极为正式，与标志及办公氛围融为一体，呈现出一种缜密、庄重的视觉效果。

该标准字采用半镂空式设计，风趣而不张扬。与该公司主营的镂空式靠椅相呼应，紧扣主题，具有亲和、雅致的视觉效果。

- RGB=14,32,52　CMYK=96,89,64,48
- RGB=26,37,158　CMYK=100,94,2,0
- RGB=222,22,84　CMYK=16,96,53,0

- RGB=220,205,64　CMYK=22,18,81,0
- RGB=215,97,157　CMYK=21,74,11,0
- RGB=24,24,24　CMYK=85,81,80,67
- RGB=157,200,172　CMYK=44,10,39,0

4.2.5　形态怡人的标准字设计

造型夸张的标准字设计能满足人们的视觉享受，树立时尚且富有内涵的品牌形象，彰显企业性格及特点，艺术感十足。在线条上呈现企业特有的美感，富有情趣意味。

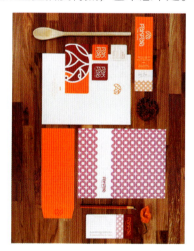

VI设计的背景颜色，明朗透彻，对比性强；表达出餐厅主题，彰显欢快、神秘的泰国情怀；促使消费者产生好感，激发消费欲望。

① 此餐厅的辅助图形整齐、精致，具有一种透气性效果，为品牌建立良好的形象。

② 此标准字设计顺滑、柔润，极像正在翩翩起舞的女孩，为餐厅的风格奠定基础，给人舒适的视觉感受。

③ 橙色具有阳光、活泼的含义。运用在餐厅中暗喻服务周到、热情好客。

- RGB=235,87,3　CMYK=8,79,99,0
- RGB=208,92,148　CMYK=24,76,16,0
- RGB=133,23,38　CMYK=49,100,91,23

设计理念： 此餐厅视觉识别系统中的标准字设计是由品牌的标准图案变形产生的，不仅能展现品牌的企业精神，还侧面烘托出餐厅的统一性。

色彩点评： 以橙色和玫瑰红色作为

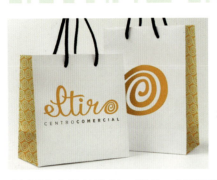

该标准字线条流畅、婉转，呈扇形排列，给人一种幽默、放松的心理感受。文字的尾部以品牌 Logo 进行装饰，当人们看不到品牌 Logo 时，看到这一标准字体时也会联想到该品牌。

该娱乐场所的标准字采用手写字体，挥洒自如、一气呵成，整体给人一种神秘、风雅之感。这样的字体能够突出此地点的本质和特性，呈现出轻松愉悦之感。

■ RGB=211,132,11　CMYK=22,57,98,0
■ RGB=222,222,222　CMYK=15,12,11,0
■ RGB=207,168,78　CMYK=25,39,75,0
■ RGB=24,24,24　CMYK=85,81,80,67

■ RGB=24,24,24　CMYK=85,81,80,67

4.2.6　标准字的功能

标准字能够将企业或品牌名称直接宣传出去，它的使用频率非常高。标准字在品牌设计中具有以下几种功能。

 对品牌 Logo 起到说明作用

通常品牌 Logo 是图形化的设计，将标准字与品牌 Logo 结合到一起能够将企业名称转换为直观形象，对品牌 Logo 起到说明作用。

 传递品牌情感

因为标准字的应用范围广泛，所以能够通过字形去传递品牌形象。例如手写字体浪漫、洒脱，代表着品牌友善、温柔的情感。

 提高品牌辨识度

标准字既是文字又是图形，在标准字的设计中要求一目了然且具有特点，当受众看到标准字后能够对品牌产生联想，以此提高品牌辨识度。

4.2.7 标准字设计技巧——柔和字体增加亲和度

标准字在VI设计中是企业形象的载体，能代表企业性格，传达情感。例如"角型字体"易让人联想到商务和科技，给人传达一种紧张感，让人们快速进入注意力集中的状态。

该标准字设计采用手写字体，线条优美，能让人联想到服装品牌或化妆品品牌，寓意深刻，代表性强。

这是伦敦剧院设计，此字体设计夸张、风趣。与整体形象相融合，侧面描绘出该剧院演出内容的精彩。

咖啡通常给人带来浓郁、香醇的口感。该标准字设计结合产品自身特性，将丝滑表现得淋漓尽致，品位十足。

配色方案

双色配色　　　　　　三色配色　　　　　　四色配色

标准字作品赏析

4.3 标准色

不同的色彩会带来不同的心理反应,所以品牌通常会选择一种或几种作为品牌的专用色彩。选择品牌标准色的目的在于表现出品牌主体的经营理念以及载体的特质,体现出品牌特定的内涵和情感。例如,电子行业通常会选用蓝色、绿色等颜色作为专业标准色,不仅能刺激人们的视觉反应,还能给人一种科技、睿智的感觉。

品牌标准色的确定需要根据品牌的内涵而定,突出品牌与竞争者的区别。不仅如此,品牌标准色要做到与众不同,吻合消费者的偏好。通常情况下,品牌标准色在视觉识别系统中,其专用色不宜超过三种。

特点:

- ◆ 标准色能增强传播效果,色彩语言鲜明。
- ◆ 在同类行业中,能利用自身的色彩元素突出自我特征,具有显著的差别化特点。
- ◆ 能使消费者更直接、便捷地寻找到此品牌,既节约时间又能达到良好的效果。

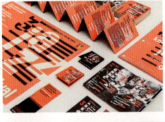 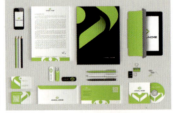 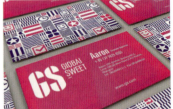

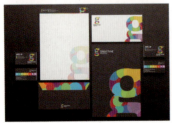

4.3.1 标准色的联想与常见行业分类

在视觉识别系统设计中,企业可通过颜色对人们的心理和思维造成影响,下面来了解颜色的象征含义及行业应用。

红色:

联想:红火、激情、喜庆、辣椒、中国习俗。

行业应用:食品类、金融类、药品类、石化类。

橙色:

联想:幸福、施工、危险、餐厅、警告、食欲。

行业应用:食品类、化工类、服饰类、交通类。

黄色:

联想:太阳、光芒、星星、色情、华丽。

行业应用:食品类、照明类、农业类、体育类、奢侈品类。

绿色:

联想:森林、健康、鲜嫩、和平、树叶、活力。

行业应用:环保类、农业类、食品类、医药类。

蓝色:

联想:天空、海洋、科技、网络、冷静、安全、严肃。

行业应用:科技类、护肤类、体育类、化工类、交通类。

紫色:

联想:女性、花朵、奢华、柔情、神秘、妩媚。

行业应用:护肤类、服装类。

4.3.2 标准色的搭配

标准色的搭配是指两种或两种以上色彩的相互配合及衬托，赋予整个 VI 设计更生动且富有说服力的效果。

（1）冷暖搭配：在视觉识别系统中，人们在视觉上对色彩感知极为敏感，根据心理感受将色彩划分为冷色调和暖色调。暖色像太阳一样，通常会给人温馨亲切之感，冷色则会让人感到寒冷，呈现出一种宁静沉稳之感，与暖色形成对比。

（2）明度搭配：指将不同明度的颜色搭配在一起，凸显出明度高的颜色的明朗、热烈的效果，反之明度低的颜色会彰显幽暗、沉闷之感。拉大画面层次感，增强视觉效果。

（3）纯度搭配：指不同纯度的色彩搭配到一起，纯度高的颜色会呈现艳丽、灿烂之感。纯度低的颜色会产生黯淡、含蓄之感。对比效果强烈，起到增强画面张力作用。

（4）饱和度搭配：指不同饱和度的色调搭配，为画面增添活力，让人心情愉悦，展现一种明亮、丰富的画面效果。

4.3.3 标准色的设定

人们对色彩的感知能力极为丰富，标准色除能增强视觉冲击力外，还影响人们的心情、刺激人们的情感。在标准色的设定中，应尽量用较少的颜色表达内容、传递信息。

（1）科学化：标准色体现经营理念及特性，为了避免盲目，首先要做社会调查，以最合理的色彩战略占领市场地位，突出其客观性与合理性，达到协调整齐。

（2）差别化：用企业专属颜色突出特色产品，有助于消费者对企业的认同和肯定。

（3）系统化：标准色要与标志及标准字相互贯通，形成系统性的色彩体系，以便于传达企业精神面貌。

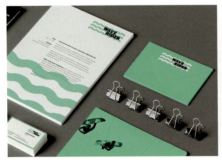

4.3.4 简约的标准色设计

在视觉识别系统中，简约的配色设计平整而端庄，更符合人们的视觉感受，缓解视觉疲劳，传达纯净、质朴的效果。

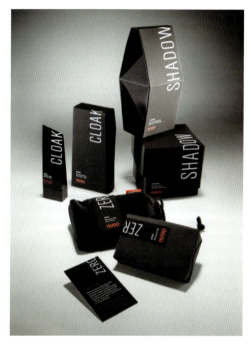

沉稳的形式呈现出来，加深人们对品牌的印象。

色彩点评：该品牌香水以黑色调为主，黑色是绅士、性感的象征。作为品牌的标准色，在使用香水时给人一种奢华、大气的魅力感。

① 在设计中选取白色和红色字体进行烘托，色彩反差大，为品牌增添激情，是男性品位的体现。

② 文字采用竖式构图，具有一定的视觉导视作用。

③ 黑底白字最为时尚，衬托出此产品的阳光、活力之感，有跃动感。

- RGB=24,24,24 CMYK=85,81,80,67
- RGB=255,255,255 CMYK=0,0,0,0
- RGB=183,62,77 CMYK= 36,88,65,1

设计理念：该男士香水 VI 设计包含名片、包装盒、包装袋等。整体以简洁、

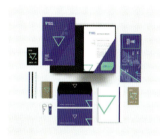

该作品以蓝色作为主色调，以黑色和白色为辅助色。蓝色给人一种安静、沉稳的感觉。这样的色彩搭配能够建立一种理智、科技、品质的品牌形象。

- RGB=26,37,158 CMYK=100,94,2,0
- RGB=26,37,158 CMYK=100,94,2,0
- RGB=35,35,35 CMYK=82,78,76,59
- RGB=0,213,170 CMYK=67,0,48,0

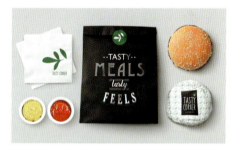

该作品是快餐店的品牌形象设计，作品以黑色为主色调，以白色为辅助色，绿色为点缀色。这样的配色整体给人一种帅气、个性的视觉印象。

- RGB=0,0,0 CMYK=100,100,100,100
- RGB=255,255,255 CMYK=0,0,0,0
- RGB=28,100,63 CMYK=87,51,89,15

4.3.5 绚丽的标准色设计

一般高明度、高饱和度的颜色易吸引受众者目光，活跃企业氛围，营造出明朗、温馨的画面。在设计中切记要妥当搭配，如果颜色过多且搭配不合理，则有可能引起炫目效果，这样不但会降低产品形象，还会让人产生浮躁感，适得其反。

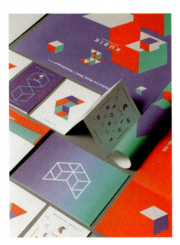

设计理念：图片中包括信封、名片、折页等内容，这些作为品牌视觉识别系统中的一部分，对树立品牌形象，提高品牌效应有着很强的宣传作用。

色彩点评：该品牌所用的颜色比较丰富，红色、青色与紫色的搭配给人一种年轻、活力的心理感受，同时也体现了品牌的定位和特点。

① 作品中以品牌Logo作为图案装饰，强化了对品牌的记忆效果。

② 作品中颜色丰富，且具有对比性。

③ 白色的辅助色增加了作品的好感度，使作品在颜色较多的情况下也不显得杂乱。

- RGB=124,224,121　CMYK=51,0,27,0
- RGB=102,80,163　CMYK=72,76,4,0
- RGB=215,15,26　CMYK=19,99,99,0
- RGB=255,255,255　CMYK=0,0,0,0

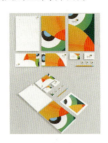

此套VI设计以复色形式构成，色调之间相辅相成，和谐而明快。洋溢出一种青春、欢乐的气息，给人带来美好的心情。

- RGB=231,171,32　CMYK=14,39,89,0
- RGB=96,174,116　CMYK=65,14,67,0
- RGB=29,83,84　CMYK=89,62,64,20
- RGB=228,76,48　CMYK=12,83,82,0
- RGB=126,203,235　CMYK=52,7,8,0
- RGB=157,194,62　CMYK=47,11,88,0

该油漆品牌的标准色设计艳丽、清新，寓意该油漆与大自然结合，无毒无害，并利用图案和文字加以渲染，达到增强品牌效果的目的。

- RGB=201,208,52　CMYK=31,12,86,0
- RGB=207,235,221　CMYK=24,0,19,0
- RGB=236,185,200　CMYK=9,36,11,0
- RGB=177,32,157　CMYK=42,91,0,0
- RGB=227,39,53　CMYK=12,94,77,0
- RGB=9,192,222　CMYK=70,4,17,0

4.3.6 标准色的选择方法

在建立品牌视觉形象初期需要设定企业标准色，品牌标准色的选择关乎品牌未来的发展，下面简要介绍品牌标准色的三大选择原则。

1. 表现品牌特点

标准色的选择应体现品牌的经营理念、表现品牌的生产技术性和产品的内容实质，一旦选定就要全面应用到所有可以合理使用的地方并长期坚持，这样才能够由颜色引发联想，产生共鸣效果。

2. 迎合消费者喜好

很多企业领导会以自己的喜好去选择品牌的标准色，这是不可取的。只有迎合消费者的喜好，才能博得他们的关注和认可。消费者对颜色的喜好是非常复杂、多变的，所以在确定品牌标准色前要对品牌有所了解，并做好市场调研工作。

3. 制造出差异感

建立品牌形象就是要追求品牌之间的差异性，从而提高自身品牌的竞争力。所以选用与众不同的品牌标准色，才能做到脱颖而出、与众不同。

4.3.7 标准色的结构种类分析

在企业中，标准色的设定是塑造企业形象的重要环节。通常分为单色、复色和多色三种。不同结构类型给人的视觉感受各不相同。

1. 单色标准色

指单纯用一个颜色作为企业标准色，不仅能增强企业凝聚力，还起到方便记忆的作用，是企业中最常见的一种表现形式。

2. 复色标准色

复色标准色是运用两种或两种以上的颜色进行搭配，能让画面产生生动效果，并增强企业感染力，与其他企业形成对比。

3. 基本标准色 + 辅助标准色

运用一个颜色作为企业标准色，再用辅助色加以修饰点缀，其目的是区分于母子

公司身份或企业上下级的关系等。能够打造企业个性，从而产生差异性。

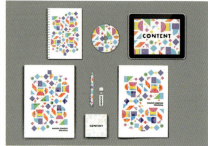

4.3.8 标准色设计技巧——运用色彩语言传达主题

标准色是 VI 设计中最重要的环节，是企业情感的寄托。在设计时要注意避免与企业主旨南辕北辙，例如使用绿色作为餐厅标准色，具有健康、自然意味，贴合餐厅主题，增强表达效果。使用橙色作为餐厅标准色，具有增进食欲、激发美味的效果。

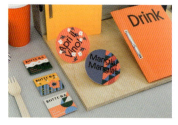

此餐厅用色丰富，整体呈暖色调，表达出欢快、愉悦的主题。在改善人们用餐心情的同时增强了食欲。给消费者留下良好的印象。

该建筑公司将明度较高的橙色作为标准色，在工作中既能提高工人们的警惕性，又具有良好的识别性质，保证工人们的安全。

配色方案

双色配色	三色配色	四色配色
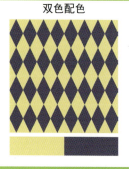		

标准色设计赏析

4.4 图案

图案是 VI 系统中的重要组成部分，是重要的辅助性视觉符号，在设计中对标志具有补充和延伸作用，亦被称为装饰花边，是一种基于企业或企业品牌理念的图形表达。在传播中可以丰富整体内容，强化企业形象。图案最大的特点是自身具有很强的多变性和灵活性，它的视觉效果表现力强，给人一种亲和感和极为舒适的效果，具有高度的识别性、适应性和装饰性。

特点：

- 可增加 VI 设计中其他要素在实际中的应用范围。
- 与标准色组合，能增加画面韵律，产生节奏感。
- 强化视觉识别系统的诉求力，吸引人们视线，从而传达企业特征。

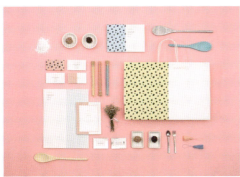
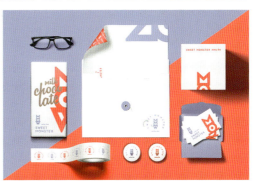

4.4.1 图案构成形式分类

图案是由点、线、面拼凑、变化、组成得到的图形。在元素划分过程中,可变化出无数组成形式,达到丰富画面的效果。根据形状的外部特征,通常把常见的图案构成形式分为有规律性图案和无规律性图案两大类。有规律性图案又分为重复构成、近似构成、渐变构成、发射构成、特异构成等形式,无规律性图案分为密集构成、分割构成、对比构成、肌理构成等形式。

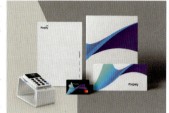
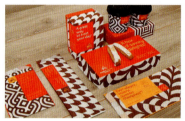

1. 有规律性图案

1)重复构成形式

重复是指一个或一组形状以相同的间隔、大小及方向进行不断的复制。重复构成形式中又分为骨骼重复、骨骼近似和基本形式。具有节奏性和秩序感,整体效果较明显,向人们呈现出一种连续的、和谐的美感。

2)近似构成形式

近似构成形式是指在形状、色彩、肌理等方面具有相同的共性,既有变化又统一。在设计过程中一定要把握好近似度,若近似程度大,会使形状区域重复,近似程度小则会失去近似意义,破坏美感。近似构成大体可分为形状构成和骨骼构成两类,形状构成是指在图案相同的基础上适当改变其大小、方向、形状等,产生微弱变化。骨骼构成是指骨骼单位的大小、距离等发生变化,图案本身不变,使每个图案呈现在不同的骨骼单位里。

3)渐变构成形式

渐变是指图案有规律地发生变化,其表现形式可分为色彩渐变、大小渐变、形状渐变、方向渐变、位置渐变等,给人强烈的节奏感和韵律感,使图案本身产生空间效果,呈现出一种波动起伏的立体感觉。

4)发射构成形式

发射可理解为骨骼单位环绕一个共同的中心点向外扩散,它与渐变相似,其最显著的两个特点是具有强烈的聚焦感和空间感,具有离心式、向心式和同心式等形式。离心式是指发射线由中心向外发射。向心式指发射点在外部,从不同的方位向中心发射。同心式指由一个点以同心圆的形式向外扩散,呈现出一种富有动感的对称性效果。

5)特异构成形式

特异构成指变换骨骼或基本形的面貌特征,具有规律性。能打破单调枯燥感,

增加趣味性和艺术感。其构成形式较多，大体可分为基本形、骨骼形、自由形三种。

基本形

- 色彩特异：通过色彩的色调、色相、饱和度来改变图案效果。
- 大小特异：将形状变大或缩小，使图案本身对比鲜明，效果明显。
- 形状特异：让形状之间发生变动，制造差异，呈现一种特殊性。
- 位置特异：通过改变形状所处位置，增强空间感。
- 方向特异：适度变换形状方向，增强视觉效果，呈现出与众不同的图案。

骨骼形

- 规律转移：在原有规律基础上提取一部分进行变化，此部分将构成新的规律形式，并与原有规律相融合。
- 规律突破：在原有规律基础上提取出的部分没有构成新的规律形式，此种类型设计巧妙，若控制不好则会破坏整体图案风格，失去本身意义。

自由形

此种形式不依据规律进行变换，可发挥想象，将图案进行拼贴、分割等，将其夸张化，得到特有的艺术效果。

2. 无规律性

1）密集构成形式

密集构成形式是指利用数量、排列的不同，产生疏密、虚实等效果，对比效果强烈。构成形式可分为点式、线式、面式和自由式，使画面中的图案张力十足。

2）分割构成形式

分割构成形式是指将一个图案切割成若干形态，从而获取新空间，其形式可分为等形分割、等量分割、自由分割。

- 等形分割：分割后空间相等，形状相同。
- 等量分割：不限定形状是否相同，但要求面积相等。
- 自由分割：不要求形状、空间、面积。可根据设计想法自由对画面进行分割，设计出的图案不呆滞，充满时尚感。

3）对比构成形式

对比构成形式是指两个或两个以上的不同形态相比较产生的效果，其形式可分为大小对比、明暗对比、颜色对比、空间对比等。

大小对比：根据大小突出主次关系，区分图案中主要内容。

明暗对比：利用明暗控制图案整体效果，增强立体感。

颜色对比：合理处理黑、白、灰三色关系，与其他元素形成对比，产生鲜明效果。

空间对比：利用图案之间的远近、疏密增强视觉效果，加深人们印象。

4）肌理构成形式

肌理构成形式是指图案中线条粗细、画面质感的粗糙或细腻等。例如，大自然中许多事物的表面会有细纹，由于材质的不同，触摸时会产生不同感觉，此种纹理特征即可理解为肌理。

 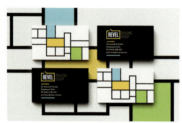 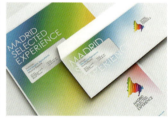

4.4.2 规则的图案设计

规则的图案设计在商业、医疗业、房地产业、电子业中较为普遍，通常透过图案反映企业内涵，带动产品发展，体现一种正式、沉稳的精神面貌。

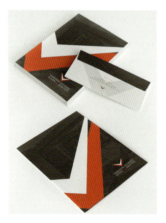

设计理念：该作品中图案以企业标志图形衍生变化得出，与标志相呼应，并营造出密切的关联性，属于有规律性图案。呈现出沉稳、谦和的画面效果。

色彩点评：此方案画面整体饱和度、纯度都较低，运用灰、白、红三种色调相互搭配衬托，具有一定的科技感和亲和力。

🔸 设计者利用三角形具有稳定性的结构特点，将画面图案以标准三角形呈现出来，暗喻该企业能让人安心，具有极高的信誉和威严。

🔸 红色代表热情和能量，仿佛此公司的意志力像火一样炙热有力。

🔸 画面整体整洁，通过颜色的对比强调出明暗关系，增强空间效果，视觉感受极为舒适。

■	RGB=65,65,65 CMYK=76,70,67,33
■	RGB=227,227,227 CMYK=13,10,10,0
■	RGB=181,44,44 CMYK=36,95,92,2

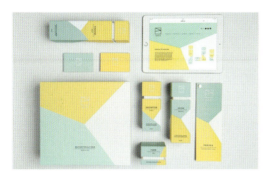

作品中的辅助图形是三种颜色的色块，这样的简约、纯粹的辅助图，代表着品牌的务实踏实、干练率真。作品整体色调柔和，高明度的色彩基调给人一种热诚、安全的心理感受。

该作品在构图上以简约的形式呈现，图案规则，画面干净，且饱和度较高，使整个吊牌瞬间神采飞扬，营造出欢乐、温和的视觉效果。

■ RGB=233,210,96 CMYK=15,18,70,0
■ RGB=224,223,221 CMYK=15,11,12,0
■ RGB=181,213,200 CMYK=35,8,26,0

■ RGB=238,1,1 CMYK=6,98,100,0
■ RGB=0,134,227 CMYK=80,42,0,0
■ RGB=21,180,21 CMYK=75,1,100,0
■ RGB=209,162,17 CMYK=25,40,96,0

4.4.3 风趣的图案设计

风趣且富有创意的图案设计是当下较流行的表现手法之一，它打破常规，将图案与颜色、造型和创意结合，以生动的形式呈现出来。并抓住人们心理特征，将画面打造出神秘效果，吸引受众群体来关注。

色彩点评：该作品以西瓜红作为主色调，整体给人一种温暖、温和的感觉。

● 作品中的颜色比较丰富，颜色随着图形而不规则地流动着，给人一种动感。

● 作品选用低纯度的颜色，整体给人一种亲切感。

● 作品中不规则的图案装饰，也能给人一种别具一格的心理感受。

设计理念：在该作品中以不规则的弧形作为辅助图形，几种颜色的弧形相互组合，形成了千变万化的效果。这就代表着品牌的多元化与包容性。

■ RGB=236,126,125 CMYK=9,64,41,0
■ RGB=242,233,154 CMYK=10,8,48,0
■ RGB=30,29,60 CMYK=94,96,58,41
■ RGB=203,174,144 CMYK=25,34,44,0

 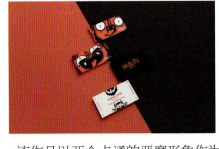

该博览会的形象设计以多彩动物图案展现出来，用色丰富。仿佛置身于游乐场，热闹非凡，呈现出童真感，极易吸引儿童群体。

该作品以两个卡通的恶魔形象作为标准图案，这样精心设计的图案给人一种新奇、幽默的感觉。浅红与黑色和白色搭配形成对比，让人眼前一亮。

- RGB=173,171,19 CMYK=42,28,99,0
- RGB=101,10,42 CMYK=56,100,70,39
- RGB=203,34,1 CMYK=26,96,100,0
- RGB=212,141,3 CMYK=22,52,99,0
- RGB=82,125,131 CMYK=73,46,47,0
- RGB=202,164,124 CMYK=26,40,53,0

- RGB=240,106,103 CMYK=6,72,50,0
- RGB=255,255,255 CMYK=0,0,0,0
- RGB=31,30,35 CMYK=85,82,74,60

4.4.4 图案的作用

图案作为品牌形象的重要组成部分，具有以下三点作用。

1. 提高诉求力

辅助图形的创意源泉来自品牌，用来帮助提高品牌的诉求力，传递企业特征。辅助图形与品牌的标准色进行组合、变化，从而产生次序节奏感、增加韵律感。品牌图形在增强视觉效果的同时，能够抓住受众的眼球，引起他们对品牌的兴趣。

2. 增加差异性

辅助图形通过象征、寓意、夸张、联想等手法进行创作，在传递品牌特征的同时也增加了品牌之间的差异性。

3. 提高视觉美感

辅助图形是一种艺术的表现方式，通常起到对比、陪衬、装饰的作用。在视觉识别系统中添加辅助图形，不仅可以强化视觉冲击力，还可以增加品牌的亲切感，提升审美情趣。

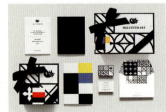 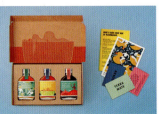

4.4.5　图案的设计方法

（1）将企业标志中的部分要素扭曲、变形、叠加或渐变得出图案，既能使图案与标志之间联系密切，又便于整体的统一，增强其系统性。

（2）不依据标志造型设计，此设计可发挥想象，将其与周围环境或企业特性结合，制作出抽象化或有特点的图案，补缺标志中所遗漏的不足并进一步深化。在设计时要避免架空主体、与企业无联系或落差大等弊端。

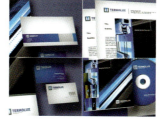

4.4.6　图案设计注意事项

图案是为了配合标志、标准字、标准色而设计的，具有增强画面美感和衬托主体的作用，在设计中，要从品牌应用的实际角度出发，切记凭空捏造，有五点事项需要注意。

（1）图案的作用及表现形式不可超越标志，否则会使人们分不清主次，不知道企业传达的内容是什么。

（2）图案不只是单纯的装饰性形状，更要呈现企业内涵及文化底蕴。

（3）要从合适角度出发，切忌出现孤立感。

（4）有些设计不需要过于花哨的图案，切忌画蛇添足。

（5）图案是富有弹性的符号，不是一成不变的，可根据时代发展及企业改革适当调整。

4.4.7 图案设计技巧——用抽象图案烘托产品氛围

抽象风格的图案设计与传统设计风格差距较大，它追求时尚艺术效果，为人们展现出精致、绚丽的抽象画面，富有潮流意味，此种设计形式较受年轻人喜爱。

该移动数据供应商设计图案以多彩水墨的形式呈现，给人遐想空间，神秘感十足，暗指移动网络区域之大，引发人们好奇心。

此时装店的VI设计以抽象派画风为创作思路，颜色鲜艳，富有夏日缤纷般的色彩气息，以波纹式抽象元素为主打图案，吸引女性群体购买。

该酒吧选取形态各异的几何图形作为企业标准图案，颜色明亮，具有浓厚的视觉空间感，与酒吧欢乐、畅快的主旨相呼应，点明中心思想。

配色方案

双色配色　　　　三色配色　　　　四色配色

图案作品赏析

4.5 设计实战:不同风格的立体风格文字标志设计

4.5.1 设计说明

设计定位:

这是针对婴幼儿日常洗护用品的标志设计,根据产品的特性,标志在设计中以温馨、舒适的心理感受为主,与品牌的温和、无刺激的主旨相呼应,符合母亲这一消费群体的心理,无形中提升信任感。

商家要求:

◆ 突出婴幼儿肌肤特点。

◆ 将产品温和、纯正的特点体现出来。

◆ 在传播中较好地呈现企业文化,将安全、无刺激贯穿于标志中。

◆ 能体现出与其他同类品牌 VI 设计的差异性。

解决方案:

◆ 以柔和的粉色作为文字主体颜色,拉近与消费者之间的距离感。

◆ 背景用渐变的方式增强标志空间感,提升品牌形象。

◆ 选取富有趣味性的字体,体现儿童天真活泼的特性。

◆ 将字体效果设计成富有立体感的视觉效果,吸引消费者目光。

4.5.2 不同色彩的视觉印象

温 馨	分 析

设计师推荐色彩搭配：

- 标志整体呈暖色调，易吸引广大母性群体，给人温馨、阳光之感。
- 文字以大小两种形式结合构成一种渐进的感觉，而且文字的直接表达能进一步加深消费者对商品的印象，也使整体看起来更加完美整洁。
- 标志的底部选用椭圆形作为修饰，感觉饱满，富有张力，在传播中能增强品牌亲和力。

纯 净	分 析

设计师推荐色彩搭配：

- 白色是洗护用品中常用到的颜色，白色代表朴素、坦率、纯洁，使人产生纯洁、天真、公正、神圣、超脱等感觉。
- 该标志呈现出一种安静、整洁的视觉效果，能够体现出企业严谨负责的经营理念。
- 黑白色调搭配不够艳丽，运用在婴儿洗护上回略显苍白无力，但它足够明朗纯净，给人一种卫生、无污染之感。

舒 缓	分 析

设计师推荐色彩搭配：

- 柔和的粉色与白色搭配，为原本单调的标志增添神韵，丰富画面表现力，强化视觉效果。
- 背景椭圆形状的色彩渐变效果增强视觉梦幻感，带有一定的趣味性，具有愉悦之感。
- 标志中下部的文字部分完全呈现的是水平一字构图，文字与文字的搭配，不失平衡性。

活 泼	分 析
 设计师推荐色彩搭配：	● 画面中的色彩饱和度较高，在视觉上增强企业标志识别性，为婴幼儿洗护用品带来童真感。 ● 圆润的艺术字体与儿童用品相呼应。字母中的点缀星星为标志增添生动性，使标志呈现出一种生机勃勃的感觉。 ● 蓝紫色象征高贵、典雅，用在这里表示此品牌婴儿用品档次高，值得信赖。

自 然	分 析
 设计师推荐色彩搭配：	● 以绿色贯穿整体，变相强调该品牌婴幼儿产品选用天然原料，健康无刺激，可安心使用。 ● 标志以同类色渐变的方式，体现产品柔和性，并与环保理念相结合，展现出公司的经营理念。 ● 通常饱和度较低的色调会给人祥和、宁静之感，在本案例中突出品牌纯正的特点，强化产品安全性。

沉 稳	分 析
 设计师推荐色彩搭配：	● 以明度及饱和度较低的蓝色作为婴幼儿标志，偏于理性化，不易表达出此类产品的形象特征。 ● 标志中的黑白灰关系明显，拉大了层次及空间感，营造出一种三维立体效果，造型新颖，与独特的艺术氛围产生共鸣。 ● 冷色调的应用体现出舒缓的产品特性，但由于色彩感觉偏于压抑、冷清，不易引起注意，没有足够的品牌诉求力。

第5章 VI与标志设计的应用系统

办公用品 / 服装用品 / 产品包装 / 建筑内外部环境 / 运输工具 / 公务礼品 / 印刷品

　　VI与标志设计的应用系统是企业视觉识别系统中的形象载体，能够传达企业类型和企业运营方向，赋予品牌鲜活的生命力和真实感，是企业与外界交流的一种表达方式，能展现品牌的规范化与统一化。设计形式一般根据公司需求而定，通常包括办公用品设计、服装用品设计、产品包装设计、建筑内外部环境设计、运输工具设计、公务礼品设计、印刷品设计。

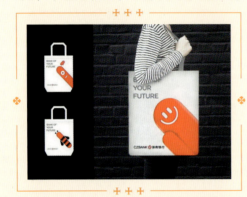

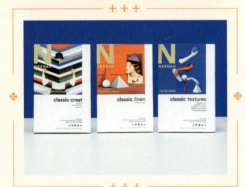

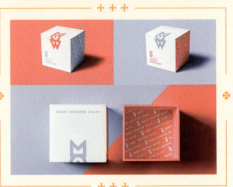

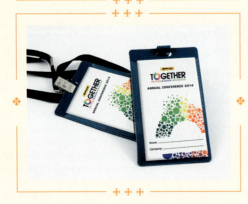

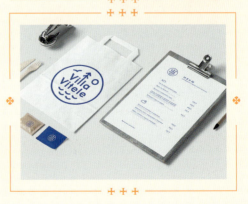

5.1 办公用品设计

办公用品是 VI 设计中最常见的类型之一。在此部分设计中，可形成办公用品特有的完整性和精确度。其内容包括信封、信纸、便笺、名片、徽章、工作证、请柬、文件夹、介绍信、账票、备忘录、资料袋、公文表格等。办公用品 VI 设计能充分展现公司的企业形象和精神理念。由于办公用品通常尺寸较小，因此在有限的版面中如何更直观地体现 VI 的品牌内涵很重要。

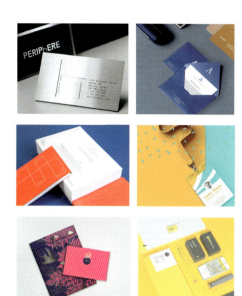

5.1.1 名片

名片通常印有姓名、地址、职务、联系方式等，是推销自己的一种方式，可以作为身份或职业的象征。在设计时一定要突出视觉中心和艺术性，使表达内容明确并具有美感。通常采用对称或均衡式构图，给人一种庄严、沉稳之感，从而获得尊敬。

设计理念：此眼镜品牌公司名片设计新颖，利用折叠式设计理念，既能将信息展现全面又便于收纳，艺术感十足。

色彩点评：该名片设计采用明度和饱和度较低的蓝色作为主色调，视觉效果柔和不刺眼，恰好呼应眼镜公司护眼的主题，寓意深刻。

🔴 此款设计内容饱满，以图文结合的形式展现商品内涵，阐述的信息丰富，具有很强的说服力。

🟢 画面采用对称式构图，且风格简朴，给人一种平和、明朗的舒适感。

🔵 文字使用横排版的方式阐明中心，利用字体的大小和明暗色调使层次分明，突出主次关系。

■ RGB=106,163,187 CMYK=62,27,24,0
■ RGB=16,8,7 CMYK=86,86,86,75
■ RGB=185,210,220 CMYK=32,12,13,0

5.1.2 徽章

徽章通常由具有代表性的图形和文字组成，寓意明确，能够直观展现企业的文化底蕴，易于识别和推广，彰显亲和力。

设计理念：这是加拿大一所文明博物馆的徽章设计。选取标志作为勋章主体，并用高明度颜色作背景，吸引眼球，达到增强视觉冲击力的效果。

色彩点评：利用不同颜色与白色搭配，对比鲜明，产生一种明亮、兴奋的感觉。

① 作品思路清晰，代表企业的文化特色，是传达企业精神的具体象征。

② 在VI设计中创意巧妙，想法独特，风格统一，易于识别。

③ 此设计简洁大方，具有很强的凝聚力和影响力。

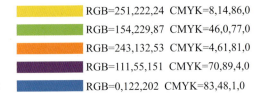

RGB=251,222,24 CMYK=8,14,86,0
RGB=154,229,87 CMYK=46,0,77,0
RGB=243,132,53 CMYK=4,61,81,0
RGB=111,55,151 CMYK=70,89,4,0
RGB=0,122,202 CMYK=83,48,1,0

5.1.3 资料袋

在办公用品领域，资料袋被广泛应用，以便于企业传达信息。其携带便捷，利于保管，深受喜爱，并可塑造企业形象。

设计理念：此建筑公司的资料袋设计简洁，表达目的明确，利用饱和度较高的色调与文字搭配，表现出一种活泼、上进的风格。

色彩点评：选取橙色作为整体色调，明朗而亲切，符合受众心理。运用在建筑企业，象征安全、严谨。

① 深灰色的文字标题，使整体感觉既大气又醒目。

② 画面整体洁净，识别性较强。

RGB=254,144,47 CMYK=0,56,82,0
RGB=89,72,68 CMYK=68,70,68,26

5.1.4 信封

在科技发展迅速的今天,信封作为传递信息的媒介,相对以前,其使用量大大减少了,但在办公领域依然被普遍使用。

设计理念:该电影制作公司采用背景渐变的设计方式,使信封呈现出一种梦幻般的层次感,同时也间接表达了公司出品的作品精彩诱人,看点十足。

色彩点评:整体以蓝色调为主,纯净而清透,是科技发展的标签。象征理智与沉着,深受人们的信赖。

🎨❶ 在信封设计中,标志占据主要位置,造型新颖,能较好地传达企业精神。

🎨❷ 文字部分说明性强,表达内容简练、明确,使画面整体张力十足。

🎨❸ 整体色彩分明,搭配白色,具有很强的艺术价值。

RGB=16,49,82 CMYK=98,88,53,24
RGB=22,90,139 CMYK=91,67,31,0
RGB=35,118,168 CMYK=83,50,22,0
RGB=253,254,248 CMYK=1,0,4,0

5.1.5 办公用品设计技巧——镂空元素缔造美感

镂空元素融入视觉识别系统中,能够极大地体现艺术价值,具有强烈的空间感和时尚性。兼备典雅的时代特征,给人精巧灵动的神韵,可提高产品档次。

运用镂空字母设计与高明度颜色冲击,给人强烈的视觉感受,使画面层次分明,信息饱满。

巧妙运用镂空设计突显出企业标志,在空间上形成对比,增强人们的审美愉悦感。

配色方案

双色配色　　　　　三色配色　　　　　四色配色

办公用品设计赏析

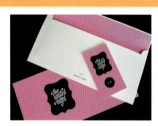

5.2 服饰用品设计

　　服饰用品在视觉识别系统中被普遍应用，主要包括经理制服、管理人员制服、员工制服、礼仪制服、文化衫、领带、工作帽、纽扣、肩章、胸卡等。用于统一员工穿着、提升企业整体形象、强化品牌印象。在设计服饰用品VI设计方案时，通常采用两种手法。其一，将品牌Logo直接印制于服饰上，面积较小。其二，将品牌Logo大面积地结合图案运用于服饰中。在色彩设计方面，多使用该品牌的标准色作为主色。

　　在企业中，服饰是企业形象的代表，要使企业立足于市场，建立更稳固的市场地位，其想法和创意要趋于大众化，才能推动企业发展，吸引受众注意力。

特点：

- ◆ 能提高员工整体荣誉感。
- ◆ 能体现统一的企业形象。
- ◆ 能够规范企业纪律性。

5.2.1 员工制服

员工制服能严格规范企业纪律，增强员工归属感。员工制服包括职业套装工作服、马甲工作服、衬衫工作服等。员工服饰的相同点是都融合了企业元素，在提供整齐良好服务的同时并被快速识别。

设计理念：此餐厅的员工制服采用双排扣设计，舒适大方、亮丽柔和，所承载的意义超越其本身；能较好地体现企业特征、标准与规范。

色彩点评：整体色调以黄色为主，红色为辅，形成强烈对比，黄色具有香甜、美味之感，用在餐厅中最为合适，起到诱发消费者食欲的作用。

● 企业标志位于黄金分割点处，可吸引人们的注意力。

● 高明度黄色代表高贵、欢乐，也从侧面烘托出餐厅的档次和品质。

● 此款制服设计大方得体，穿着舒适，具有美感。

RGB=255,209,1 CMYK=4,23,89,0
RGB=218,12,31 CMYK=18,99,95,0

5.2.2 工作帽

不同样式的工作帽体现着不同的工作身份，其种类繁多，有鸭舌帽、前进帽、报童帽、贝雷帽等。它既能起到保护头部的作用，又能避免头发掉在产品上，尤其在餐饮行业领域，对工作帽的要求极为严格，是干净、卫生的体现。

设计理念：这是建筑公司的一款安全帽设计，按照鸡蛋壳的原理，受力均匀，透气性好；外形美观，且防尘防雨，给人强烈的安全感。

色彩点评：选用橙色贯穿整体，警示大家此处在施工。通常，橙色代表警惕、

谨慎。能使工人提高注意力，给人安全、放心的心理暗示。

🎨 巧妙利用点和线设计出企业标志，想法独特新颖。

🎨 将标志置于中心位置，视觉效果明显，识别性强。

🎨 橙色搭配白色字体，亲切而温暖。

RGB=247,246,244　CMYK=4,4,5,0
RGB=254,76,0　CMYK=0,83,94,0

5.2.3　胸卡

胸卡是公司员工职务和身份的象征，也是公司形象的展示。设计风格简洁、沉稳、低调，具有很强的代表性。

设计理念：这是苹果公司的胸卡设计。使用苹果的经典标志并结合文字，突出整体科技感，营造出一种高端有品位的感觉。

色彩点评：采用黑白灰三种色调烘托氛围，使画面对比强烈，节奏感强。

🎨 利用文字的大小和颜色的变换将胸卡设计得小巧而别致。

🎨 黑色的苹果标志沉稳，搭配白色背景，可以很好地抓住人们的视觉。

🎨 画面表达内容清晰，能较好地传达企业信息。

RGB=247,246,244　CMYK=4,4,5,0
RGB=86,77,77　CMYK=71,68,64,22
RGB=33,33,33　CMYK=83,78,77,60

5.2.4　文化衫

文化衫是指在服饰上印制企业图案或标志的短袖衫。其承载着企业文化，意义独特。通常在企业宣传中变相为人们展现企业内涵，具有较强的影响力。

色彩点评：本作品运用红色和白色两种色调，通过色彩语言暗示此物流公司热情奔放，以诚待人。

🎨 红色象征吉祥、速度，暗喻企业讲诚信、效率高，值得人们信赖。

🎨 文化衫的标志设计非常精致，结合图形与文字，构造出服装整体文化内涵。

🎨 袖口和领口的白色线条元素增添整体美感，使原本单调的文化衫更具张力。

设计理念：此物流公司的文化衫采用休闲风格设计，既不呆板又不过于随便，穿着时尚且舒适，是企业形象的标志性语言。

RGB=231,229,229　CMYK=11,10,9,0
RGB=207,41,41　CMYK=23,95,90,0

5.2.5 服饰用品设计技巧——巧妙融入企业元素

在服饰用品应用系统中,融入企业元素能改善员工整体精神面貌,突出企业特性。将服饰转化为信息元素,具有强烈的精神感染力。

以紫色作为企业标准色并应用于文化衫中,具有神秘、高贵的魅力感。

在胸卡中融入企业标准图案,代表企业的文化特色,识别性较高。

黑色制服中的白色标志极其醒目,上方黄色箭头表示快速、高效率,在物流企业中意象表达明确。

配色方案

双色配色	三色配色	四色配色

服饰用品设计赏析

5.3 产品包装设计

产品包装是 VI 应用系统中最直观的表达方式,主要包括纸盒包装、纸袋包装、玻璃包装、塑料盒包装、塑料袋包装、运输包装等。产品包装作为最普遍的流通符号,在设计时要突出特点,以记号的形式展现产品的魅力。

为了宣传企业精神，迎合受众心理，要细致地渲染出包装色彩及信息量，使消费者在购买产品的同时对企业产生信任，具有传播与美化的作用。

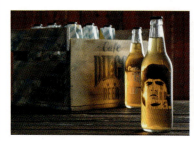

5.3.1 纸盒包装

纸盒包装在应用方面一般分为运输包装和消费包装两种，大体种类可分为枕形、三角形、立方形、圆筒形、类球形等。包装能增强消费者对产品的了解，加深对商品的印象，既美观又能起到保护作用。

设计理念：此款纸盒包装设计简洁、干净，左下角标志位于黄金分割点处，可以缔造一种和谐、平衡的美感。

色彩点评：包装整体选取洋红和淡紫色搭配，形成一种甜美、浪漫的画面。

🎨 标志运用大小和位置变换让画面产生对比效果，从而增强空间感。

🎨 将饱和度较低的两种颜色搭配在一起，抒发一种柔和、舒适的放松感，侧面展现甜品店能带给人们不一样的心情，激发消费者的购买欲望。

🎨 白色通常被认为是明度最高的色调，用它作背景色能较好地突出主体，使包装整体圣洁而不失雅致。

▢	RGB=247,246,244　CMYK=4,4,5,0
▢	RGB=141,138,193　CMYK=53,47,6,0
▢	RGB=211,58,79　CMYK=22,89,61,0

5.3.2 纸袋包装

纸袋又称环保袋，通常会印有企业商标或信息。纸袋不仅能减少企业资金投入，还具有绿色环保、节约资源的作用。在提供方便的同时还能增强企业的吸引力和影响力，具有一种高端、大气之感。

设计理念：此作品将钻石形态具象化，巧妙运用多边形设计手法展现出钻石切面之多的特征，说服力强，使包装整体既奢华又不失大气。

色彩点评：作品中涉及颜色较多，以红色为主色调，传达一种奢华、浪漫的高贵感。

① 以图文结合的形式使画面整体明朗、雅致。

② 图形将冷暖色调结合，对比强烈，具有钻石的坚硬感。

③ 使用黑色标准字作为标志主体，给明快的画面增添一缕沉稳感。

RGB=241,0,60　CMYK=4,98,69,0
RGB=3,140,254　CMYK=77,42,0,0
RGB=182,237,83　CMYK=38,0,76,0
RGB=252,101,0　CMYK=0,74,93,0

5.3.3 玻璃包装

玻璃包装在日常生活中被广泛应用，通常在酒类方面运用较多，它能防止氧化，并且在饮用时可以不经意地将产品信息传输出去，潜移默化地加深人们对产品的印象。但是，不利于回收，降解困难成为它致命的软肋。

设计理念：酒类饮品一般采用玻璃包装，因为玻璃分子结构稳定，无毒害，不易与其他物质发生反应，在产品包装中性价比高。

色彩点评：使用褐色作为瓶身颜色，具有一种安全可靠的心理暗示作用。搭配橙色色调，使产品顿时增添活力，给人一种兴奋、豪爽的视觉感受，寓意在饮酒时会带来愉悦的心情。

① 褐色瓶体能有效防止光线氧化有机物，保留其原有口感。

🎨 利用直排加粗文字作主体，结合左侧图案，具有良好的视觉效果，艺术韵味明显。

🎨 橙色瓶盖与文字相呼应，使产品整体和谐。

▬ RGB=149,62,27 CMYK=46,85,100,14
▬ RGB=250,148,0 CMYK=2,54,93,0

5.3.4 塑料袋包装

塑料袋包装通常分为背心袋、手提袋、平口袋、快递袋等。体质较轻、便于携带，运用在企业的产品包装中视觉效果明显，标示性强，群众认可度相对较高，能有效吸引消费者对此产品的注意力。

设计理念：此款冰激凌饼干包装做工小巧精致，方便且易储存。在设计中结合摄影照片呈现出一种夏日的清凉感，可以突出冰激凌的特性。

色彩点评：以饱和度较高的青色作为背景色，格外清秀亮丽，极易诱发食欲。

🎨 结合黑色文字，使画面整体拉开层次感，突出主体。

🎨 溅出的夹心细腻、顺滑、口感怡人。

🎨 饼干采用独立式包装，且信息量饱满，能较好地传达企业信息。

▬ RGB=151,228,214 CMYK=44,0,25,0
▬ RGB=204,166,87 CMYK=27,38,72,0
▬ RGB=18,16,21 CMYK=88,86,79,70

5.3.5 产品包装设计技巧——线条抒发美感

市面上大多采用明星代言和产品展示型的化妆品广告，因此应该打破传统的广告思维方式，不能千篇一律，过多的同类重复性广告会让人产生审美疲劳。应该设计新颖形式的广告，为广告增添创意，以创意来吸引眼球。

运用不同明度的黄色和蓝色倾斜线条将画面层次表达出来，清新而不单调，能够吸引消费者的注意力，从而产生购买行为。

此饮品包装独特，采用蓝色线条绘出房屋形状，搭配橘色背景使整体呈现出纵深感。

黑白经典色调时尚且不过时，柔动的曲线将画面空间感表现得淋漓尽致，具有很强的艺术效果。

配色方案

双色配色　　　三色配色　　　四色配色

产品包装设计赏析

5.4 建筑外部环境设计

　　建筑外部环境是 VI 设计应用系统中最重要的一部分，它是为人们提供服务且以人为主体的场所，通常包括公司旗帜、企业门面、导视牌、霓虹灯广告等。通过艺术性的创作理念使其具有独特的建筑形态和内涵，从而通过建筑去传播企业文化，是企业的情感寄托。

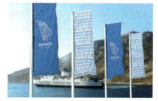

特点：

- ◆ 提高品牌公众认知度。
- ◆ 具有引导、指示的作用。
- ◆ 美化外部环境，塑造美感。

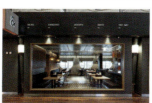
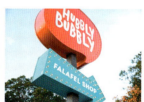

5.4.1 公司旗帜

企业旗帜是企业中比较有代表性的象征性标志，通常会印有公司名称或标识，可彰显企业文化，让人们在远处即可注意到企业信息，具有强烈的存在价值。

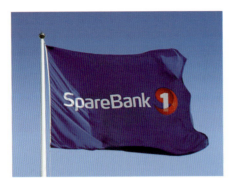

设计理念：此图为银行旗帜设计，画面整体舒适简洁，识别性强，给人一种沉稳、冷静的感觉。

色彩点评：以蓝色作为背景色，深沉且具有稳定性。搭配红色，象征力量与热情，使员工们工作起来动力十足。

① 以白色作为文字主体，视觉效果明显，具有庄重感。

② 此作品构图简单，主题明确。

③ 运用不同亮度的红，塑造出立体感，使标志空间效果强烈。

RGB=254,252,248 CMYK=1,2,3,0
RGB=6,41,105 CMYK=100,96,51,6
RGB=163,13,23 CMYK=42,100,100,9

5.4.2 企业门面

企业门面可以简单理解为公司的门口、大厅等，通常给人们留下第一印象，让人们在了解公司的同时即可塑造企业形象，展现企业的服务宗旨和环境氛围，具有一定的实用性和互动性。

设计理念：这是施华洛世奇门面设计。以反光体为元素，如水晶般耀眼，塑造出一种奢华、高贵之感，时尚韵味浓厚。

色彩点评：以经典的黑、白、灰为主，打造精美立体感。展示出此水晶店门面的品位及内涵，具有高端大气之感。

① 天鹅标志是施华洛世奇的传统记号，也象征水晶的精致和优雅，寓意深刻。

② 此门面采用落地式玻璃，能展现出更大的空间感，光彩耀人，使人们印象深刻，心旷神怡。

③ 门面设计烦琐但元素简洁，给人留下圣洁、无瑕的第一印象。

RGB=254,252,248 CMYK=1,2,3,0
RGB=177,185,200 CMYK=36,25,16,0
RGB=18,16,21 CMYK=88,86,79,70

5.4.3 导视牌

导视牌即指示牌、引导牌。通常用于指引地理位置。在企业中具有承上启下的作用，是建筑外部环境中不可分割的一部分。在生活中为人们提供方便且丰富的空间环境，代表性强。

设计理念：设计中无过多图案修饰，与商场整体色调统一，并能填补空间空白，同时能给人一种安全感。

色彩点评：作品整体黑白对比明显，突出主体文字，识别性高，同时也能体现企业的庄重和威严，具有一定的标识性。

- 作品中采用高明度线性箭头标志，在明确传达方位的同时不失美感，属于二级导视系列。
- 使用横排文字工具，使画面内容充实，结构性强。
- 文字位置位于视线位置，美观且便利。

RGB=254,252,248　CMYK=1,2,3,0
RGB=200,254,254　CMYK=24,0,8,0
RGB=18,16,21　CMYK=88,86,79,70

5.4.4 霓虹灯广告

霓虹灯广告是建筑外部环境的主要形式之一，表达内容明确、成本低。通常分为静态和动态两种，主要在黑暗中突出企业形象，且节能安全、创意性强，给人一种新奇的视觉美感，是当下较为时尚的光源性广告。

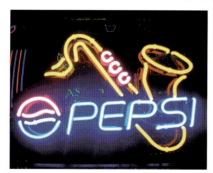

设计理念：这是一款百事可乐的霓虹灯广告牌设计，将标志与乐器结合，使画面呈现出一种欢乐、向上的氛围，带来愉悦的心理暗示。

色彩点评：采用百事可乐的标准色作为标志主体，令人振奋，寓意百事怡人，具有朝气蓬勃的精神风貌。用黄色调对乐器进行渲染，呈现出一种年轻、活力的新潮感。

- 圆形标志中的两条弧形线是"微笑"的象征，与百事可乐的欢乐主题相呼应。
- 蓝色象征浩瀚的宇宙，在此广告牌中寓意能给人们带来纯净、清凉感。
- 画面整体明亮，利用线条组合强化空间感。

RGB=253,242,125　CMYK=7,4,60,0
RGB=231,48,143　CMYK=11,89,8,0
RGB=12,132,204　CMYK=81,42,4,0

5.4.5 建筑外部环境设计技巧——运用颜色打造醒目视觉效果

在建筑外部环境设计中，选取颜色黯淡、舒缓的色彩会导致其辨识度不高，易被人们所忽视。要想在企业中完美体现出建筑外部形态与内涵，通常采用亮丽的颜色塑造主体，既吸引眼球又抒发企业情感，表现力极强。

此商店门面选取大面积紫色作为主体颜色，宛如温雅华丽的女性，象征此店铺高贵而具有神秘色彩。

这是一款百威啤酒的霓虹灯广告设计，使用黄、绿标准色诠释画面，视觉效果明显，给人一种夏日般的清凉感。

此指示牌画面整体简洁，利用高明度颜色的对比来提高辨识度，吸引人们眼球。

配色方案

双色配色　　　　　三色配色　　　　　四色配色

建筑外部环境设计赏析

5.5 建筑内部环境设计

建筑内部环境主要包括部门标识牌、楼层标识牌、企业形象牌、货架标牌，是融

合建筑、空间、逻辑于一体的产物，具有指示、说明的作用。要想更好更快地推动企业发展，就必须将建筑内部环境与企业信息相融合，在不经意间将信息传输到人们的大脑中，并在环境中突出企业特色。

特点：

- ◆ 展现企业的和谐性与同一性。
- ◆ 指示性强，能提高公众认知度。
- ◆ 在大空间内便于寻找，易识别。

5.5.1 部门标识牌

部门标识牌应用在企业内部，它与部门的周围环境相融合，能体现出部门的特点，展现部门的工作方向，在人们心中树立形象，规范整体规章制度。在设计中可加入品牌文化、理念等。

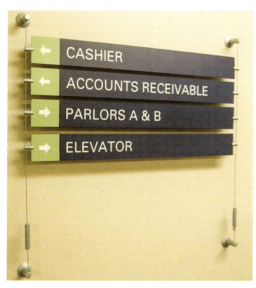

设计理念：此款部门标识牌为木质横式标识牌，与空间相结合，能够传达信息，舒适而不失优雅。

色彩点评：采用低纯度的绿和蓝，呈现出一种平和、沉稳之感。颜色搭配既和谐又统一，能够清楚表达方向及位置。

🎨 采用分割式构图，将版面中的箭头与文字清晰划分，使表达内容明确。

🎨 白色标准字简洁大方，具有一定的感染力。

RGB=251,251,253 CMYK=2,2,0,0
RGB=126,212,113 CMYK=23,14,64,0
RGB=86,74,84 CMYK=72,72,58,19

5.5.2 楼层标识牌

楼层标识牌应设计简洁、版面清晰，位于醒目且便于观看的地方，使人一目了然。楼层标识牌一般不会随意改动位置或信息，持久性较强，是建筑内部环境中不可分割的一部分，具有很强的服务性和引导性。

设计理念：以纯木为原料，搭配周围的绿植，仿佛置身于大自然中，给人一种健康、环保的视觉感，舒适且耐人寻味。

色彩点评：该标识牌以米色为主，用白色对数字进行渲染，视觉效果舒适，呈现出一种淳朴、雅致的氛围。

🎨❶ 纯木材质温软细腻，不像金属质感那般冰冷坚硬。

🎨❷ 与白色文字结合，简单且朴素，给人一种仿佛置身竹林般的清透感。

🎨❸ 楼层主要文字信息位于人的视线内，便于观看与寻找。

RGB=246,235,220　CMYK=5,10,15,0
RGB=223,203,171　CMYK=16,22,35,0
RGB=88,156,92　CMYK=69,25,78,0

5.5.3 企业形象牌

企业形象牌是指建筑内部通过标志、颜色或图案为人们树立起的一种印象，可以侧面展现企业文化内涵。消费者可以从企业形象牌中获取一定认知，它是企业状况的综合反映。

设计理念：该餐厅形象牌采用复古风格，以六边形作为形象牌的元素，典雅、朴素，如春日里散步的女孩，耐人寻味。

色彩点评：此形象牌以低明度橙色为主，颜色搭配简约，整体洁净，蕴藏一种细腻、柔顺的亲和感。

🎨❶ 以餐厅标志作为企业形象牌主体，不掺杂任何花哨元素，使视觉效果尤为清晰。

🎨❷ 选取热带橙作为餐厅标准色，寓意这是一家热情、奔放的餐饮店，能为消费者带来欢乐愉悦的感受。

RGB=255,229,204　CMYK=0,15,21,0
RGB=229,136,84　CMYK=13,58,67,0

5.5.4 货架标牌

货架标牌是货架上用来表示商品售价并定位管理的信息符号,方便工作人员划分和管理,同时将信息以最简捷的方式呈现给消费群体,方便购买商品,具有强烈的过渡作用。

设计理念: 作品通过简介的布局设计,更快速地传递给消费者购买的信息。

色彩点评: 作品通过使用颜色的不同划分为三部分。

① 白色部分展示产品价格等信息,中间部分展示产品图片,底部橙色部分展示品牌标识。

② 通过使用面积对比,重点突出产品本身。

- RGB=232,168,80 CMYK=12,42,73,0
- RGB=255,130,33 CMYK=0,62,85,0
- RGB=213,0,12 CMYK=21,100,100,0
- RGB=36,36,36 CMYK=82,78,76,58

5.5.5 建筑内部环境设计技巧——利用标准字强化主体

在建筑内部环境设计中,应合理利用标准字来塑造主体,它是企业视觉识别系统中最重要的部分之一,在设计中无须绘制图案便能将企业信息传达出去,简洁且有说明性,诉求力极强。

白底黑字的经典设计使得标牌格外干净透彻,不会造成心烦、炫目等效果,呈现出一种洁净之感。

采用亚克力做标识牌,耐磨且透光性好。搭配上企业的标准字,能直接反映出标识信息,突出主体。

此标识牌以深蓝色作为背景,且无图案及艺术字修饰,反而显得格外庄严而富有科技性,让人们心生信赖。

配色方案

双色配色 　　三色配色 　　四色配色

建筑内部环境设计赏析

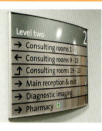

5.6 运输工具设计

运输工具最大的特点是具有流动性，是非常公开化的品牌形象传播方式。因为交通工具移动速度较快，在设计上要考虑瞬间记忆的效果。在运输工具上，企业标准字和字体应该醒目，色彩要强烈才能够引起别人的注意。交通工具包括轿车、面包车、大巴士、货车、工具车、油罐车、轮船、飞机等。

特点：
- 流动性强。
- 公开化传播企业形象。
- 不同车型呈现不同的视觉效果。

5.6.1 汽车

汽车是比较公开化的品牌传播方式，汽车在路上移动的过程可以加深人们对该品牌的印象。在设计车身图案时，会以品牌的标准色进行装饰，搭配上辅助图形，也会将企业标志和名称进行突出展示，这样才能将宣传效果最大化。

设计理念：这是一款商务车，一般情况下会在团体出行、接待宾客时使用。

色彩点评：看到该作品，首先看见的是红色的主色调，给人一种抢眼、夺目的感觉，汽车在移动过程中能够瞬间吸引他人注意。

① 红色与灰色的搭配产生率性、炫酷的感觉。

② 流线型的图案给人一种流畅感和速度感。

③ 在车头和车身位置都印有品牌名称，起到强化、突出的作用。

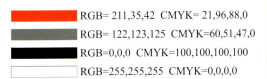

RGB= 211,35,42 CMYK= 21,96,88,0
RGB= 122,123,125 CMYK=60,51,47,0
RGB=0,0,0 CMYK=100,100,100,100
RGB=255,255,255 CMYK=0,0,0,0

5.6.2 飞机

在机场会停留很多架飞机，若要达到被他人记住的目的，就必须做到色彩强烈、文字醒目，这样才能够最大限度发挥视觉效果，起到流动广告的作用。

设计理念：在机身上添加辅助图案和标志，不仅可以装饰飞机，还可以起到宣传的作用。在该机身上，黄色调的曲线形图案给人一种流畅感。

色彩点评：黄色与土黄色象征着温暖和热情，搭配蓝绿色调的标志，形成一种对比效果，给人留下深刻的印象。

① 飞机以白色为主色调，给人以大方、安全的感觉。

② 曲线的装饰象征动感和速度。

③ 在机身上添加企业的标志和名称，具有宣传、展示的效果。

RGB= 39,240,246 CMYK=8,6,2,0
RGB= 185,148,73 CMYK=35,45,79,0
RGB= 254,249,5 CMYK= 9,0,83,0
RGB= 1,73,61 CMYK=92,61,78,33
RGB= 30,93,142 CMYK=89,65,30,0

5.6.3 大巴士

大巴士属于城市的公共交通，低碳环保，流动性强。巴士站点流动人群较多，在车体上绘制品牌形象标识极易引起人们的注意，给人们留下瞬间性记忆，不经意间建立企业形象，具有很强的流动性。

设计理念：大巴士整体体型庞大，颜色艳丽，能很好地吸引目光，同时也是城市中一道亮丽的风景线。

色彩点评：红色象征温暖、热情，搭配蓝色和绿色增添整体活跃感，使人在乘车的同时能收获到美丽的心情。

● 在巴士中心位置印有明显的标志符号，艺术效果明显，说明性强。

● 该巴士侧面印有海洋、树木等画面，在炎热的夏日能有效帮助人们减轻心理烦躁。

● 以红色作为主体，呈现一种友好、高效的经营理念。

RGB=254,252,248 CMYK=1,2,3,0
RGB=232,69,45 CMYK=10,86,83,0
RGB=84,149,242 CMYK=68,37,0,0
RGB=100,172,126 CMYK=64,17,61,0

5.6.4 货车

货车是一种为运送货物而设计的商用车，体型较大，主要分为重型和轻型两种，行驶时较其他车辆更为显眼。通常车体传达出的信息以品牌标准图案或标准色作为主体，识别性强。

设计理念：此图为可口可乐公司的运输货物车辆，在行驶过程中能变相传播企业的精神文化，强化品牌诉求。

色彩点评：以红色标准色对车头及车厢上的图案进行渲染，简洁明了，充满激情与活力，呈现出青春的力量。

● 利用夸张手法将车厢上的可乐瓶身最大化，与周围环境产生对比。

● 选取白色文字作为标准色，线条优美、一气呵成，呈现出一种飘逸的感觉。

● 整体颜色红白相间，清爽怡人，无时无刻不向人们传递一种乐观向上的经营理念。

RGB=254,252,248 CMYK=1,2,3,0
RGB=6,41,105 CMYK=100,96,51,6

5.6.5 运输工具设计技巧——利用明度体现效果

运输工具应注重合理搭配颜色，明亮的色调会让人耳目一新，呈现出一种舒适、美妙的氛围。搭配稍有不当就会造成眼花效果，在行驶中影响其安全性。如何将运输工具设计得醒目却不炫目是其中的技巧所在。

用高明度的洋红、蓝、绿作为主色，不仅可以将车体变得明亮饱满，更能蕴藏一种俏皮的艺术氛围，时尚感极强。

该出租车以不同明度的橙色作为广告背景，与白色车体搭配和谐，突出了画面主体的手机形象，在传达信息的同时给人温馨、活泼的明快感觉。

配色方案

双色配色　　　　　　三色配色　　　　　　四色配色

运输工具设计赏析

5.7 公务礼品设计

公务礼品是指在社交场合为了加强与他人的感情而赠送给对方的纪念性礼品，以表达谢意或祝贺。同时也是使企业更具有人情味的一种表现手段，是VI设计应用系

统中的重要组成部分之一。公务礼品通常包括打火机、钥匙牌、雨伞、礼品垫等，一般多带有企业名称和标志，可以在赠予过程中将企业信息形象传播出去。比如打火机中带有百威啤酒字样，在吸烟的同时会注意到企业信息从而加深印象，是一种很好的自我宣传手法。

特点：

- ◆ 礼品简洁精美，突出品牌形象。
- ◆ 画面虽单一，却具有较强的说服力。
- ◆ 具有权威的典型性和代表性。

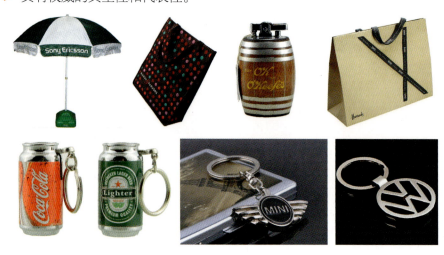

5.7.1 打火机

对于某些人来说，香烟似乎成为一种礼貌性问候，也是缓解尴尬的佳品。而对于吸烟者，打火机是必不可缺的。若想让打火机引人注意，必须制作精美，用别出心裁的设计吸引人们的视线，进而延伸品牌形象。

设计理念：这是啤酒公司的 VI 设计应用部分，以听式啤酒的形态打造出打火机形象。想法独特，款式新颖，使人印象深刻。

色彩点评：以啤酒公司的红、绿两种标准色对打火机进行渲染，突显企业理念与文化特点。

① 采用金属材质，耐热性好，相对于塑料制品更安全。

② 该打火机表达信息量大，内容丰富，能在众多同类产品中脱颖而出。

③ 绿色象征清爽、舒畅，可以增强啤酒品牌的感染力。

RGB=251,251,253　CMYK=2,2,0,0
RGB=66,122,94　CMYK=78,44,71,3
RGB=68,100,76　CMYK=78,54,76,15
RGB=252,100,76　CMYK=0,75,65,0

5.7.2 钥匙牌

钥匙牌又称钥匙链、钥匙圈，一般可在商务中作为企业馈赠的礼品，不仅富有纪念性，还能展现企业形象，将企业多样化的一面展现出来，让人们从多方面了解企业。

设计理念：这是奔驰公司新设计的钥匙纪念牌，以金属材质为主，具有耐磨、耐久性。与奔驰标志结合，别致而大气，展现时代气息。

色彩点评：以棕、红、米三种颜色为主，分别传达沉稳、热情和典雅的思想感情，想法独特，寓意深刻。

① 标志中的三叉星象征奔驰公司向海陆空三个方向的发展，志向远大。

② 该钥匙牌以圆作为主要元素，象征圆满和自由，在视觉上具有美化画面的作用。

③ 此作品整体高端且有品位，是绅士的象征。

RGB=77,58,44　CMYK=67,72,82,41
RGB=215,48,58　CMYK=19,93,76,0
RGB=186,161,139　CMYK=33,39,44,0

5.7.3 雨伞

雨伞如今已不仅仅是遮阳或避雨的工具，通常在伞布上印有企业标志或图案，以此起到吸引公众注意力并提高市场竞争力的作用，是企业的一种战略手段。

设计理念：这是妮维雅化妆品公司应用系统中的雨伞设计部分，以标准字作主体，代表性强，整体给人清凉、沉稳之感。

色彩点评：冷静的蓝色调，赋予此产品细腻、亲和的情感，像清泉一般清透凉爽。

① 使用该公司的标准字作为雨伞的元素，深层次地加强了企业形象的坚定性。

② 蓝白色调是妮维雅公司的经典搭配，呈现出一种明朗、洁净的色彩感。

RGB=215,229,241　CMYK=19,7,4,0
RGB=32,69,156　CMYK=93,80,8,0

5.7.4 礼品袋

礼品袋作为公司应用系统中的包装物品，既能烘托企业形象又是企业记号化的形象代表，具有强烈的传播与美化作用，呈现出一种企业亲和感，是现代企业经营销售的导火索。

种颜色明度低，和各种颜色搭配在一起而不显突兀，是一种较温和的色调，给人一种亲和、易接近的感觉。

① 红色丝带在整体中让人眼前一亮，使原本平稳的包装瞬间提升档次，具有很强的活跃性。

② 企业标志位于中心位置，优美灵动，易于识别。

③ 使用白色作为字体色调，能更直观地使人加深印象。

RGB=251,251,253 CMYK=2,2,0,0
RGB=84,63,62 CMYK=68,74,69,32
RGB=254,46,56 CMYK=0,91,72,0

设计理念：该礼品袋设计简洁，避开了花哨艳俗等设计手法，营造出一种高端、时尚的氛围。

色彩点评：以褐色贯穿整体画面，这

5.7.5 公务礼品设计技巧——标志鲜明

独特的标志设计风格，能让企业更具影响力和吸引力，是企业精神面貌的主导因素之一。

该雨伞以可口可乐公司的标准色作为伞布颜色。字体打破了传统设计的呆板性，将飘逸、趣味等现代感与文字融合，使整体韵味感十足。

该礼品袋在字体设计中打破常规，左半部分使用蓝色标准字，右半部分采用烫金形式，使作品整体具有强烈的创意感，呈现出一种张力十足的高贵气息。

配色方案

双色配色　　　　　三色配色　　　　　四色配色

公务礼品设计赏析

5.8 印刷品设计

　　印刷品可理解为使用印刷技术生产出的产品。常用的印刷方式有胶印、活版、凹印、丝网印刷、数码印刷、喷墨印刷等，具有生产周期短，经济成本低的特点。

　　在生活中，人们经常接触的印刷品有海报、画册、报纸、杂志、年历、贺卡等。现如今，印刷品在学习、工作和生活中，都已成为不可缺少的一部分，同时也是企业经营销售、活动宣传的载体。它标志着企业的精神面貌和文化特色，易被人们识别和理解，是VI设计应用系统中的新潮流。

5.8.1 年历

年历，占据企业应用部分的较大份额，通常一些企业会将信息印刷在年历上，在过年时作为礼品赠送，在获得员工欢心的同时还可以传播企业信息，一举两得。

设计理念：这是一款品牌年历设计，版面分为两部分，上半部分为图案，下半部分为文字和日历，整体给人一种和谐之感。

色彩点评：该台历以白色为主色调，整体表现干净、大方。台历中的色彩主要来自图案，给人一种清新、素雅之感。

🎨① 作品以辅助图形作为版面的装饰，不仅增强了版面的观赏性，还可以突出品牌形象。

🎨② 版面的左下方为段落文字，此处的文字可以用来宣传品牌或商品。

🎨③ 台历既可以在企业内部使用，也可以用来赠送。

RGB=231,222,212　CMYK=12,14,17,0
RGB=85,142,87　CMYK=72,34,79,0
RGB=162,176,110　CMYK=44,24,65,0
RGB=255,6,0　CMYK=0,96,95,0

5.8.2 杂志

杂志的种类及形式多样化，可分为儿童杂志、青年杂志、妇女杂志、老人杂志、工人杂志、干部杂志等。在企业的应用系统中，它能通过视觉语言与受众产生互动。在阅读中将信息更形象化地传播给大家。

色彩点评：在杂志封面中，以红蓝色调为主，呈现出热情、奔放的情感，吸引受众目光。

🎨① 模特的穿着及动势从侧面展现此香水的性感与独特，令人产生购买欲望。

🎨② 白色的文字在画面中醒目，字体设计独特，个性强。

🎨③ 杂志中的信息饱满，形式感强，烘托出香奈儿的高贵、奢华。

设计理念：在香奈儿杂志设计中采用中景构图方式，赋予画面一种纵深感，使画面语言平稳，散发出一种浓厚的诱惑力。

RGB=251,251,253　CMYK=2,2,0,0
RGB=99,119,148　CMYK=69,52,32,0
RGB=189,44,54　CMYK=33,95,82,1

5.8.3 印刷品设计技巧——版式清晰

版式设计能直接影响视觉效果，在应用系统中，干净、整洁的版式深受青睐，便于传播信息和集中注意力，从而增强画面的整体性与协调性。

此年历的形式既变化又统一，上半部分的版面灵活、蕴藏动感，下半部分具有沉稳、正式的效果。两种感觉融合在一起，给人一种趣味性和艺术感。

该宣传册版式整洁、传统，依据主次关系区分板块先后顺序，节奏平稳，均衡性强。选取黄色作为主色，呈现出一种欢快、明朗之感。

配色方案

双色配色　　　　　三色配色　　　　　四色配色

印刷品设计赏析

5.9 设计实战：不同布局结构的健身馆业务宣传名片

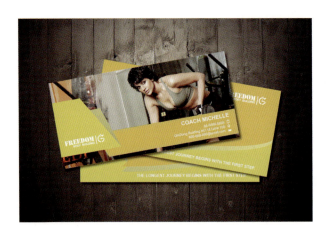

设计定位：

本案例是为健身馆设计的业务宣传名片。健身馆是一个挥洒汗水的运动场所，要求传达一种力量、健康、向上的感受。该健身馆的整体布局色调偏向于暖色，画面看起来健康而富有活力。根据健身馆的特征，设计之初锁定了活力、积极的概念，丰富了该VI方案设计内涵。

商家要求：

◆ 能够体现出健身馆积极向上的精神理念。

◆ 色彩鲜明，体现出健身所带来的优点和好处。

◆ 突出企业凝聚力及独特的视觉感受。

解决方案：

◆ 该VI设计方案以明度和纯度较高的黄色作为主色调，使画面更加醒目。

◆ 搭配直观的健身图像元素，使消费者能够直观准确地了解宣传信息的内涵。

◆ 版式设计鲜明，能较好地突出品牌特性。

鲜 明	分 析
同类欣赏：	● 该名片采用自由版式设计结构。名片正面主要由照片和黄色色块构成，照片部分的明度相对较低，所以呈现出空间上的后置。 ● 两种黄色的深浅不同，呈现出较明显的层次感，侧面展示出自由版式前卫的风格和无疆界性。 ● 名片中的文字部分内容详细，说明性强。

简 洁	分 析
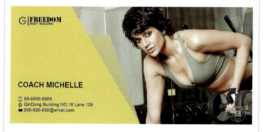 同类欣赏：	● 本案例采用空间分割的形式，分割成左右两个部分，文字信息全部放于左侧，简单而不单调，呈现出一种直观的利落感。 ● 左侧的黑色文字搭配在黄色背景下，可以增强视觉效果，具有很强的企业识别性。 ● 黄色被广泛应用于健身行业，象征朝气蓬勃的生命力，给人一种轻快、自信之感。

时 尚	分 析
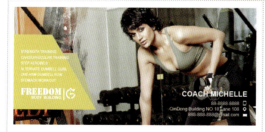 同类欣赏：	● 该名片采用满版式构图，以摄影图像为主体，在增强诉求力的同时给人以大方、舒展之感。 ● 摄影图片表现力强，好的身材是所有女性群体向往的，展现出健身的诱惑力。 ● 文字字体大小体现内容的主次关系，条理清晰，与企业品牌主旨相呼应。

经典	分 析
同类欣赏：	- 在生活中处处可以体现出对称之美，人是对称的，车是对称的，以至于人们已适应这种氛围，成为一种表现常态。在VI设计中，对称式构图能给画面带来稳定性，形成均衡的舒适视觉感。 - 画面左右两侧的几何图形等大，视觉上具有很好的平衡感。

艺 术	分 析
同类欣赏：	- 通过添加倾斜的图形，从而产生不稳定感，视觉冲击力较强。 - 文字部分分布于作品四周，突出了中心的人物。 - 使用较为复古的文字，传递出不一样的作品感受。

动 感	分 析
同类欣赏：	- 经过色彩、图形的合理搭配，最后用文字为平面广告做整体调和。 - 文字以大小两种形式，构成一种逐步渐进的感觉，而且文字的直接表达能让消费者对商品有更进一步的了解，也使整体看起来更加完美整洁。 - 最终的平面广告作品，色彩和谐、构图饱满、内容翔实、造型卡通。

第 6 章 VI 与标志设计的行业应用

房地产 / 服装 / 餐饮 / 医疗保健 / 教育培训 / 互联网企业 / 电子产品 / 食品 / 家居 / 汽车

VI 设计方案是传播企业经营理念、建立企业知名度、塑造企业形象的快速途径。它在将本企业与其他企业区分开的同时确立该企业的行业特征，是不可代替的，同时也是企业无形资产的重要组成部分。

在行业应用领域，VI 设计方案能利用独特的视觉符号吸引注意力，使企业具有良好的识别性。

◆ 企业标志：是特定企业的象征识别符号，能表达出独特的个性与时代感。其制图可采用方格标示法、比例标示法、多圆弧角度标示法进行设计，以便标志在放大或缩小时能被精确地描绘和准确复制。

◆ 企业标准字：包括中文、英文或其他字体，标准字的选用要有说明性，能直接传达企业名称并强化企业形象。

◆ 标准色彩：用来象征企业并应用在视觉识别设计中的指定色彩，体现企业属性和情感，并创造出与众不同的色彩效果。

6.1 房地产业 VI 与标志设计

如今，房地产行业蓬勃发展，楼盘项目数量庞大、种类繁多。为了更好地区分于其他房地产项目，视觉识别系统就显得尤为重要。不同地段楼盘具有不同的风格与特色，在 VI 设计中基本要素要与周边环境、风景气候、资金状况相融合，根据自身特点制定更合理、更具特色的 VI 设计方案。

房地产项目包括多种类型，例如高档住宅、普通住宅、公寓式住宅、别墅、办公楼盘等。还可以根据不同地区制定不同设计方案，例如针对海边度假群体可将房屋设计为海景房，格局构造宽阔，既能享受海水的清透，又远离城市喧哗、回归自然，给人一种轻松、舒适感。在 VI 设计中则要重点突出海、自然、休闲、娱乐等元素。繁华都市中的公寓，则更侧重于空间的高效利用以及交通、教育、医疗等民生方面的便利性。

6.1.1 华丽精巧的房地产 VI 设计

房地产在整个国民经济体系中属于基层性、先导性产业。在 VI 设计方案中，住房类型会影响周围和社会公众的心理诉求。位置、交通、周围环境和外部配套设施等综合因素在方案设计中具有尤为重要的作用。

根据性格、喜好不同，选择房屋类型差异也较大。好的设计方案能使人心情愉悦。

设计理念：此款 VI 设计方案以分割式为主，整体版面逻辑清晰，运用斜切式构图增强视觉效果，拉近房地产业与消费者的距离。

色彩点评：本套设计方案选用黑白灰三种颜色作为主色调，高雅而不失美感，营造出一种奢华、高贵的气氛。

● 此款房地产宣传手册结合摄影图

片，让人仿佛置身于方案中，表现效果强烈。

③ 标志以黄色皇冠形状呈现，寓意深刻，象征高贵、华丽。

在设计中运用橙色作为点缀色，视觉效果明显，活力充沛。此视觉识别系统风格简洁，思路清晰，适用于建筑公司、办公场所等。能让员工在好的工作环境里舒心工作。

■ RGB=86,86,86 CMYK=72,64,61,16
□ RGB=241,241,241 CMYK=7,5,5,0
■ RGB=230,72,1 CMYK=11,84,100,0

③ 用色精巧，美式风格强烈，具有较强的艺术感。

■ RGB=86,85,91 CMYK=73,66,58,14
□ RGB=212,203,186 CMYK=21,20,27,0
■ RGB=201,145,6 CMYK=28,48,99,0

画面标志采用渐变色系，使人印象深刻。以深蓝色作为此设计方案的主色调，既沉稳又富有安定之感。

■ RGB=57,55,56 CMYK=78,73,70,41
■ RGB=0,19,36 CMYK=100,92,70,61
□ RGB=238,238,240 CMYK=8,6,5,0
■ RGB=228,140,27 CMYK=14,55,92,0
■ RGB=186,34,40 CMYK=34,98,95,1

6.1.2　质朴雅致的房地产 VI 设计

此种类型设计用色简洁，蕴藏一种简约美，在留下想象空间的同时又树立了良好的企业形象，具有良好的识别性，并可扩大企业信息量。

设计理念：此款房地产手册用色简洁，版式鲜明。呈现给消费者更直观的信息资料，给人一种沉稳、谦和的视觉感受。

色彩点评：此方案中选取深蓝色作为主色，让人想到夜晚的天空和深沉的海洋，沉静且祥和，暗示着这是一所适合居家养老的好住所。

① 严谨、精致的构图符合现代人的审美标准，让消费者产生认同感。

② 主体文字简洁、明确，与其他文字信息区分明显。

■ RGB=27,68,96 CMYK=93,76,51,15
□ RGB=232,232,234 CMYK=11,8,7,0
■ RGB=24,24,24 CMYK=85,81,80,67

此VI设计方案以墨绿色为主，展现出纯木的自然感，并用柔美线条加以修饰，营造出舒适、悠然的居住环境。

这是房地产VI设计方案中的展示牌部分，以黑色、蓝色作为主色调，展现出画面的淳朴和高雅。同时，也具有一定亲和力。

- RGB=22,80,94 CMYK=91,66,57,16
- RGB=2,40,52 CMYK=97,81,67,49
- RGB=232,232,234 CMYK=11,8,7,0
- RGB=26,70,48 CMYK=15,31,46,0
- RGB=208,137,85 CMYK=23,55,69,0

- RGB=0,0,0 CMYK=93,88,89,80
- RGB=250,242,223 CMYK=3,7,15,0
- RGB=44,74,145 CMYK=90,78,19,0
- RGB=117,26,27 CMYK=51,98,99,32
- RGB=223,189,61 CMYK=19,28,82,0

6.1.3 房地产业设计技巧——方案展现内涵

人们的世界观不同，对美的欣赏与感受也随之不同，有人喜爱喧闹，向往居于城市繁华地带，偏爱快节奏的生活方式；有人偏向清静，喜欢居于城市边缘地区，远离车水马龙，过着轻松而幽静的生活。根据不同类型的人展示出不同房型设计方案，带给人们不一样的视觉效果。

格局分布合理、价格适中，温馨且舒适的公寓房设计更能吸引中外客商及上班群体中短期租用居住。

房屋造型美观，周边风景宜人，远离城市喧闹区，是一款很好的经济适用住房，适合长久居住。

房屋外形既庄严又不失格调，使用面积大，是一款很好的商业用房，办公方便，交通便利。

配色方案

双色配色	三色配色	四色配色
	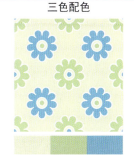	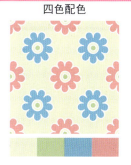

房地产业 VI 设计赏析

6.2 服装业 VI 与标志设计

对于服装，我们再熟悉不过，每天都在穿着它，搭配它。大体类别可分为男装、女装和中性服装。服装业 VI 设计不是机械的操作符号，它的基本要素严格规定了标志、字体、颜色、企业象征图案及组合形式。

当今社会，服装业的竞争越来越激烈，种类也随之增多。服装风格表现了设计师独特的设计思想，也反映了鲜明的时代气息。例如，民族风格、欧美风格、淑女风格、嘻哈风格、简约风格等，给人不一样的视觉感受。通过不同风格的视觉识别系统展现别具一格的艺术美，从而传达企业信息，吸引眼球。

在服装业 VI 设计方案中，标志占主导地位，有时看见标志即可分辨出是运动类、休闲类或是时装类，具有很强的代表性。在服装领域中，标志不仅可以树立企业形象，同时可以给消费者传达企业的经营理念，具有一定的传播力和感染力。

6.2.1 时尚风格服装 VI 设计

通过视觉识别系统可以强化受众意识，进而达到宣传某款服装的效果，获得消费者认可。在设计过程中，不同的色彩构成及款式设计可以打造出不同的服装风格，是强化视觉效果最直接的途径。

色彩点评： 此设计以深蓝色作为背景色，搭配明度较高的朱红，使整个画面既和谐又沉稳，给人夏日般的清凉感，具有强烈的感染力。

❶ 在设计中，主次色调分明，具有良好的识别性，借助个性传达企业信息，使人过目不忘。

❷ 标准字在整个画面中脱颖而出，占画面中心位置，能够直接传达企业相关信息，可读性强。

❸ 冷暖色调结合，对比效果更强烈，具有一定的艺术感。

■ RGB=232,233,228 CMYK=11,8,11,0
■ RGB=232,89,89 CMYK=10,78,57,0
■ RGB=19,33,56 CMYK=96,91,62,45

设计理念： 这是一款 VI 设计方案中的吊牌及名片设计。用矩形和曲线作为设计的主元素，将原本静态的画面打造出一丝动感，像在泳池中游泳的女孩一般甜美，吸引眼球。

这是一款休闲类服饰中的手提袋设计，整系列服饰采用棉麻布料，既柔软又不显俗气。手提袋选用既纯朴又轻柔的米色作为主色调，有一定的亲和力，给人带来一种不同凡响的视觉效果。

■ RGB=172,152,115 CMYK=40,41,57,0
■ RGB=51,46,38, CMYK=76,73,80,52

在此款男士西服 VI 设计方案中，以深色系为主，打造高贵有品位的男性形象。用羽毛作为主体标志，设计简洁，呈现出一种绅士感，与该品牌设计理念相呼应。

■ RGB=80,78,81 CMYK=73,68,62,20
■ RGB=216,215,217 CMYK=18,12,14,0

6.2.2 运动风格服装 VI 设计

运动类服装在当下颇受人们欢迎，也越来越受服装业的关注。本类型 VI 设计秉承生命在于运动的原则，由内而外地与自然结合，让时尚、健康贯穿整体，给人们带来更加舒适的感觉。

设计理念：三叶草的形状如同地球立体三维的平面展开，很像一张世界地图，象征着三条纹延伸至全世界，并在流行趋势中掀起一股风潮。寓意畅销全球，享有盛名。

色彩点评：标志选用蓝色作为经典色，蓝色具有清透、健美、乐观的视觉效果，表示主要经营运动产品，并在服装领域占有一席之地。

① 在设计中，图案与文字结合，借助个性传达企业信息，具有良好的识别性。

② 标准字在整个画面中较突出，更直观展现给消费者，可读性强。

③ 标志中的三条线被人们称为"胜利三条线"，曾帮助过无数运动选手创造佳绩，赢得了众人的信赖与尊敬。

■ RGB=0,112,188 CMYK=86,53,5,0

耐克的标志以对钩形式呈现，简洁有力。像希腊胜利女神翅膀的羽毛，代表速度与动感，使人在心理上产生一种爆发感。

在斐乐标志中，以"F"作为主要元素，利用集合图形，突出其美感和艺术感，与意大利悠久艺术氛围相吻合。用红、蓝两种醒目色贯穿整体，使该品牌服装具有极强的视觉冲击力和运动韵味。

■ RGB=0,0,0 CMYK=93,88,89,80

■ RGB=254,0,0 CMYK=0,96,95,0
■ RGB=20,0,125 CMYK=18,12,14,0

6.2.3 服装业设计技巧——注重整体色调搭配

穿衣风格能体现一个人的性格特点,根据不同职业、不同场合设计出合适的服装作品,制定独特的视觉符号,并以此作为媒介,提高企业知名度。

 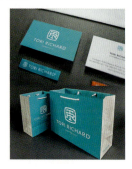

随着时代发展,人们对于穿着除要求实用功能外,还不断追求美的即视感。这是一款服装的手提袋展示部分,颜色淡雅。此方案作品适用于职场,沉稳且不张扬,气场十足。

此潮牌主营休闲类服装,面料舒适,使人倍感轻松,表露出活泼洒脱之感,是年轻的定义。

蓝色给人一种清透、深邃的感觉。以蓝色调为主的服装设计,清新淡雅,特别适合工作紧张的白领一族,在深沉中增加一种明快与活跃感。

配色方案

双色配色　　　　三色配色　　　　四色配色

服装业 VI 设计赏析

6.3 餐饮业 VI 与标志设计

随着社会的日益发展,餐饮行业竞争越来越激烈。虽然经营的种类较多,但是每

个种类的餐饮店铺数量也非常大。如何使企业脱颖而出,一方面取决于企业产品的品质。另一方面,餐厅品牌以及视觉形象设计也起到较大作用。

为了迎合市场消费心理,树立独特的个性形象,在 VI 设计过程中尤其要注重自我特色的体现。在不同风格的餐饮空间中,往往会给人以不同的心灵冲击,无论是古典风、工业风,还是民族风。VI 设计元素的应用都要与空间整体风格以及企业形象相吻合,抓住受众心理,进而展现餐厅特色。

特点:

- 在方案设计中,突出餐厅风格及特点。
- 通常选用色彩鲜艳的色调作为餐厅主色,从而吸引注意力。
- 从整体到局部表现出餐饮业特性,诱发食欲。

6.3.1 低调抒情风格的餐饮 VI 设计

餐厅的视觉识别系统应与整体装修风格一致。在餐厅的设计与装饰方案中,除了保证餐厅整体设计协调、统一外,还要考虑餐厅的实际功能和美化效果。在 VI 设计中,餐厅的陈设和店招、菜单、工装等视觉识别元素要有共性,例如,餐厅整体风格复古具有奢华感,如果服务人员的着装为鸭舌帽和文化衫就会显得格格不入。

色彩点评:选用红色作为主色调,视觉效果明显。一方面象征服务热情高涨,另一方面暗指肉品新鲜美味,引发食欲。

🎨 标志中图文结合,思路清晰,反映企业经营思想和价值观念。

🎨 用米色和黑色牛皮纸作包装,既精致又高雅,给人一种舒适感。

🎨 整体色调和谐,识别性高。

RGB=244,25,25 CMYK=2,96,92,0
RGB=215,190,161 CMYK=20,28,37,0
RGB=188,139,87 CMYK=33,51,70,0
RGB=44,44,44 CMYK=80,76,73,51

设计理念:这是一家西餐厅 VI 设计,用一头牛作为餐厅标志,具有象征意义,幽默风趣,富有联想性。

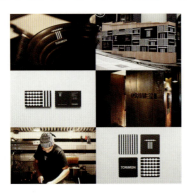

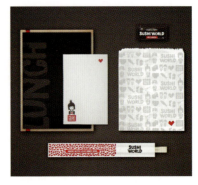

此餐厅视觉识别系统选取经典黑白色作为主色调，并用矩形及圆形作为点缀元素，丰富画面，使餐厅整体富有浓厚的艺术氛围。

这是一家寿司店VI设计作品，采用穿制服的卡通女孩作为主体标志，甜美可爱，别有一番风味。选择粉红椭圆表现出米粒形状，生动形象，寓意深刻，仿佛一股淡淡的樱花味从中飘出。

- RGB=250,241,239 CMYK=2,8,6,0
- RGB=44,33,31 CMYK=77,80,79,60
- RGB=87,62,35 CMYK=63,72,93,39

- RGB=24,24,24 CMYK=85,81,80,67
- RGB=238,238,238 CMYK=8,6,6,0
- RGB=210,212,211 CMYK=21,15,15,0
- RGB=62,60,61 CMYK=77,72,68,37
- RGB=190,15,44 CMYK=32,100,90,1

6.3.2 激情四溢风格的餐饮 VI 设计

随着经济的不断发展，人们对餐饮消费观念有了很大转变。从果腹型转向体验型，希望在进餐过程中得到更多的精神享受。为了满足这一情感需求，许多企业在VI设计中做了很大调整，由朴素淡雅型转变为亮丽醒目型，用色彩打造出不同的视觉感受，从而提高回头率。

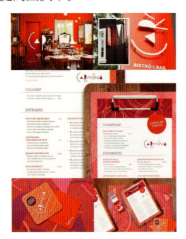

设计理念：此酒吧VI设计用几何形状作为点缀，别具一格，具有甜美、可爱之感。结合背景颜色，突出夸张性和时尚性，吸引年轻人。

色彩点评：酒吧整体选用同类色展开渲染，在微妙的色彩变化中突出其特点，粉红色系会让人联想到女性，给人诱惑力和神秘感，挑逗消费者好奇心。

🎨 用跳跃式的线条作底纹，彰显出酒吧的自由与洒脱，能给人带来轻松、欢乐的感觉。

🔴 整体画面视觉冲击力强，辨识度高，在纷杂的城市中脱颖而出。

🔴 选用白色艺术字作为标志，符合场景氛围，具有画龙点睛的作用。

RGB=202,1,17　CMYK=27,100,100,0
RGB=240,72,113　CMYK=5,84,36,0
RGB=231,104,69　CMYK=10,37,71,0
RGB=154,36,85　CMYK=49,97,54,4

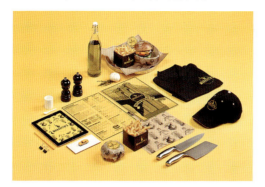

本套VI作品以黄色系为主，给人以轻快、香甜的心理暗示，增强食欲。

此餐厅视觉识别系统选取红色作为主色，用色单一，但整体感觉透亮、明快。有种新鲜、健康的视觉感受，能使人放心进餐、心情愉悦。

RGB=247,207,60　CMYK=8,22,80,0
RGB=44,33,31　CMYK=77,80,79,60
RGB=250,241,239　CMYK=2,8,6,0
RGB=238,198,150　CMYK=9,24,44,0

RGB=244,87,53　CMYK=3,80,78,0
RGB=250,241,239　CMYK=2,8,6,0
RGB=44,33,31　CMYK=77,80,79,60

6.3.3　餐饮业的设计技巧——打造良好的第一印象

店铺招牌在餐饮行业中应用最为广泛，是消费者识别企业类型的最直接要素，个性的店铺招牌能强化本企业的识别力，是现代企业市场竞争的关键。

选用深灰色作为比萨店整体色调，精致谦和，上面附着白色标准字，烘托出一种奢华之感，刺激人们的眼球。

此款招牌幽默风趣，个性独特，把猪和鸭子表现得惟妙惟肖，艺术感十足。

不难看出，这是一家素食餐厅的店面展示，无图案修饰反而更显平和素雅，标志居中，视觉感受更直观，突出主题。

配色方案

双色配色	三色配色	四色配色
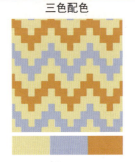	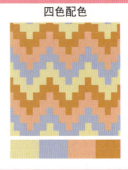	

餐饮业 VI 设计赏析

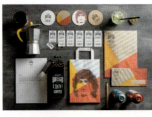
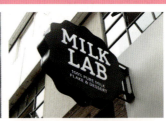

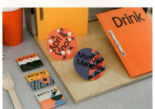

6.4 医疗保健 VI 与标志设计

现代的医疗保健行业众多，面对发展迅速的社会和日新月异的生活形态，必须设计出不同于他人的视觉识别系统才能独树一帜。为避免雷同与大众化，通常形式简洁、明晰易记的 VI 设计更便于理解和传达信息，并能以较强的视觉效果让人过目不忘。

特点：

◆ 常用绿树、天空等图案作为元素，具有健康、保健的识别性。

◆ 在设计中通常以蓝色系和绿色系为主，体现生命力。

◆ 通常采用图文结合的设计手法，给人安全、信任、放心的感觉。

6.4.1 舒心自然风格的医疗保健 VI 设计

自然风格的医疗保健 VI 设计，注重颜色搭配和品质展示，给人一种健康、值得信赖的视觉感受，有助于展示品牌内涵，让消费者更直观了解其内容。

设计理念： 这是一家养老院 VI 设计中的宣传册设计部分。折页正面的上半部选取三张关爱老人的摄影图片，以阳光、快乐的画面感呈献出来。配合下半部文字说明，使整个宣传册更具说服力。

色彩点评： 此设计以绿色作为主色调，贯穿整体，象征和谐、健康。预示老人在此家养老院会有舒心的生活氛围和美好的心情。

🍀 此方案设计内容饱满，主题明确，信息量大，有很强的表达性。

🍀 通过绿色与灰色搭配，使画面沉稳而明朗。具有心旷神怡、安详娴静之感。

🍀 画面给人一种干净、卫生的视觉感，使老人居住安心，儿女放心。

RGB=91,187,92 CMYK=65,4,80,0
RGB=254,252,248 CMYK=1,2,3,0
RGB=93,103,104 CMYK=71,58,56,6

本方案以孔雀蓝为主色调，明朗透彻。与医生手术服颜色一致，体现出高科技的医疗水平和严谨的医疗态度。

这是一款减肥保健产品的 VI 设计，以蓝、绿为主色调，用图文结合的方式使画面内容丰富，摄影图片中纤细的身材对肥胖者有极大的诱惑力。

RGB=235,235,235 CMYK=9,7,7,0
RGB=55,163,163 CMYK=73,20,40,0
RGB=94,102,108 CMYK=71,59,53,5
RGB=220,153,98 CMYK=18,48,63,0

RGB=250,241,239 CMYK=2,8,6,0
RGB=112,192,71 CMYK=60,4,88,0
RGB=0,101,165 CMYK=89,60,17,0
RGB=56,81,161 CMYK=86,73,9,0

6.4.2　简易风格的医疗保健 VI 设计

在简易风格的医疗保健视觉识别系统中，传达信息简练，表达内容更明确，极具品位和影响力，是大多数人喜欢的类型。

设计理念：用板块形式清晰地展现出所要表达的内容，并采用图文结合的方式拉近与受众的距离，有一定的亲和力，画面整体简洁而不单调。

色彩点评：此 VI 设计方案以紫色调为主，且纯度和明度都较低，与其他颜色相比，具有淡雅、抒情的感觉，让画面整体洋溢着爱的味道。

① 这是医疗机构视觉识别系统中的宣传手册部分。摄影照片中两位老人感情融洽、伉俪情深，侧面展现出此医疗机构以病人至上，给人美好的印象。

② 画面用色单纯，表现力强，极为柔和且耐看。

③ 采用横排标准字加以说明，增添画面表现力，使人一目了然。

RGB=255,255,255　CMYK=0,0,0,0
RGB=198,161,92　CMYK=29,40,69,0
RGB=213,214,188　CMYK=12,18,28,0

该方案以褐色背景为主，用颜色鲜明的摄影图片加以修饰，增强画面效果，使原本枯燥无味的手册更加有张力，吸引受众眼球。采用折页设计，便于携带，观看方便，又不失画面美感。

此药店牌匾用色单一，字体设计舒适耐看，说明药店是严肃场所，严谨而庄重，增添药店整体的沉稳性。

■ RGB=63,48,19　CMYK=70,73,100,51
■ RGB=236,235,230　CMYK=9,7,10,0
■ RGB=165,195,59　CMYK=45,12,88,0
■ RGB=211,134,127　CMYK=21,57,43,0
■ RGB=71,139,168　CMYK=74,38,29,0
■ RGB=149,126,63　CMYK=50,51,86,2

■ RGB=201,216,217　CMYK=26,11,15,0
■ RGB=22,24,21　CMYK=86,80,83,68

6.4.3 医疗保健业 VI 设计技巧——注重整体色调搭配

医疗保健视觉识别系统应注重整体的色调搭配，用色比例要适当，颜色选择要精准，给人一种舒适的视觉感受，同时可以让受众产生信任感，从而树立权威。

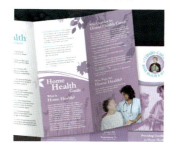

蓝色搭配白色让整个牙科诊所 VI 设计十分明朗。使病人放下紧张与不安，用良好的心态接受治疗，同时也代表此诊所会用冷静、理智的思绪去对待病人，安全可靠。

紫色搭配蓝色使整体设计方案更加柔和，既不惨白又不炫目，优雅且不失韵味，有较强的感染力。

配色方案

双色配色　　　　　　三色配色　　　　　　四色配色

医疗保健业 VI 设计赏析

6.5 教育培训业 VI 与标志设计

教育培训是一种受教于人的过程，又是一种提高人的综合素质的实践活动。在教

育培训 VI 方案设计中，其目标是：知识技能、过程方法、情感态度。通常会采用通俗易懂的方式展现其内容，让人们更直接地理解教育的内涵。

在当今教育行业众多的时代，竞争也变得越发激烈，视觉识别系统是人们对此机构总体的印象和判断，优秀的设计方案能将教育信息传播更广泛，概括更具体。

特点：

- ◆ 突出教育机构整体形象。
- ◆ 展现此教育培训机构的自身优势，吸引学生兴趣。
- ◆ 体现出师资雄厚、美好向上的文化底蕴。

 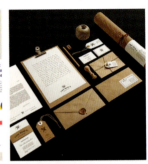

6.5.1 亮丽谦和风格的教育培训 VI 设计

色彩亮丽的教育培训视觉识别系统在教育领域中具有画龙点睛的作用，是营造空间氛围的利器。它能在心理上引发人的情感，在一定的氛围内主动接受教育，以最饱满的热情对待学习，使人记忆深刻。

色彩点评： 本套方案整体色调明快，以橘黄色和红色为主，使人联想到丰收的果实，硕果累累，给人一种辉煌的富足感。橘黄色搭配白色会带来一种明亮、活泼的感觉，搭配灰色又会变得沉稳、含蓄。

🎨 标志代表着企业的经营内容，此企业标志运用单色标准色，造型生动，字体美观，具有极强的感染力。

🎨 画面虽无过多图案修饰，但意义明确，侧面烘托出此舞蹈培训机构的艺术价值，给人美的享受。

设计理念： 此系列舞蹈机构 VI 设计方案中，涉及领域广泛。通过对办公用品、服装服饰、广告传媒等方面进行统一设计，具有扩大信息量的效果，提高此教育机构的知名度。

- RGB=215,78,32 CMYK=19,82,94,0
- RGB=185,54,68 CMYK=35,91,71,1
- RGB=251,250,245 CMYK=2,2,5,0
- RGB=196,196,196 CMYK=27,21,20,0

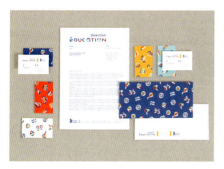

此套 VI 作品采用三原色对方案展开设计，把运动器械作为图形元素添加在内，提高趣味性，营造出一种极具活力的运动氛围。

此系列是 VI 设计方案中的办公部分。用色简洁，实现了其艺术价值和商业价值，广受人们青睐。

- RGB=251,251,252 CMYK=2,2,0,0
- RGB=213,3,38 CMYK=20,100,91,0
- RGB=254,185,13 CMYK=2,36,89,0
- RGB=0,72,219 CMYK=90,70,0,0
- RGB=91,231,255 CMYK=53,0,11,0

- RGB=33,28,32 CMYK=83,82,75,62
- RGB=238,237,243 CMYK=8,7,3,0
- RGB=232,92,67 CMYK=10,77,71,0

6.5.2 明朗风格的教育培训 VI 设计

众所周知，人类是根据视觉感受接纳信息的。明朗的阳光、造型优美的 VI 设计方案会给人更舒适的感觉，且可以在短时间内形成企业的差异性，在众多教育培训 VI 设计中脱颖而出。

明，展现教育氛围，有极强的说服力。

色彩点评：画面色彩丰富，选用颜色亮丽的五种颜色渲染整体，侧面烘托授课内容精彩，孩子们在玩中学的欢乐场景。

● 此宣传册设计采用分割型版式设计，使画面结构稳当，元素平衡，给人一种和谐、严谨的美感。

● 运用三折页的表现手法，既能丰富内容又能节省空间。

设计理念：这是教育培训 VI 设计中的宣传册部分。用颜色区分信息内容，选用学生上课状态的摄影照片作为图片说

- RGB=249,166,26 CMYK=4,44,88,0
- RGB=145,199,60 CMYK=51,5,89,0
- RGB=199,141,192 CMYK=28,53,2,0
- RGB=12,175,230 CMYK=72,16,7,0
- RGB=243,122,82 CMYK=4,70,64,0

这是卡尔德斯通学校的校徽设计。此标志选取黄色作为主色，象征着青春与希望。结合象征性图片，表达出此学校具有积极向上的精神风貌，同时，也是一种高贵的体现。

画面选用纯度较低的颜色作为此 VI 设计的点缀色，给人一种稳定、平和之感。用剪贴画的形式塑造人物形象，手法独特，吸引注意力。

- RGB=242,211,0 CMYK=12,19,90,0
- RGB=33,28,32 CMYK=83,82,75,62

- RGB=2,40,101 CMYK=100,96,52,9
- RGB=163,213,238 CMYK=40,7,6,0
- RGB=251,167,23 CMYK=2,44,89,0
- RGB=132,145,203 CMYK=55,42,3,0
- RGB=142,196,62 CMYK=52,7,89,0

6.5.3 教育培训业设计技巧——建立独特符号

对企业规划统一设计，可以提高员工归属感、荣誉感，促进工作效率提升，增强责任心。一个培训业的标志是形象的代表，具有强烈形象识别效果和精神感染力，能体现其性质和特点。

这是特洛伊法学校徽，此校徽图文结合，给人更直观的视觉感受，侧面展现出学校的庄严性，是一所顶级的商务学府。

美国加州大学是世界上最大的大学联邦体，创办日期鲜明地展现在校徽内，并以书、丝带及五星作为元素，体现其兼收并蓄、自由开放性。

这是美国马里兰大学的校徽，以红色和金黄色为主色，醒目且明朗，给人一种神圣之感。

配色方案

双色配色	三色配色	四色配色

教育培训业 VI 设计赏析

6.6 互联网业 VI 与标志设计

如今，互联网行业迅速发展，它凭借高速度、低成本、范围广的优势渗入到社会经济生活的各个领域，方便人们日常生活和学习，日益成为信息服务业的重要组成部分。随着互联网的普及和技术的进步，视觉识别系统更加受人关注。面对众多竞争对手，如何站稳脚跟，VI 设计方案起着决定性作用。它能让企业给受众传达一致的认同感和价值观，表现出企业的经营理念，令人耳目一新。

特点：

- 用色简洁明快，方便。
- 明确行业信息表达，体现出该企业的特色。
- 时代标志明显，增强画面视觉效果。

6.6.1 雅致风格的互联网 VI 设计

雅致的 VI 设计方案以强大的视觉形象宣传企业面貌，影响企业发展，富有更深层次的感染力，同时使消费者对该品牌产生至高的认同感。

设计理念： 百度标志受"猎人寻迹熊爪"的启发，从而设计出熊掌图案。象征百度公司能站稳脚跟，踏踏实实走稳每一步。

色彩点评： 用蓝色作为"熊掌"主色，不仅醒目，还具有宽阔的含义，预示像天空一样宽广，容纳众多知识信息。

🟠① 标志的掌心部分像是一个倒心，说明此公司投入较多情感，同时也象征着强大的智慧。

🟠② 将标准字置于中心位置，寓意深刻，识别性强。

🟠③ 此标志形状独特，设计新颖，给人留下深刻印象。

■ RGB=4,79,255　CMYK=87,65,0,0

这是美国网络司令部的标志，用展翅的鹰作为标志的主体元素，寓意在所有军事网络中，行动自由并能很好地预防对手，具有警示性的同时不失霸气。

■ RGB=23,51,91　CMYK=98,89,48,17
■ RGB=41,116,170　CMYK=82,51,19,0
■ RGB=60,33,21　CMYK=68,82,91,58
□ RGB=255,255,255　CMYK=0,0,0,0
■ RGB=189,152,69　CMYK=33,43,81,0

从 a 到 z 刚好是 26 个字母从头到尾，也寓意亚马逊的商品种类齐全，应有尽有。

橙色代表活力、阳光。弯曲的箭头好似人的笑脸具有亲和力，表示热情友好。

RGB=0,0,0 CMYK=93,89,88,80
RGB=255,151,8 CMYK=0,53,90,0

6.6.2 明快风格的互联网 VI 设计

明快风格给人一种舒畅、愉悦之感，是互联网标志中常用的表达方案，利用色调对比使视觉识别系统效果更强烈，表现力更加丰富。

设计理念：这是一款妇女基金会的标志，其宗旨是维护妇女权益，促进妇女事业发展。标志以卡通的视觉形象呈现，表达出一种谦和之感。

色彩点评：标志采用对比色调渲染。用颜色传达精神理念，洋红象征女性，也是热情、激昂的一种体现；绿色象征健康、成长，给人淳朴、平和之感。

① 用猫的形象暗指女性的温顺柔美，卷尾使画面增添一丝俏皮感，摆脱死板，能够激发联想，引起审美共鸣。

② 通过色相与明度的对比，提高整个标志的协调性，提升艺术价值。

③ 画面文字采用单色标准色，简洁明了，突出女性特点，代表性强。

RGB=153,13,102 CMYK=52,300,39,1
RGB=79,168,0 CMYK=70,15,100,0

标志选取四种颜色，醒目且具有亲和力，现代感十足。又运用投影和阴影效果进行渲染，增强画面三维感，时尚且新颖。

此海报设计部分以同色系搭配，展现出此音乐频道的柔和、美妙，给人带来一种放松感，视觉效果舒适。

RGB=25,76,184 CMYK=91,37,0,0
RGB=197,30,7 CMYK=29,98,100
RGB=254,209,7 CMYK=5,22,88,0
RGB=42,173,50 CMYK=75,8,100,0

RGB=237,130,96 CMYK=8,62,59,0
RGB=253,239,228 CMYK=1,9,11,0
RGB=205,58,58 CMYK=24,90,78,0

6.6.3 互联网业 VI 设计技巧——增强视觉冲击力

面对各种媒体传播的众多信息，在设计 VI 方案时，以更直观易记的方法来展现会有较大优势，否则将会淹没在视觉符号的海洋中，失去本身存在的意义。

此网站宣传手法新颖，以手指作为主要元素，用斜切手法展现出画面风格，红色搭配白色给人一种既热情又神秘的视觉感受，凸显此展板的艺术价值。

这是一款游戏影像 VI 设计中的服装部分，选用红色作为底色，用橙色图形展现出两只手的剪影，做出照相动作，生动有趣，象征性强。

配色方案

双色配色　　　　　　三色配色　　　　　　四色配色

互联网业 VI 设计赏析

6.7 电子产业 VI 与标志设计

近年来，电子产业长足发展，竞争愈加激烈。各种各样的产品映入眼帘，人们对电子产品的要求也日益增多。VI 方案设计不仅是企业与商品的代表，也是人与产品最

直观的沟通渠道。

早期的电子产业 VI 设计千篇一律，形式单一，许多品牌方案及造型极其相似。现如今，要让企业在众多同类电子行业中脱颖而出，就要打破常规，采用多种形式设计出新颖产品，达到视觉效果，从而加深品牌印象。

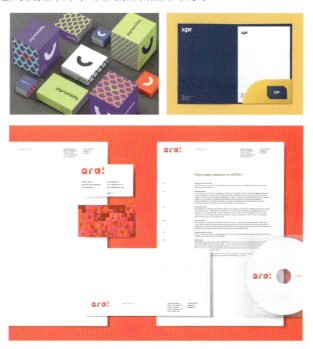

6.7.1 简约高端的 VI 设计

简约高端的 VI 设计能更清晰直观地阐述其要点，营造一种舒适的氛围。在简约方案的作品中可表达出电子产业特有的高端和沉稳，同时也展示了强大的企业文化和企业形象。远远超出那些花哨凌乱的设计品一个档次，使消费者产生兴趣。

设计理念：这是电子通信业 VI 设计中的作品展示部分，整体版面简洁，给人一种低调、理智的视觉感受。

色彩点评：此设计以黑色为底，给人一种精致、上档次的印象感，黑白结合最为经典，使整个画面不杂乱。

❶ 独特的标志造型，使画面产生透气感。

❷ 方案整体外观好似一个沉稳细腻的男子，明净且有档次。

RGB=48,48,48　CMYK=80,74,72,48
RGB=255,255,255　CMYK=0,0,0,0

此款电子系列产品以低明度的绿作为主色，用白色条纹点缀，使画面清新且有层次感。标志置于中心部位，一目了然，标示性强。

这是苹果公司的标志设计，采用黑白经典搭配，既时尚又简洁。据说苹果在希腊神话中是智慧的象征。苹果公司选用咬了一口的苹果作为标志，是表明企业具有探索未知领域的理想。

- RGB=180,200,79　CMYK=39,12,79,0
- RGB=233,233,233　CMYK=10,8,8,0
- RGB=0,0,0　CMYK=93,89,88,80

- RGB=0,0,0　CMYK=93,89,88,80
- RGB=182,182,182　CMYK=33,26,25,0
- RGB=233,233,233　CMYK=10,8,8,0

6.7.2 深邃沉稳的 VI 设计

蓝色一般寓意沉稳、深邃，是科学技术的标签。在视觉识别系统中被电子行业普遍应用。以新颖的想法搭配独特的元素并通过改革与创新推动社会发展，从而备受群体关注，使企业更好更快发展。

设计理念：这是飞利浦公司新款盾形标志，在原来版本的基础上有了更深层次的创新，采用黄金分割法将整体构图设计得更和谐，具有穿针引线的作用。

色彩点评：整体设计以蓝色为主，具有沉稳、理智的意象。运用在品牌中，是科技、效率的象征。

🌈 标志整体设计"精于心，简于形"，用简洁的视觉识别系统打造独一无二的个性化。

🌈 选取星星作为元素，寓意持续永恒的发展，在探索中不断成长。

- RGB=255,255,255　CMYK=0,0,0,0

此款标志是戴尔公司的标志设计，以创始人名字作为品牌标志，具有很强的代表性。用蓝色贯穿标志整体，单纯有力，代表着理智和科技化，同时也预示戴尔品牌会不断创新，带来更好的产品。

三星标志寓意深刻，在文字中SAM代表巨大、充足，SUNG代表闪耀、永恒。将字母A的横去掉彰显出品牌产品的独特和尖端。最后用蓝色贯穿整体，给人以信任感，也暗指打造出消费者心中最优的形象，赢得信赖。

■ RGB=240,237,229 CMYK=8,7,11,0
□ RGB=172,133,92 CMYK=40,52,67,0

■ RGB=15,77,162 CMYK=93,75,7,0
□ RGB=172,133,92 CMYK=40,52,67,0

6.7.3 电子产业VI设计技巧——使人印象深刻的标准字

标志的本质在于它的功用性，除显示自身特征外，还具有寓意或象征意义。标准字的表现形式丰富，与常用的美术字有所差别，它能准确地表达出产品的理念及特性，符合消费群体审美心态。

简单的黑色字体，不加任何修饰，塑造出特定的企业形象。

此标志作为卡西欧的企业形象识别系统，具有明确的说明性，可直接将品牌信息传达给受众群体，强化企业形象与品牌诉求力。

配色方案

双色配色　　　　　三色配色　　　　　四色配色

电子产品业 VI 设计赏析

6.8 食品业 VI 与标志设计

　　食品行业 VI 设计需要考虑食品行业的特征和消费者对食品的需求。其目的是树立企业品牌，确立品牌核心，便于文化传播。因此 VI 方案的最终目的是提高消费者认知度，从而提高销售，好的 VI 设计一定是让消费者易于接受并利于传播，而非企业本人自我欣赏。

特点：

◆ 用标志性色调体现食品类型，引起食欲，从而刺激购买欲望。

◆ 在设计中体现食品外在形象和内在气质相统一。

◆ 用独特的元素体现食品档次。

6.8.1 雅致风格的食品 VI 设计

雅致风格的食品 VI 设计，已成为现代企业方案中的一大重点，提倡清新、纯朴，给人舒适的自然感。一般在食品包装的整体色调中即能看出风格类型。

设计理念：此款巧克力 VI 设计作品以礼盒的包装形式呈现，既便于储存又方便携带，给人一种精致、高贵的视觉感受。

色彩点评：此设计方案以蓝色作为主色调，用邻近色加以搭配，柔和且不失典雅，并散发着淡淡的神秘感，具有皇家般的尊贵感。

🎨 包装和产品完美融合，体现品牌的核心文化。

🎨 用白色作底色，给人一种洁净、卫生之感，让消费者吃着放心、舒心。

🎨 此款 VI 作品文字部分轻快、不死板，侧面烘托此产品能给大家带来愉悦心情。

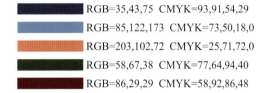

RGB=35,43,75　CMYK=93,91,54,29
RGB=85,122,173　CMYK=73,50,18,0
RGB=203,102,72　CMYK=25,71,72,0
RGB=58,67,38　CMYK=77,64,94,40
RGB=86,29,29　CMYK=58,92,86,48

此款咖啡设计中，花纹虽多，但用色简朴，整体营造出一种悠然、舒适的格调。

这是一款鲜榨果汁的 VI 设计，选取米色作为包装主色，使画面淡雅洁净，暗示饮品原料源于大自然，是一种既美味又健康的饮品。

■ RGB=29,13,5　CMYK=79,85,91,73
■ RGB=23,23,23　CMYK=85,81,80,68
■ RGB=170,141,116　CMYK=40,47,54,0
■ RGB=121,91,67　CMYK=57,65,76,15

■ RGB=181,149,111　CMYK=36,44,58,0
□ RGB=227,226,232　CMYK=13,11,6,0

6.8.2 甜美亮丽风格的食品 VI 设计

相比之下，甜美风格的食品 VI 设计，更受欢迎。亮丽明朗的颜色像小姑娘一样俏皮，惹人喜爱，从而诱发食欲。

设计理念：此款甜品 VI 设计饱和度偏低，像夏天的风一样凉爽，给人一种细腻、顺滑的口感，促使消费者产生购买欲。

色彩点评：此款方案设计颜色运用较多，视觉感受丰富，很好地达到了宣传效果，展现出品牌形象。

🎨 品牌的理念、精神内涵与食品特性相融合，具有很强的识别性。

🎨 文字部分主次分明，版式美观耐看。

- RGB=200,116,174　CMYK=28,65,5,0
- RGB=106,122,188　CMYK=67,53,5,0
- RGB=37,1,38　CMYK=87,100,67,59
- RGB=229,221,226　CMYK=12,14,8,0

这是一款冰激凌的设计方案，用蓝、粉、黄作为主色调，造型既甜美又精致，感染力极强，通过视觉形象传达信息，给人以美的感受。

- RGB=228,176,171　CMYK=13,39,27,0
- RGB=236,223,176　CMYK=11,13,36,0
- RGB=198,208,225　CMYK=27,16,7,0

这是棉花糖 VI 设计的包装盒设计部分。款式简洁，但选取玫瑰红作为底色，使整体形象更加饱满，呈现出精巧、高端的感觉。

- RGB=250,90,108　CMYK=0,78,42,0
- RGB=246,241,214　CMYK=6,6,20,0
- RGB=175,129,86　CMYK=39,54,70,0

6.8.3 食品业 VI 设计技巧——艳丽明快

市场实态报告表明，VI 设计在现代企业中有着无可代替的作用。食品企业的知名

度与VI方案的设计色调和风格有一定关联性。通常，色彩艳丽的产品普遍比颜色黯淡、画面枯燥的产品关注度高。因此，独具匠心的方案对整个视觉识别系统有良好的推进作用。

这是一款酸奶的线下宣传活动，用大面积绿色贯穿整体，明快而清透，具有大自然的清新感受，暗示酸奶品质值得信赖。

可口可乐品牌通过功能诉求和感官诉求向消费者传递信息。选取经典红色向受众传达欢乐、活力的主题内容。

配色方案

双色配色	三色配色	四色配色

食品业 VI 设计赏析

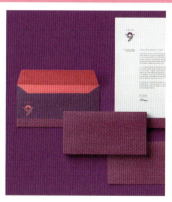

6.9 家居业 VI 与标志设计

当前的家居行业已进入行业整合新阶段，市场格局变动，行业内部打价格战的现象十分普遍。如何在家居领域占有一席之地，是家居企业的当务之急。

在此种情况下，视觉识别系统显得尤为重要。设计者要秉承无创新不设计的宗旨，站在消费者角度设计方案，用别具一格的方式打动人心，采用文字与色彩进行详细说明，在这种相辅相成的条件下，吸引目光，使品牌的 VI 方案远远超出其他竞争对手。

特点：

- 在方案设计中体现其时尚性和舒适感。
- 在宣传单、店面等部分中体现家居业的谦逊朴实、优雅别致。
- 根据不同颜色设计不同的家居类型，从而展现出个性化特点。

6.9.1 黑白简约风格的家居 VI 设计

简约风格 VI 设计深受人们喜爱。它将艺术分解成不同元素，又系统地加以运用，既美观又实用。如此简单不夸张的设计，正是受众所追求的风格，符合当今社会人们的审美观。

的手提袋设计部分。画面整体具有趣味性，啄木鸟是自然生态平衡的代表符号。用它作为地板 VI 设计的图案部分，象征此地板健康、环保。

色彩点评：画面选取黑白经典色调，具有奢华、高贵之感，使画面整体上升一个档次，品位十足，给人强烈的视觉效果。

🎨 画面构图巧妙，条理清晰，丝毫没有空旷之感。

🎨 不同字体和大小的文字让画面更简洁生动。

▢ RGB=255,255,255 CMYK=0,0,0,0
▢ RGB=74,62,52 CMYK=70,71,76,38

设计理念：这是一款地板 VI 设计中

画面用色简洁，做工精致、细腻。虽没有花哨图案修饰，但也别具一番风味，更具时尚与魅力，是简约风格设计中常用的表现手法。

高端、典雅的家居宣传册给人带来一种难以抵挡的诱惑感。黑白色调属经典搭配，既质朴又富有内涵，使人迫不及待想要了解里面的东西。

■ RGB=110,104,110 CMYK=65,60,52,3
▢ RGB=230,231,235 CMYK=12,9,6,0
▢ RGB=238,238,238 CMYK=8,6,6,0

■ RGB=25,25,27 CMYK=85,81,78,65
▢ RGB=250,250,250 CMYK=2,2,2,0
▢ RGB=149,149,149 CMYK=48,39,37,0
▢ RGB=133,145,141 CMYK=55,39,42,0

6.9.2 雅致风格的家居 VI 设计

　　雅致风格的 VI 设计中跳跃着一种无法言喻的灵动感，散发出典雅与端庄的气质。它的视觉传达系统是近几年兴起且快速被消费者接受的设计方式，既鲜明又简洁，深受大众喜爱。

用在 VI 设计中具有光芒四射、生机勃勃的效果，可使方案整体更有张力，吸引大众眼球。

色彩点评：此方案设计以黄色为主，搭配浅灰色，使画面和谐且亮丽。让人们在快乐的生活中体验精致的生活，得到别样的轻松感。

① 此宣传画册结合摄影照片，把独特的造型设计展现出来，给人带来视觉上的享受，同时为画面增添生动性。

② 在画册设计中，文字信息量较大。但标题醒目，重点突出，使整体画面无杂乱感。

③ 画面用色简洁，与设计理念相呼应，丝毫不显单调沉闷。

■ RGB=253,207,0 CMYK=5,23,89,0
■ RGB=144,142,145 CMYK=50,42,38,0

设计理念：现代人群普遍追求时尚、优雅。黄色是色彩中明度最高的色调，常被比作进步、积极向上的符号。

宜家是全球最大的家居用品零售公司，此标志设计选取对比色，醒目且不失沉稳感。通过色调向受众传达严谨的企业理念和热情的服务态度。

黄绿色给人一种雨后春笋的感觉，清新又淡雅，突出健康、环保主题。

■ RGB=203,211,29 CMYK=30,10,91,0
□ RGB=224,212,190 CMYK=15,17,27,0

■ RGB=0,51,153 CMYK=100,89,7,0
■ RGB=255,204,0 CMYK=4,25,89,0

6.9.3 家居业 VI 设计技巧——用不同手法展现相同效果

每个人对于"家"的理解都有不同见解，因此，对家居设计也有不同解读。但普遍目的一致，都希望在设计中有亮点、有创新性，且具有舒适感、亲切感。

用镂空式线条作为此 VI 设计的主体图案，赋予画面生动性，具有强烈的空间感，吸引人们的关注。

此画册结合高清摄影图片吸引眼球。用图文结合的手法细致解读，给人以遐想空间。

配色方案

双色配色　　　　　三色配色　　　　　四色配色

家居业 VI 设计赏析

6.10 汽车业 VI 与标志设计

汽车 VI 设计基本要素是由汽车标志、标准字、标准色及象征图形所构成的。

随着汽车行业发展势头的强劲，竞争者往往通过视觉识别系统来向广大消费者展示汽车的用途、质量和性能，并进一步展现企业形象。在符合消费者条件的基础上，不断完善方案，设计出性能更安全、车型更美观的产品，在形形色色的企业中脱颖而出。

特点：

- ◆ 塑造汽车品牌形象，突出品牌历史及其内涵。
- ◆ 在设计中，让人们从视觉和触觉方面感受汽车档次及安全性，从而对品牌产生信任感。
- ◆ 在宣传手册、名片等信息部分中突出汽车的科技感和文化内涵。

6.10.1 激情狂野风格的汽车 VI 设计

激情狂野类 VI 设计方案多以图文结合的方式呈现，或配以文字说明，使画面丰富、饱满，让人看到第一眼就心潮澎湃，给人一种向往、崇拜的心理感受。

设计理念：保时捷标志采用斯图加特市的盾形市徽。斯图加特市盛产一种名贵种马，左上方和右下方是鹿角的图案，代表此处是打猎的好地方，也进一步暗示此品牌汽车性能好，速度快。

色彩点评：标志整体以黄色调为主。

搭配黑色、红色，彰显奢华、大气之感，视觉效果明显。

🎨 画面设计精致，寓意深刻，有极强的说明性，增强标志的感染力。

🎨 右上方和左下方的黄色条纹代表麦子，喻示五谷丰登，黑色代表肥沃的土地，红色象征人们的智慧和对大自然的钟爱。

🎨 画面内部标有城市名称，丰富了内在韵味且具有很强的纪念性。

■ RGB=241,205,87　CMYK=11,23,72,0
■ RGB=131,44,24　CMYK=49,91,100,24
■ RGB=0,0,0　CMYK=93,88,89,80

画面设计饱满，以红色摄影图片为主体，让整个画册呈现出鲜活、明亮的感觉。文字采用渐变色调，为整个画面增添了艺术性。

此款汽车画册以金色作为主色调，体现出跑车具有年轻人的面孔，底盘扎实、富有活力。

- RGB=51,49,50 CMYK=79,75,71,46
- RGB=255,255,255 CMYK=0,0,0,0
- RGB=226,30,38 CMYK=13,96,88,0
- RGB=149,148,148 CMYK=48,40,37,0

- RGB=0,0,0 CMYK=93,88,89,80
- RGB=255,255,255 CMYK=0,0,0,0
- RGB=196,196,196 CMYK=27,21,20,0
- RGB=254,196,24 CMYK=4,30,87,0

6.10.2 含蓄高贵风格的汽车 VI 设计

这类风格的 VI 设计虽没有过多颜色修饰，但色调搭配舒适、融洽，具有独特的表现形式，使画面立意明确、条理清晰，同时又不缺失艺术感，是高端有品位人士所喜爱的类型。

色彩点评：此标志以银色作为背景色，搭配黑色文字，使整体画面呈现出一种和谐、高端的时尚感。

🎨 标志中醒目的"双 R"代表两位创始人紧密合作，相互支持。寓意你中有我，我中有你的团结奋进精神。

🎨 标志中不仅对创始人有深刻意义，还预示人与人之间融洽和谐的社会关系，传播正能量。

🎨 画面整体干净，设计造型易激发人们视觉感官，给人一种赏心悦目的感觉。

设计理念：劳斯莱斯标志上方写有公司创始人劳斯的名字，下方是另一位创始人莱斯的名字。画面内容简洁，但代表性强，引人深思。

- RGB=222,222,222 CMYK=15,12,11,0
- RGB=31,31,31 CMYK=83,79,78,62

此款汽车以蓝色为主，配以深灰色的渐变图案设计，通过渐变的渲染使画面看起来更有立体感，给人锋利、沉稳的视觉感受。

此方案设计以白色作为底色，左侧搭配高清摄影图片，右侧用文字加以说明介绍，使画面整体条理清晰，呈现出一种明快、刚健的现代感。

- RGB=14,125,198 CMYK=82,46,4,0
- RGB=255,255,255 CMYK=0,0,0,0
- RGB=196,196,196 CMYK=27,21,20,0
- RGB=29,29,29 CMYK=83,79,80,64

- RGB=255,255,255 CMYK=0,0,0,0
- RGB=123,143,168 CMYK=59,41,26,0
- RGB=66,78,157 CMYK=84,75,10,0

6.10.3 汽车业 VI 设计技巧——色彩明快

丰富且具有动感的色彩颜色，让视觉识别系统更具有吸引力与诱惑力，从而使消费者想从中了解更多的信息内容，提高企业关注度。

这是汽车 VI 设计中的宣传册设计，颜色对比鲜明，板块内容清晰，画面协调，很具生动性。

此款设计采用蓝、红两种醒目颜色增强视觉效果。再利用文字及标识来强调企业的同一性，体现出此 VI 方案的渲染力。

配色方案

双色配色 三色配色 四色配色

汽车业 VI 设计赏析

6.11 美妆业 VI 与标志设计

美妆是护肤、彩妆的统称，是运用化妆品对人物面部进行修饰，从而达到增强女性魅力和韵味的效果，有助于增强自信、焕发神采。

随着美妆行业的不断壮大，国内外竞争越加激烈，为了体现自身地位与价值，不少企业不断丰富自己的 VI 设计方案与产品内涵，推陈出新，不断推出精品，以使企业进入良性循环。

美妆的 VI 设计主要针对名片、宣传册、产品包装、店面及标志，是极为有效的自我宣传方式。通常在视觉识别系统中，标志占据分量较大，一般会以女性的拟物图案或者以文字进行象形处理，形成企业特有标志。例如，有些美妆在 VI 设计中以绿色植物藤蔓作为企业标志，不仅强调原料天然，不伤肌肤，还强化消费者的环保意识，以此得到消费者的青睐。

6.11.1 婉约风格的美妆 VI 设计

婉约风格的视觉识别系统通常能彰显企业的历史和文化，抛开设计方案表层意义，其内涵会给人一种意象联想，以更形象的方式解读企业特性。

设计理念：雅诗兰黛标志由粗细变换的曲线组成，如丝绸般顺滑细腻，突出了女性特点，且标志的识别性强，深受广大女性喜爱。

色彩点评：标志以黑白经典色为主，典雅、奢华。在带来无穷想象空间的同时又赋予品牌高品质的内涵，令消费者向往。

❶ 以同心正方形为标志边框，对比明显，内容突出，使整个标志看上去有镂空的即视感。

❷ 标准字的设计大方、独一无二，且信息量大，象征品牌持续发展、生生不息的经营理念。

❸ E 和 L 像婀娜多姿的少女，使整个标志饱满而不失层次感。

RGB=254,252,248 CMYK=1,2,3,0
RGB=0,0,0 CMYK=93,88,89,80

范思哲的标志内涵极为深刻，采用神话中蛇妖美杜莎的造型作该企业的经典形象，寓意权威和致命的吸引力，设计想法独特，与其他标志对比鲜明，象征范思哲具有超于常人的前卫性和艺术感，向往华丽的生活和高品质的人生追求。

悦诗风吟公司以花盘的形象呈现，并以绿色为主色调，象征着自然的生命力，同时与时代接轨，体现着可回收的环保理念。

RGB=200,170,46 CMYK=30,34,90,0
RGB=0,0,0 CMYK=93,88,89,80

RGB=88,107,18 CMYK=72,51,100,12

6.11.2 直爽风格的美妆 VI 设计

此类风格设计多以方案中的主体元素为主，表达直接，方便理解。通常会运用夸张、醒目的手法诠释主体，呈现出一种和谐、爽朗的艺术氛围。

设计理念： 这是兰蔻品牌 VI 设计中的宣传册设计部分。玫瑰为兰蔻品牌的标志符号，寓意每个女人都像玫瑰一样赏心悦目。

色彩点评： 该宣传册以紫色与黑色作为主色调，一方面体现玫瑰的芬芳，另一方面体现主打产品"小黑瓶"的内涵与价值。

🌈 此作品使用分割的版式，内容分布合理，设计者能够揣摩消费者的心理与思维模式，把精华部分以最直接的形式呈现出来。

🌈 宣传册中融入绽放的玫瑰，使画面充满浪漫气息。

🌈 产品背景以灵动的金色呈现，突出产品主体，给人一种高贵之感。

- ■ RGB=215,72,139 CMYK=20,83,18,0
- ■ RGB=221,178,117 CMYK=18,35,58,0
- ■ RGB=0,0,0 CMYK=93,88,89,80

该彩妆画册大部分结合摄影图片，展现的效果明显，说服力强。以夸张的人物形态吸引眼球，促使受众产生购买欲。

该彩妆标志位于中心位置，易于识别，包装部分以深蓝色调为主，内部搭配褐色烫金式图案，华丽而不失女性韵味。

- ■ RGB=190,66,110 CMYK=33,86,40,0
- ■ RGB=221,86,83 CMYK=16,79,61,0
- ■ RGB=206,198,52 CMYK=28,19,86,0
- ■ RGB=30,33,88 CMYK=99,100,50,16
- ■ RGB=64,192,199 CMYK=67,4,29,0
- ■ RGB=233,252,255 CMYK=11,0,3,0

- ■ RGB=44,46,59 CMYK=85,81,64,42
- ■ RGB=185,186,190 CMYK=32,25,21,0
- ■ RGB=216,195,164 CMYK=19,25,37,0
- ■ RGB=185,140,107 CMYK=34,50,58,0

6.11.3　美妆业 VI 设计技巧——主色鲜明

在美妆领域中色彩语言最具说服力，能诠释出人的性格和情感。以简洁有力的方式推销产品、扩大市场，为消费者呈现一种绚丽多彩的魅力感。

该彩妆 VI 设计偏欧美风格。以清透、自然的方式呈现，侧面展现出该彩妆的特点，带来水润、柔美之感。

此彩妆宣传册以紫色调为主，寓意神秘、尊贵。运用在彩妆中不仅能突出女性的性感，还能显示产品自身魅力，使人印象深刻。

配色方案

双色配色　　　　　三色配色　　　　　四色配色

美妆业 VI 设计赏析

6.12　奢侈品业 VI 与标志设计

顾名思义，奢侈品是一种稀缺的、高贵的消费品，具有昂贵、过分追求享受的含义。

常被人们定义为超出生存范围需要的物品。

随着人们收入的普遍提高，对生活品质也有了较高要求，而奢侈品正可用来诠释条件的优越和富贵程度。抓住这一心理，有些企业在 VI 设计方案中利用辅助图形提高知名度，有些企业则直接以标准字为主体，用最直观的宣传手段说服消费者。受供求关系影响，在 VI 设计中如何用更好的方式吸引消费者、展现奢侈品的品牌特色，已成为众多企业最为关注的热点话题。

特点：

- 贵族气息浓厚，受众群体少。
- 具有历史性和稀缺性。
- 设计理念具有时代性，能反映一定时期的消费水平。

6.12.1 灵动精致风格的奢侈品 VI 设计

该风格的 VI 设计构思独特，版式运用精巧，经常结合历史文化将品牌抬升到更高层次，烘托出奢侈品韵味，让人们产生一种仰慕、崇拜之情。

设计理念：圣罗兰标志的设计理念新颖前卫，将三个很难融合的字母设计得优雅而时尚。

色彩点评：以金色作为主体颜色，具有浓厚的皇家气息，呈现一种高贵、典雅之感。

🎨 以金属材质制作的标志体现出圣罗兰的用料奢华，加工昂贵。

🎨 垂直构图的标志宛如一个身材高挑、正在走 T 台的模特，散发出温柔与浪漫的韵味。

RGB=252,229,195　CMYK=2,14,27,0
RGB=233,181,116　CMYK=12,36,58,0
RGB=0,0,0　CMYK=93,88,89,80

POLO的标志以马球运动为设计源泉，而马球在当时是一项贵族运动，将此动态融入标志中，体现出品牌的高贵和自身的气质。

劳力士的标志形似一只伸开五指的手掌，寓意该品牌手表完全由手工制成，后来逐渐演变为皇冠，寓意完美主义，象征奢华、高贵。

■ RGB=29,29,27　CMYK=83,79,80,64

■ RGB=0,48,24　CMYK=93,66,100,56
□ RGB=255,255,255　CMYK=0,0,0,0
■ RGB=127,89,16　CMYK=55,66,100,17

6.12.2 优雅奢靡风格的奢侈品 VI 设计

优雅奢靡的 VI 设计能够体现企业的文化气质，是内在品质与外在质量的完美融合。通常寓意独特、设计手法与众不同，呈现出一种含蓄、雅致的内涵。

设计理念： 爱马仕标志的设计理念源于一幅很漂亮的四轮马车画，意为产品的价值和特色需要消费者自行驾驭、亲临感受。

色彩点评： 此图中标志呈蓝色调，饱和度低，以渐变的方式展现出来，浪漫气息浓厚，在奢华的基础上增添几分艺术色彩，极致绚烂。

● 标志最下方文字标明创立于巴黎，地点明确，具有一定的延展性。

● 将字号偏大的标准字位于标志中间部位，直面展现品牌气质，辨识度高。

● 两种颜色的交替变换增强标志立体感，使原本呆滞的画面活了起来。

■ RGB=131,192,171　CMYK=53,10,40,0
■ RGB=239,214,161　CMYK=10,19,42,0
■ RGB=150,104,87　CMYK=49,64,65,4
■ RGB=31,31,31　CMYK=83,79,78,62

Ω是希腊字母中的最后一个，用此符号作为品牌标志，寓意深刻，象征万事结束即是开始，同时也是时尚与科技的标志，代表欧米茄敢于创作、不断创新的理念精神。

■ RGB=197,1,36 CMYK=29,100,95,1

LV标志是创始人路易·威登的首字母缩写，具有一定的纪念意义。经典的图案印花是路易·威登去世后，其儿子为了纪念他，而设计出的四叶花卉、四角星及凹面菱形内包四角星，体现出思父之情。

■ RGB=164,149,89 CMYK=44,41,72,0
■ RGB=136,105,66 CMYK=53,61,81,8
■ RGB=61,47,36 CMYK=71,75,83,51

6.12.3 奢侈品业VI设计技巧——标志寓意深远

设计标志时，通常以品牌的经典图案及文字点缀构成，既相互融合又能突显张力，侧面展现品牌文化及产品属性，更直观地加深人们印象，利于品牌的发展和传播。展现出一种沉稳而不失雅致的格调感。

Ermenegildo Zegna

卡地亚的标志用路易·弗朗索瓦的首字母L和C，以夸张的形式诠释出心形图案，后被设计成菱形，美观且不失高雅。

杰尼亚为世界上著名的男装品牌，斜纹方形标志犹如别致的男士领带结，儒雅而风度翩翩，广受男性青睐。

配色方案

双色配色　　　　　三色配色　　　　　四色配色

奢侈品业 VI 设计赏析

6.13 设计实战：创意青春文化产业集团 VI 设计

设计说明：

设计定位：

本案例是针对青春文化产业集团的 VI 设计项目。具有"年轻""谦逊"的特征，整体风格更倾向于时尚感。最能体现这种清新时尚风格的莫过于简约而不简单的版面构图，亮眼而不刺眼的色彩选择，呈现出一个富有朝气的文化产业团队。

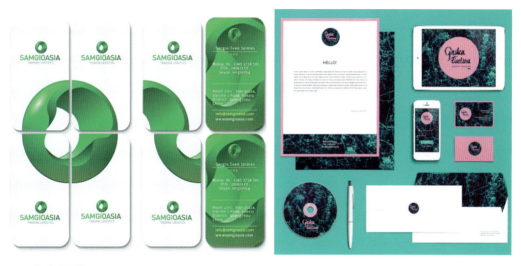

商家要求：

- 突破传统的文化产业，改革创新，富有艺术性。
- 以谦逊、活力的形态展现出一种富有生命力和情怀的年轻人团队形象。
- 版式鲜明，主要信息突出。

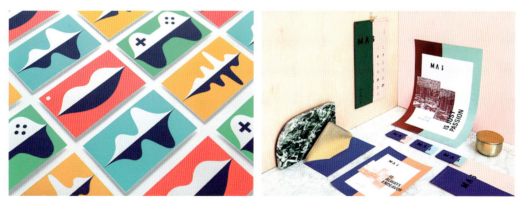

解决方案：

- 整套风格以明快的几何形状和两种不同色相及明度的色彩对比方式呈现。
- 通过两种颜色的对比打造出灵动之感。
- 分割式版面构图清晰，能更直观地表达出企业信息。

温 润	分 析
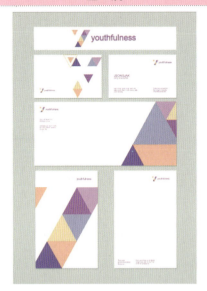	● 本案例整体饱和度较低，具有舒适、平和之感，侧面烘托公司热情随和的待客之道。 ● 以白色为底色，提升画面整体明度，是一种很百搭的颜色。 ● 将三角形元素运用在本案例中，象征稳定的文化产业和可靠的企业信誉，想法新颖，易给人留下美好的印象，识别性强。

同类欣赏：

热 情	分 析
	● 该设计采用高明度的蓝色、紫色与红色，刺激人们视觉效果，更显朝气与活力，具有强烈的艺术价值。 ● 紫色象征神秘、高贵，运用在画面中能够丰富画面美感，并带来一种浪漫、优雅的气息。 ● 蓝色清脆而不张扬，清爽而不单调，是一种代表年轻人活力与智慧的色调，既不会产生炫目之感，又能起到均衡的作用。

同类欣赏：

明 朗	分 析
	● 提到与企业相关的设计作品，联想到的自然是沉着冷静的蓝色。如果本案例整体采用蓝色进行制作，可能会产生过于严肃和古板的感觉。所以结合淡粉色、绿色，使方案具有舒畅、明朗之感。 ● 画面整体整洁平缓，毫无单调之感，具有年轻的气息，与企业文化相贯通。

同类欣赏：

经 典	分 析
	● 该VI设计方案为经典的对称版式，散发出一种秩序性的氛围，便于捕捉信息，传达企业文化特点。 ● 此产业以青春、时尚为企业主旨，与对称式版式结合并运用在应用部分，平和而不失灵活性。 ● 辅助图案与企业标志相贯通，在同一领域中更具说服力，形成视觉上的统一。

同类欣赏：

时 尚	分 析

- 作品采用等形分割的布局形式,将辅助图形均匀排列,并分割成相同形状,具有强化主体效果的作用。
- 用颜色及图案形成视觉感,使整体富有逻辑性和节奏性。
- 以留白的方式将方案中文字突显出来,放置在视觉最佳视角中,增强品牌诉求力,具有强烈的表达欲望。

同类欣赏:

雅 致	分 析

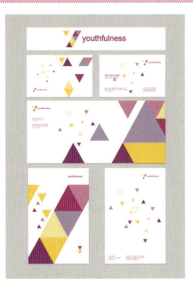

- 自由的版式设计并非无理由的随意摆放,而是根据自身元素,将严肃自由合理地进行编排组合,艺术性较强,是当代社会较为前卫的设计风格。
- 在自由版式设计中,打破传统古典风格,富有一定的节奏性和韵律感。
- 紧扣青春主题,利用图案的分布增强方案动感,寓意该青春文化产业蒸蒸日上及美好的发展前景。

同类欣赏:

 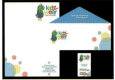

第 7 章 VI 与标志设计秘籍

若想树立企业形象、在市场中占有一席之地,那么在 VI 与标志设计中则要全面考虑,打造出巧妙且能够捕获人心的设计方案。

在日趋激烈的市场竞争中,一个看似简单的产品背后存在着庞大的企业视觉识别系统的策划与设计。很多企业在面对怎样占据市场地位时不知所措,始终停滞不前。如何让产品在市场中打开销路,不再变为冷门?如何发挥产品特性并让人另眼相看?如何将企业精神快速传播?这已成为众多企业面临的难题。本章主要讲述关于 VI 与标志设计过程中的巧妙技法,为设计者打开思路,帮助企业解答相关问题。

7.1 VI与标志设计中的留白应用

留白设计是现代设计中的一大趋势，常作为意象载体呈现在VI设计中。在设计时，设计师必须关注细节，将颜色、类型、空间等必要设计因素合理运用，才能够突出主题，迅速、有效地阐明企业主旨，使表达内容更易让人理解，版面空间具有透气性，做到简洁而不失美感，并能从侧面烘托产品内涵。

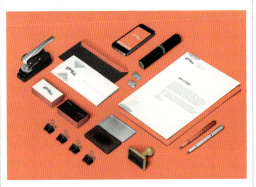

这是一款笔记本的VI设计，用留白的形式将标志烘托出更清晰的效果。

- 该设计以红色作为主色，呈现出一种热情、火热的时尚感。
- 画面版式简洁、没有过多修饰图案，清晰地将文字语言突显出来，传达信息明确。
- 留白部分与文字之间达成均衡性，使画面毫无偏重感，具有明朗、阳光之感。

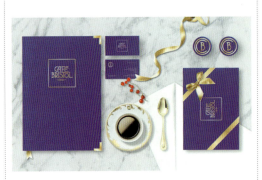

该巧克力VI设计应用部分以高明度特点展现，高贵且不失文雅，具有强烈的视觉冲击力。

- 此VI设计作品以蓝紫色调贯穿整体，纯净且明亮，烘托出产品的内涵和价值。
- 用蝴蝶结形状的金丝带对作品进行衬托，为画面增添亲切感和活力氛围，体现出此设计的品位所在。
- 用金色矩形作为标志外框，象征严谨、有条理，暗指企业的经营理念。

这是一家水疗机构美甲店的VI设计，整体清透、秀丽，深受广大女性欢迎。

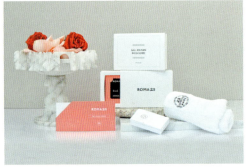

- 以浅玫瑰红作为美甲作品设计的主色调，是女性的象征，具有温顺、柔和的韵味感。搭配白色，使画面呈现出一种水嫩、清透之感。
- 利用留白设计凸显出位于画面中心的标准字气质，视觉效果明显，能直观地展现产品形象，呈现出一种和谐、淡雅的形象。
- 画面整体整洁，包装高雅，能给人留下足够的想象空间，制造出神秘感。

7.2 用扁平化风格展现 VI 设计内涵

扁平化风格设计干净，最大特点是拒绝特效，无渐变、阴影、透视等元素修饰，各元素之间干净利落，与简约风格相似。在色调方面用色大胆，把细节的缺失用色彩加以弥补，使画面效果丰富，更直观地将产品信息表达透彻，说服力强。

这是一款营养补充剂的 VI 设计作品，能给人一种精力充沛的感觉。

- 该营养品色调明度较高，黑白灰层次明显，传播效果较强烈。
- 包装中的数字标志采用加粗烫金形式，提升了产品价值，呈现出一种高贵、璀璨的画面感，使原本简约的扁平式画面增强了感染力，辨识度高。
- 包装外表以分割形式呈现，色块明显，偏于自然色彩，与环保理念不谋而合，产生纯朴、舒适的心理感受。

这是熊猫云安全解决方案品牌 VI 设计中的应用部分。侧面突出扁平化优雅、整洁的特点。

- 画面呈现出孔雀蓝及紫色两种不同的色调包装设计，给人一种沉稳、轻松的形象感，与此品牌的安全性相呼应，抒发企业精神。
- 极简主义能让人们集中视线，形成视觉焦点，与那些杂乱、画面元素众多的作品相比，更能显出简约型的艺术氛围。
- 用简单的图案符号修饰画面，强调该品牌的科技性与快捷性，能使人引发联想，并且可读性强。

这是一款平面设计公司的名片设计。信息直观、用色明亮，很好地展现了设计师的精神面貌。

- 名片中运用红、黄、蓝三原色及棕色进行搭配，经典又不失层次感，使简单的版面设计形式显得精致，吸引眼球。
- 文字信息以竖构图的方式呈现，补缺画面因留白过多而造成的空旷感。每条信息以不同颜色展示，新颖且寓意深刻。
- 图案为波浪式形状，增强了艺术效果，展现出一定的趣味性。

7.3 利用标准色加深视觉印象

标准色是为塑造企业形象而设立的企业色彩，能够利用人们对色彩的感知能力在视觉上反映出产品特征，具有差别化和系统化特点。能够改变人们的思想和内心情感，是加深人们视觉印象的最便捷利器。

这是一套鞋店的VI设计作品，从外观上能体现出鞋店朝气蓬勃的特点。

- 选用明度及纯度较高的红色作为此VI设计主色调，富有激情和活力。
- 此方案融入印花元素，给画面增添了几分生机，像一位含羞可爱的女孩，侧面透露出天真烂漫的感觉。
- 该方案中标准字使用红、白两种标准颜色，与作品本身相关联，体现出公司的统一性。
- 选用牛皮纸作为资料袋材质，接近于大自然，且可回收利用，增强人们的环保意识。

该作品为物流公司的视觉识别系统设计，运用颜色及文字综合贯通，表达出公司的企业精神与性格特点。

- 以柠檬黄作为公司标准色，象征谨慎、认真，搭配灰和白，增强作品厚重感，整体呈现出轻快且醒目的感觉。
- 画面中将公司标志摆放在视线的最佳区域，增强人们对公司的识别性。
- 设计版面分割明显，主次分明，运用在物流行业能传达快速、精准的企业理念，是很好的营销手段。

该企业手册由三种标准色拼贴而成，与企业标志相融合，能够树立企业形象，展现良好的精神面貌。

- 以红、黄、蓝经典色作为企业标准色，象征着热情与阳光，能明显提高团队意识，彰显企业文化内涵。
- 在VI设计中，将三种标准色采用自由分割的形式打破传统束缚，合理运用在应用部分，用色彩差异展现空间效果，增强立体感。
- 将卡通人物与摄影图片融入手册设计中，瞬间提升画面灵动感，为整体VI设计添加趣味性，丰富画面内容。

7.4 用线条展现 VI 设计空间感

线条是生活中常见的元素,具有舒展画面的作用。将直线、虚线、曲线等合理运用在 VI 设计中,不仅能增强设计的跃动感,还能较好地烘托气氛,使画面整体达到既和谐又统一的效果。

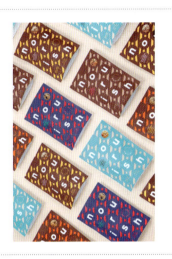

这是零食小吃品牌 VI 设计中的包装设计部分,此公司以斑马为创作灵感,整体呈现出奇幻且具有活力的感觉。

- 该设计色彩运用得较丰富,以黄、蓝、棕、紫为主,将不同的颜色运用在相同的包装上,展现出不一样的产品性格。
- 将斜线条与圆形结合,营造出镂空的视觉感受,将镂空部分嵌入文字及产品图片,丰富画面效果,极易吸引儿童及零食爱好者的兴趣,为产品增添时尚韵味。
- 画面中线条与包装背景颜色属近似色,烘托零食给人亲切、温和的感受,具有较强的渲染力。

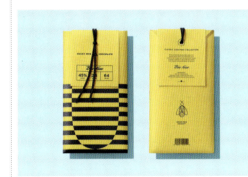

这是巧克力品牌 VI 设计包装部分,画面中以线条为主要元素,无过多图案修饰,增强产品本身的层次效果。

- 此设计以黄色为主,黄色是一种如阳光般温暖、舒适的颜色,通常能给人带来活力感。
- 黑色线条本身具有沉稳、成熟意味,经典而百搭,放置在巧克力下半部分,以分割式视觉形式与上部分形成对比,赋予产品艺术效果。
- 由于颜色及线条的对比,使画面产生头轻脚重的感觉,为了营造画面美感,用黑色线绳在上部作为点缀元素,巧妙形成呼应效果,提升产品价值感。

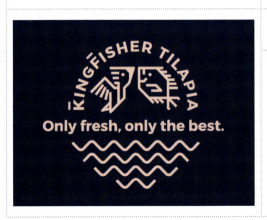

这是一款餐厅标志设计,运用线条诠释主体,展现餐厅情调及形象面貌。

- 以饱和度较低的深蓝色和鲑红相互搭配,柔和而轻盈,视觉感受极为舒适。
- 用线条以抽象的方式绘制出鸟和鱼,用波浪线条绘制出水波纹形状,极为生动,同时也向消费者展现出餐厅特色,暗指与自然相契合,营养而健康。
- 标志中文字较多,因此以弧线形式巧妙地进行展现,美观而不失说明性,不会使受众因信息量大而产生厌烦感。

7.5 运用构图突出设计主旨

在视觉识别系统中，不同类型的构图设计展现不同的作品风格。例如，中心式构图传统单一，给人沉稳、严谨的感觉，可展现行业特性。放射性构图则不同，它具有丰富的表现力，在充实主体的同时具备延展性，设计新颖，侧面烘托品牌影响力。

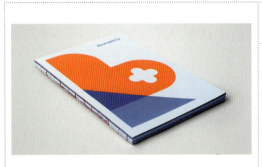

- 这是一家医院的紧急手册设计，画面给人严肃、冷静的第一印象。
- 该图册以橙色和蓝色作为主色，醒目且明亮，识别性强，具有较明显的科技氛围。
- 手册以图案叠加的形式呈现一种潜在结构，构图均衡。理性思维明显，突出医院思绪沉稳的特征，给人一种强烈的信赖感。
- 标志位于视觉中心处，在紧急时刻能在众多手册中被清晰辨认。

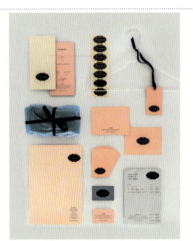

- 这是一家女性内衣店的VI设计作品，整体呈现出清纯、淡雅之感，使广大女性心生向往。
- 该作品以淡淡的鲑红及奶黄色作为主色调，使画面充满浪漫氛围，仿佛散发出一种芬芳的气息，让人沉醉。
- 该设计标志与背景颜色反差较大，使画面整体结构明显，形成单一式构图，舒展企业形象。
- 画面中文字部分位于下部，既有一定的说明价值，又丝毫不抢主体的风采，恰到好处。

- 这是手工编织品牌VI设计方案中的名片部分，该名片正面以毛线局部编织摄影图像形式呈现，质感明显且不失大气，与品牌中所宣传的手工理念相靠近。
- 主要以黑白灰为主色调，对作品进行诠释，用黄色、米色和深蓝色作为点缀，赋予名片生命力，塑造复古、怀旧的情怀。
- 画面采用变化式构图形式，将品牌标志设计在左上角处，不易被人忽略，又给人思考和想象空间，富有强烈的艺术感，突出了品牌所传承的理念。
- 画面利用两种字体将标志与文字内容拉开层次，并运用横排和竖排两种形式增添灵动性，增强品牌亲和力。

7.6 巧妙将图案融入标志元素

图案作为 VI 设计的主要元素之一，能丰富品牌内涵，推动企业发展，具有较好的识别性和补充作用。合理地将标志中元素置于图案内，能较好地塑造出整体形象，提高视觉识别系统的深度与渗透力，拉近企业与受众之间的关系，增强企业亲和力。

这是一家建筑公司的 VI 设计中的光盘设计，颜色及样式都可体现出此建筑公司的严谨性。

- 此设计以绿色和蓝色为主，中间则选用两种颜色融合生成的蓝绿色调，使整体画面极为和谐。再用白色作为背景色衬托出建筑公司明快理智的精神面貌。
- 该作品中图案元素为标志中部分元素，两者相互贯通，营造出强烈的统一性。
- 画面以对角线构图为主，将视线转移到主体元素上，提高标志在画面中的地位，起到传播作用。

这是风能品牌视觉形象 VI 设计，简约的设计风格将品牌打造得更加具有内涵。

- 橙色是活力且具有温情的颜色，作为设计方案的主色调，使画面亮丽且夺人眼球。
- 此作品中标志由两个"V"字向下反转而形成"K"字，将字母符号化，简单易记，想法新颖。
- 图案部分以灰色"V"字构成，散布于整个版面，填充因下部无内容而产生的空旷感，与品牌主要思想相呼应。

此服饰品牌 VI 应用部分设计简洁，卡通意味强，具有较强的识别性。

- 整体以黄色、灰色两种颜色表现，颜色的不同，传达出的色彩性格也不同，黄色给人开朗、轻快之感，灰色则给人内敛、谦和之感。
- 以拳头轮廓作为标志图案，暗喻能在行业中站稳脚跟。同时将其作为辅助图案运用于应用系统，具有强烈的现代感和时尚感。
- 该服装给人一种柔和的视觉效果，归属于休闲风格，耐看且舒适，广受人们喜爱。

7.7 通过抽象设计风格建立品牌形象

抽象事物是不能被人体感官所直接描绘的，抽象设计也如此。每个人的思想和观点都千差万别，运用在 VI 设计中不仅能活跃人们思维，还能建立良好的想象空间，提升品牌自身气质，耐人寻味。

这是一家运动服饰店面标志设计，此风格设计巧妙、抽象，与其他品牌不易混淆，具有良好的辨识度。

- 整体以绿色为主，清新、自然，仿佛远离城市喧嚣，有一种淡淡的树木香气从中飘散出来，给人一种健康的感觉。
- 标志中展翅的鹰是由字母"V"抽象演变而来的，作为吉祥之鸟，寓意企业志向高远，展现不畏艰难的企业精神内涵。作为运动系列产品，也预示能够像鹰一样具有惊人的速度。
- 标志以左右对称构图形式展现，能高度概括所表达的内容，增强整体韵律和结构感，给人一种庄严肃穆的印象。

这是女性护肤美容品牌 VI 设计方案中的包装设计，整体设计由线条汇成，让广大女性产生一定的向往。

- 画面以低饱和度的杏黄作为标准色，柔和而不失纯净，舒适感强。
- 此品牌文字中含有两个"H"，这也正是标志设计的源泉所在。标志中使用线条绘制的甜美女性由"H"重叠组成，与品牌文字标题既统一又融合。包装背面同样用线条绘制一位侧脸女性，增强画面层次感，寓意深厚，且象征性强。
- 由于画面颜色过浅，不够厚重，搭配黑色可以平衡画面关系，增强颜色对比，在意象上展现品牌特性，突出整体重心。

此博物馆 VI 设计打破传统束缚，通过颜色、图形来丰富画面，将更时尚、新颖的画面展现在人们眼前，让人们有全新的认识。

- 作品整体呈现一种暖色调，给人温和、明快的色彩感觉，并用白色作为背景，使博物馆具有清透、洁净之感，强化主题。
- 使用抽象的手法并结合色块将图案形象化，呈现出一种动物形态，为博物馆增添生机，促使人们产生好奇心。
- 以点、线、面的形式组成画面，传达地域文化，人们会根据不同视角反映出不同的心理感受，展现了视觉语言的强大。

7.8 通过图案分割产生视觉差异

分割一般可分为数列分割和随意分割两种，可用直线、曲线或色块进行渲染。在画面中把图案部分用分割的形式表现，有助于增强版面生动性，进而发挥较大的思维活动空间，呈现出一种有节奏性的美感。

这是韩国电影节品牌视觉系列宣传画报设计，画报中呈现内容较多。

- 该方案整体以绿色和玫瑰红两种色彩展开设计，运用该颜色的相似色中和画面，节奏性和韵律感较明显。
- 画面采用分割式构图形式，把视线集中在每个区域内，呈现出特有的视觉效果，突出了公司特点和文化精神。
- 用艺术字展现电影节的精彩，并调动人们抒发各自情感。暗指该电影节内容精彩，种类齐全，值得期待。

这是手工玩具公司的 VI 设计方案展示，画面色彩鲜艳，搭配合理，极易吸引儿童群体。

- 作品由红、黄、蓝三原色构成，纯净而热烈，具有很好的发展前景。
- 画面由几何形状拼凑，以自由分割的形式进入人们的视野，其不规则的手法展现了玩具现代化特点，给人活泼、不受约束的感觉。
- 该公司以"嬉闹"为设计理念，传达想让孩子们有个自由、快乐的童年，运用数字和图形使此想法得以实现，达到良好的宣传效果。

该 VI 设计方案作品为网上商城设计，甜美的造型设计为受众带来舒适的心情，激发受众一定的购物欲望。

- 此作品由低纯度的红和绿构成，两种补色形成鲜明对比，使画面生动，视觉效果强烈。
- 通过色块的自由分割，重新获取空间关系，使画面整体艺术感强，富有时尚韵味。
- 作品表面印有品牌标志，既起到填充空白的作用，又能很好地宣传企业形象，增强感染力，加深受众的印象。

7.9 运用不同字体风格展现企业性格

标准字是视觉识别系统的核心部分，与企业的发展息息相关。将合适的字体运用在不同行业中，可以表达不同风格的企业。例如，将线条流畅、豪放洒脱的字体运用在酒吧标志中，不仅给人惬意放松的感觉，还能表达酒吧的企业理念和文化内涵。

从咖啡店标志中即可看出它的特色，侧面烘托出这是一家极为风趣且富有情感色彩的店面。

- 以红色作为标志的标准色，暗喻此咖啡店具有热情的服务理念和温润的情调。
- 此店面标准字线条顺滑，仿佛看见文字即能想象到咖啡的香醇可口，贴合企业经营理念，具有较强的艺术价值。
- 此招牌板采用黑白圆形立体设计，三维感强，能很好地吸引行人，具有强烈的引导性。

这是位于马德里的一家艺术娱乐剧院VI设计中的手册设计。

- 以玫瑰红为主色，明亮而不失高贵，散发着浓厚的神秘气息。
- 作品中每个数字的字体各不相同，寓意不同类型的节目，展现不同的性格。庄重中透出一些风趣，与艺术娱乐剧院的主旨相统一。
- 手册使用高质量纸质材料，小物品反映大内容，通过细节的展示可反映出剧院的理念和观念，具有良好的企业形象感。

这是一款游乐场的VI设计作品，颜色、图案、文字都洋溢着趣味氛围，极易刺激儿童感官，广受孩子们欢迎。

- 设计选取橙色、蓝色、红色三种不同明度的颜色，不同颜色呈现出不同的表现力，增添此方案的说明性。
- 作品中文字设计新颖，两个"O"形如闪烁着的眼睛楚楚动人，并运用三种不同字体的变换及中间文字的立体阴影效果，展现出游乐场奇妙风趣的性格及特点，宣传手法独特。

7.10 利用渐变元素提高产品传播性

渐变元素在 VI 设计应用中越发广泛，用颜色或形状展现其节奏性，起到画龙点睛的作用，能丰富画面效果，给人带来视觉上的跃动感。

这是咖啡品牌视觉识别系统设计，整体感觉不同于其他咖啡品牌的表现形式，给人一种梦幻、温暖的感觉。

- 作品在色相、纯度及明度上以渐变形式出现，并产生抽象的层次感，增强了品牌宣传效果，展现了此方案在不规律中透露的节奏韵律。
- 以对角线渐变的形式将画面效果一分为二，并用形状点缀画面，营造均衡效果。此设计在市场竞争中占领有利地位，能展现差异化，突出品牌个性。
- 为了迎合受众心理，在包装上体现产品特征，带给咖啡爱好者一种年轻且富有活力的氛围感。

这是欧洲电视网的标志设计，独特的创新设计将标志营造出夺人眼球的效果。

- 以蓝、红两种颜色相互融合，得到渐变效果，易被辨识，给人以美的享受。
- 用线条及色相变换呈现出人的形状及高低起伏的音频效果，立体感强，造型优美，给人连贯的视觉跃动感。
- 复杂新颖的标志不易让人领会其中含义，所以标志下方以文字形式呈现，图文结合增强整体说明性，能充分塑造电视网络的个性与魅力。

这是一套互联网移动网络 VI 设计，采用色彩渐变的形式调动气氛，侧面抒发网络多姿多彩、丰富美妙的情感，展现企业内涵。

- 设计选用蓝、红、紫三种颜色对画面进行渲染，充实主体的同时又与标志相互贯通，既和谐又统一，彰显出企业的精神面貌。
- 设计方案整体明度较高，用渐变效果使网络公司更具系统化，起到规范整体的作用。
- 用三角式构图增强画面稳定性，并且标志以两个倒三角相融合的形式呈现，展现企业亲和力与灵动性，寓意深刻。

7.11 汇入镂空设计展现应用部分特性

镂空可理解为一种雕刻艺术，常应用于女性服装设计中，展现其性感魅力。近年来，镂空设计逐渐应用于 VI 设计领域，以独特的艺术形式展现应用部分特性，既能减轻本身重量又增强视觉美感。

此名片采用金属材质设计而成，富有沉稳、大气之感，非常适合高端人士使用。

- 选取古铜色复古色调，突出年代感和文化底蕴，为人物形象做铺垫，多为男性所用，增强绅士感，具有高贵典雅的奢华之风。
- 文字部分用字体大小展现出主次关系，上下两端采用镂空蜂窝状设计形式，简洁而不失艺术感，给人一种美观大方的视觉享受。
- 金属材质的名片在商业交往中能较好地展现自我身份，相比纸质名片更易保存，不易损坏。

这是一款快餐品牌 VI 设计的积分卡片设计，整体淡雅、简洁，暗指此餐厅拥有舒适、卫生的就餐环境。

- 选用明度极低的浅粉色作为卡片主体颜色，此色调能使人放下紧张的心情，舒缓情绪，专心享受食物给人们带来的快乐。
- 用卡通小鱼形状突出镂空元素，增强视觉美感，寓意在该餐厅就餐自由而放松，展现出餐厅所传达的精神理念。
- 黑色文字在浅色背景下厚实有力，结构均匀且号召力强。

此品牌名片应用部分明度较高，视觉效果强烈，易吸引受众眼球。

- 柠檬黄具有清新、明丽的味道，搭配黑色可以有效降低柠檬黄的纯度及明度，巧妙避免炫目、烦躁之感。
- 该名片采用圆形镂空式设计，打破常规，使整体效果形如奶酪，吸引眼球，同时提升整体宣传力度。
- 以分割的版式设计将信息传达得更清晰，描述更具体。结合艺术字体，突显企业时尚感，提升了品牌好感度。

7.12 利用黑白元素体现整体时尚感

黑白色调是永不过时的颜色，两者搭配能较好地凸显设计方案的现代感，在设计中与那些颜色花哨炫目的色调相比更显舒适祥和，不仅能使画面变明亮，还能增添其空间感，给人洁净素雅的视觉印象。

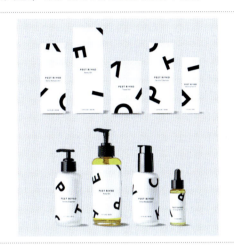

该护肤品牌 VI 设计作品想法独特，倡导零霉素、零刺激，突出天然纯净的企业理念。

- 产品包装以黑白两种颜色相互衬托，寓意该产品使用简单，配方温和，以健康为出发点，获取人们对此产品的信赖。
- 标志字体俏皮，文字分割碎片化的设计给人带来舒适感，散发一种时尚氛围感。
- 包装中字母呈分散式无规律的摆放形式，错落有序，既能彰显活泼可爱的性格又起到装饰效果，形成一种简约大气的风格。

这是航空科技品牌 VI 设计的信封应用部分，整体沉稳、低调，与整套视觉识别系统相统一，有较好的识别性。

- 黑色和白色是两种相反的颜色，搭配在一起，给人一种成熟沉稳的感觉。
- 信封中间划过一条渐变式白色弧线，象征着航空飞天，寓意运用此品牌产品能在天空中自由飞翔，既安全又舒适。
- 在信封左上角添加白色的品牌标志，明显而不失典雅，能引人注意，强化品牌主旨，具有良好的宣传作用。

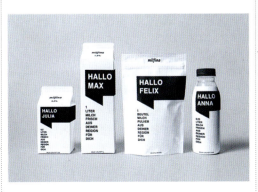

这是牛奶企业 VI 设计中的产品包装设计部分，整体设计既灵活又统一，为人们呈现出牛奶浓厚香醇的特点。

- 选取黑白经典色调，展现出奶牛的形象特点，利用色彩搭配暗喻此品牌牛奶纯正无水，增强企业信誉度。
- 用黑色对话框将产品拟人化，并以打招呼的形式展现其趣味性，营造出生动形象的氛围感。
- 包装中文字说明以左对齐的形式呈现，条理清晰，展现出此设计的规律性。

7.13 运用印刷技术宣传企业精神

在视觉识别系统应用部分中，印刷已成为重要表现形式之一，通常运用在名片、信封、邀请函、产品说明书、年历、产品简介等方面，能巧妙地传播产品信息，塑造品牌在人们心中的地位和形象。

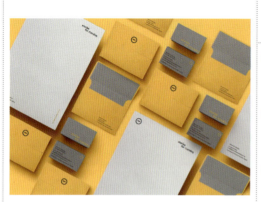

这是一款销售机构的信封与信纸VI设计，整体色调统一，能充分体现其规范性。

- 此设计以黄色调为主，散发着温暖的感觉，象征热情的服务待客之道，给人一种全新的视觉感受，便于品牌的渗透和传播。
- 作品中的标志图案设计简洁、圆润。运用在VI设计的应用部分，产生一种记号感，代表企业的整体面貌。
- 使用印刷技术宣传企业，是树立良好品牌形象较便利的途径，并且能促进整体工作效率的提高。

此图为商务会议请帖设计，采用既新颖又潮流的设计手法，让原本死板、枯燥的商务邀请函增添了些许华丽感。

- 以深棕色为背景，内部以白色作为底色，用低饱和度花纹进行点缀，增添视觉美感，为人们带来美好的心情。
- 该邀请函视觉中心以烫金表现形式印刷而成，高贵而不失精致，表现了商务会议的庄严性和重要性。
- 文字部分位于所有点缀图案中心部位，并用线条清晰划分，起到强化主体的作用。

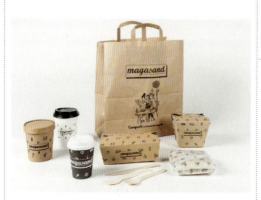

该图为餐厅食品VI设计作品，主要以纸质包装为主，体现出此系列产品的天然性和便于回收的环保观念。

- 以牛皮纸作为食品包装，较为平和，呈现出一种淡雅自然的视觉效果。
- 用插画的表现手法将图案印刷出来。卡通漫画形式生动且塑造力强，能为包装增添活力，同时展现出餐厅与众不同的特色。
- 此餐厅标准字字体风格洒脱，装饰效果强，运用在食品设计中雅致而富有艺术感，描绘出餐厅的特点。

7.14 利用品牌代言人增强企业感染力

在 VI 设计中，聘请品牌形象代言人，虽费用昂贵，但效果十分明显。不仅能提高企业形象，还能对产品起到很好的示范展示作用，利用人们爱屋及乌的心理特征，增强产品感染力，使消费者将产品与明星联系起来，促使见到此明星时脑海中会不自觉地浮现出企业的形象特征。

这是一款香水品牌的杂志封面设计，该设计以粉色系为主，并秉承来自玫瑰香气为品牌理念，主打玫瑰系列香水。

- 画面整体呈粉色调，既能突出女性特征，又彰显出时尚、优雅的香水特性。
- 借助代言人的名气增强香水品牌关注量，以柔和、感性的眼神和造型塑造品牌立体感，通过品牌代言人形象获取对品牌的认知，具有较好的宣传效果。
- 此杂志版面设计整齐美观，将产品置于右下方前景处，突出主体，并与人物产生微妙互动，使香水品牌的信息传播更具灵活性。

这是一款奢侈品品牌 VI 设计中的杂志设计部分，杂志作为应用部分，第一印象对品牌来说重要至极，成功的封面会增强品牌感染力，而失败的封面，即使内容再精彩也会无人问津。

- 封面以低饱和度驼色为主体，用粉色和白色文字构成对称版式，达到均衡画面的效果。
- 此奢侈品形象代言人目光注视在首饰上，变向吸引受众目光，巧妙地将注意力转移到商品上，在传播中塑造品牌豪华、高贵的形象。
- 在较暗的版面中嵌入淡淡的粉色文字，使整体画面呈现出温馨、平和的视觉效果，调动整体跃动感，增强品牌识别性。

该珠宝宣传册在外观上彰显出强烈的奢华感，为珠宝品牌营造出高端、大气的品牌形象。

- 以棕色色调贯穿整体，采用分割的版式呈现各种珠宝类型，商品展示与佩戴效果分明，易被感知，从而增强人们对此品牌的认同感。
- 使用木质地板作为珠宝摄影图片背景，暗喻此品牌与大自然结合，展现其优雅、天然的特性，呈现一种质朴之感。
- 文字部分位于饰品下方，在宣传此珠宝的同时，图文结合，起到解释说明的作用。

7.15 标志与包装相互贯通

包装作为产品的一种容器，在流通过程中能够增强产品美感，促进销售。在视觉识别系统中，每个包装设计都少不了与标志的沟通配合，利用标志增强品牌辨识度，拉近顾客与商品的距离，从而获取信任感。

这是一款彩色铅笔视觉识别系统中的包装设计部分，卡通的造型不仅起到丰富画面的作用，还给人带来一定的奇妙感。

- 产品由绿、蓝、橙三种颜色排列展示，呈现不同的视觉效果，并以洋红作为标志中的标准色，强化产品主体，具有良好的宣传作用。
- 用夸张的手法将卡通形象营造出奇幻之感，嘴部的镂空设计巧妙地以牙齿的形式将彩色铅笔特征表现出来，让消费者更直观地接触实物，是一种很好的营销手段。
- 标准字线条设计艺术感强，深受学生群体喜爱，与画面相得益彰。

该茶叶包装以树叶和花朵等元素展开设计，呈现出清新、原生态的氛围感。

- 此VI包装设计部分以蓝色调和绿色调为主，象征着天空和树木。与品牌自然典雅的文化相呼应，形成统一性。
- 以茶壶形状作为标志图案，仿佛飘来阵阵茶香，引起人们的购买欲望。
- 白色纸质包装将镂空标志渲染得更加明显，设计手法新颖，突出公司以环保理念为核心的品牌实态。

这是一款巧克力VI设计中的包装设计部分，包装中文字为美好的一天，展示出此款巧克力能为人们带来好心情。

- 包装整体色调以黄色和棕色构成，强烈的暖色调给人热情、温暖之感，表达了品牌的服务理念。
- 标志位于包装中视觉中心位置，并赋予辅助图案精灵般的形象特征，将手指指向标志部位，细节刻画表现得淋漓尽致，增添了包装的趣味性。
- 标准字采用内发光的混合模式，打破传统字体的局限性，给人耳目一新的感觉，同时增强了画面的影响力和空间感。